벌거벗은
미술관

벌거벗은 미술관

양정무의 미술 에세이

초판 1쇄 발행 / 2021년 8월 13일
초판 6쇄 발행 / 2022년 11월 29일

지은이 / 양정무
펴낸이 / 강일우
책임편집 / 이하림
조판 / 신혜원
펴낸곳 / (주)창비
등록 / 1986년 8월 5일 제85호
주소 / 10881 경기도 파주시 회동길 184
전화 / 031-955-3333
팩시밀리 / 영업 031-955-3399 편집 031-955-3400
홈페이지 / www.changbi.com
전자우편 / human@changbi.com

ⓒ 양정무 2021
ISBN 978-89-364-7878-0 03600

벌거벗은
미술관

양정무의
미술
에세이

창비

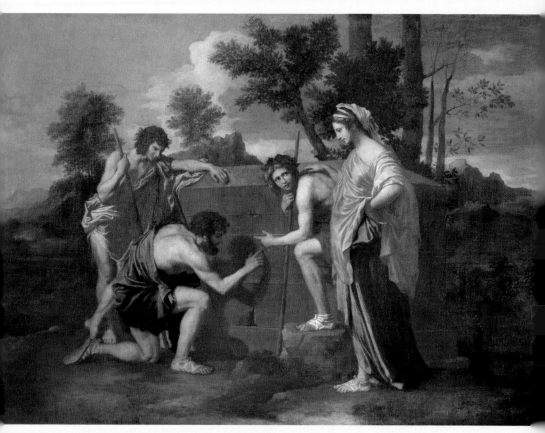

니콜라 푸생 「나도 아르카디아에 있다」, 1638~40년

"나도 아르카디아에 있다"
아름다운 미술 속 반전 이야기

이 그림은 프랑스 출신 화가 니콜라 푸생Nicolas Poussin의 그림입니다. 한 무리 목동들이 돌로 된 석관을 발견하고 여기 쓰인 글을 읽고 있는 장면입니다. 글의 내용은 "ET IN ARCADIA EGO", '나도 아르카디아에 있다'라는 뜻이죠. 목동들의 표정이 하나같이 어둡습니다. 이들이 사는 아르카디아는 낙원이기에 죽음이나 고통이 없는 곳입니다. 그런데 이런 축복의 땅에서 무덤을 발견했으니 모두들 충격에 빠질 만합니다. 무엇보다 이 석관에 쓰인 글은 정확히 목동들을 향하고 있습니다. '나도 아르카디아에 있다'라는 말은 곧 '너희도 나처럼 죽을 것이다'라는 것을 의미하기 때문입니다.

이 그림은 삶 속에 죽음이 존재하고, 행복 속에서 불행을 대비하라고 말하고 있습니다. 이는 이 책이 말하려는 미술의 운명이기도 하죠. 생명 속에 죽음의 그림자가 있고, 에덴의 동산에 선악과가 있듯이 아름다운 미술에도 늘 그늘이 존재합니다. 이 책은 이러한 반

전의 미술 이야기에 귀 기울이려 합니다. 먼저 미술이라는 개념 자체가 어떻게 형성되는지를 바라보기 위해 과감하게 다음과 같은 큰 질문을 던지려고 합니다. '고전미술이란 무엇인가?' '미술은 문명의 표정이 될 수 있는가?' '미술관은 어떻게 탄생하는가?' 이러한 질문들은 '인생이란 무엇인가, 삶이란 무엇인가?' 하는 질문처럼 자칫하면 피상적으로 흐를 수 있지만, 최대한 현실에 근거한 실천적인 자세로 문제를 풀어보려 했습니다. 무엇보다도 미술이 신비주의의 베일에 가려져 고상한 취미나 교양으로 포장되는 현실을 넘어서 영욕의 인류사를 담은 생생한 실체라는 인식에 다가가기 위해 크고 묵직한 질문을 던져볼 필요를 느꼈습니다.

1장에서 저는 미술에서 '벗은 몸'의 신화가 만들어지는 과정을 추적해나갈 것입니다. 고전미술의 핵심 중의 핵심이라고 할 수 있는 고대 그리스의 벌거벗은 누드상이, 오해가 오해를 낳아 만든 환상의 결과물이라는 것을 보여줄 겁니다. 고전미술에 담긴 출생의 비밀을 목격하고 나면 우리도 푸생의 그림 속 목동처럼 표정이 어두워지고

심각해질 수도 있습니다. 그러나 "ET IN ARCADIA EGO"라는 경구 자체는 푸생의 그림처럼 우울한 메시지만을 전하는 것은 아닙니다. 예를 들어 괴테Johann Wolfgang von Goethe는 바로 이 문구를 자신의 책 『이탈리아 기행』Italienische Reise에서 좌우명으로 삼았습니다. 그는 라틴어 대신 독일어를 사용하여 "Auch ich in Arkadien"이라고 했고, 죽음 대신 아르카디아의 의미를 강조하여 '나도 행복의 땅 아르카디아에 있다'라는 의미로 사용했습니다. 이탈리아에서 고대 유적을 답사하면서 문명인으로 재탄생한 행복감을 이렇게 밝게 표현해 낸 것이죠. 1장을 읽고 나면 역사적으로 신뢰해왔던 고전미술의 실체가 불확실해지면서 당혹감에 빠질 수도 있으나 도리어 고정된 미의식에서 벗어나 감정과 감성의 확장을 느낄 수도 있을 겁니다.

2장은 미술 속에 드러난 웃는 표정을 역사적으로 추적한 글입니다. 그런데 막상 그림 속 웃음을 추적하다보니 구체적 개인이 우리를 향해 웃고 있는 그림은 오늘날을 포함해 역사적으로 그다지 많지 않다는 점이 드러났습니다. 웃음을 통해 문명의 표정을 읽으려 한 시도는 결국 무거운 표정의 미술을 통해 인류 문명의 성격을 되짚어

보게 만들었습니다.

우리는 많은 경우 박물관 또는 미술관에서 미술을 직접 만나게 됩니다. 이 때문에 박물관에서 받은 인상은 미술에 대한 우리들의 생각과 느낌에 크게 영향을 끼칩니다. 그런데 막상 박물관에 들어서면 앞서 말한 대로 무거운 표정의 그림 때문인지 착 가라앉은 박물관의 분위기에 위축될 때가 많습니다. 왜 이렇게 박물관은 무겁고 어려운 곳이 되었을까요? 이 책의 3장에서 저는 박물관의 이런 '신성한 분위기'를 뒤집어보는 시간을 가지려고 합니다. 박물관이 어떤 곳인지 밝히기 위해 박물관의 역사에 초점을 맞춰 이야기할 텐데, 이를 통해 박물관은 근대 시민사회가 노력해서 얻은 결과물이라는 것을 보여주려 합니다. 근대 박물관의 뜨거운 역사를 목격하게 된다면 박물관은 보다 역동적이고 변화무쌍한 공간으로 여러분에게 다가갈 겁니다.

마지막 장에서는 팬데믹 속 미술의 역할을 살펴보고자 합니다. 인류가 코로나19라는 전지구적 위기를 겪고 있는 지금, 과거의 팬데믹 시기에 꽃핀 미술을 통해 인류의 삶을 가늠해보는 시도가 그 어

느 때보다도 시급합니다. 중세의 흑사병과 20세기 초의 스페인독감은 지금의 위기 못지않은 대역병이었습니다. 인류가 이러한 위기를 어떻게 극복해나갔는지를 미술을 통해 살펴보면서 지금의 코로나19 위기가 우리에게 어떤 의미가 될 것인지 그 방향을 가늠해볼 수도 있을 겁니다.

창비출판사와 미술사 교양서 집필에 대해 논의를 시작한 시점은 2013년으로 거슬러 올라갑니다. 그 인연이 이어져 이렇게 한권의 책으로 묶이게 된 데에는 염종선 상무님의 배려가 큰 힘이 되었습니다. 그리고 이 책의 전체 진행을 맡아준 이지영 부장님, 까다로운 도판 선정과 편집에 세밀히 힘써준 이하림 팀장님에게 깊은 감사의 마음을 전합니다.

2021년 7월
제주 섬머리 마을에서
양정무

일러두기

1. 미술작품의 캡션은 작가명, 작품명, 연대 순으로 표기했다.
2. 이 책의 집필에 참고한 기존 연구는 책 뒤에 참고문헌으로 정리했다.
3. 미술작품, 논문, 영화는 「 」로, 서적은 『 』로 표시했다.
4. 도판의 소장처 등 자세한 출처는 책 뒤에 밝혔다.
5. 외국의 인명과 지명은 국립국어원의 표기를 따르는 것을 원칙으로 했다. 단, 관용
 적으로 굳어진 일부 용어는 널리 알려진 대로 표기했다.

1

고전은
없다

미술 입시의
석고 데생

제가 이 책에서 처음 다루려는 이야기는 많은 사람들이 가장 아름답다고 생각하는 미술에 대한 것입니다. 바로 '고전미술'이죠. 고전미술이라고 하면 즉시 고상하고 이상적인 미술이 떠오릅니다. 그리고 우리 삶과는 멀리 떨어져 있는, 고차원적이고 추상적인 세계를 연상하게 됩니다. 그러나 고전미술은 생각보다 우리 삶 가까이에 있습니다. 사람들은 상품이나 패션, 건축물을 설명할 때 고전 또는 고전미, 그리고 그것의 반영체인 고전미술을 자주 인용합니다. 특히 아름다움의 기준이나 미의 본질을 떠올릴 때 고전미술은 미의 마지막 보루처럼 신성하게 여겨집니다. 사실 어떤 미술작품에 대해 좋게 이야기할 때, 이를테면 명작 같은 우월한 작품에 대해 말할 때 그 속에는 고전미술의 그림자가 깊게 자리하고 있기에 이를 빼놓고 미술에 대해 논하기란 거의 불가능합니다. 그래서 이 장에서 이렇게 위대해 보이는 고전미술이 실제로 어떤 것인지 제대로 짚어보려 합니

미술대학 실기시험 공개 채점 장면, 2008년 1월 우리나라 미술교육의 중심에는 오랫동안 석고 데생이 자리해왔다.

다. 고전미술이 간직한 '출생의 비밀'과 그것의 신비화 과정, 그리고 고전미술이 한국에 소개되던 순간들을 하나씩 살펴볼 겁니다. 고전 미술의 이면에 담긴 이같은 문제들을 풀어나가다보면 미술에 대한 인식이 깊어지는 것은 물론, 사회나 역사를 바라보는 시야까지도 넓어질 수 있습니다.

그럼 고전미술이 우리에게 가깝게 다가왔던 순간을 먼저 살펴볼까요. 위의 사진을 한번 보시죠. 미술대학 입시 때 채점하는 모습입니다. 우리나라에서 미술대학에 진학하려면 반드시 이같은 실기시험을 통과해야 했습니다. 이런 실기시험은 아주 오랫동안 주로 석고상을 그리는 것으로 치러졌죠. 입시생들이 주어진 시간 동안 석고상

을 그리면 그것을 거둬서 옆의 사진처럼 늘어놓고 채점을 했습니다. 수백, 수천장의 석고상 데생 그림을 놓고 심사위원들이 채점하는 모습을 실제로 보면 깜짝 놀랄 겁니다. 심사위원들이 그림 하나당 몇 초밖에 보지 않고 빠르게 지나가거든요. 사실 데생의 평가 기준은 상대적으로 단순합니다. 얼마나 석고상과 똑같이 그리는가를 평가하기 때문에 채점하기도 비교적 수월한 편입니다.

이처럼 우리나라 미술교육의 중심에는 오랫동안 석고 데생이 자리해왔습니다. 이른바 줄리앙, 아그리파, 비너스, 아폴로의 조각상을 그리는 게 '미'를 다루는 예술가가 가장 먼저 익혀야 할 기술이자 능력을 판단하는 척도였던 거죠. 입시생들은 짧으면 1~3년, 길게는 10년씩 석고 데생 훈련을 받기 때문에 이것이 무의식중에 고정적인 미의 기준으로 자리잡게 됩니다. 이러한 데생 훈련은 낡은 주입식 교육이라고 비판받으면서 지금은 미대 입시에서 거의 사라졌지만, 그렇다고 완전히 자취를 감춘 것은 아닙니다. 여전히 미술 실기에 입문하는 과정에서는 많이 활용되고 있습니다.

그런데 어쩌다 석고 데생이 우리 미술교육의 기본으로 정착하게 되었을까요? 석고상 중 줄리앙은 사실 미켈란젤로 Michelangelo Buonarroti의 조각작품 「줄리아노

줄리앙 석고 모형

데 메디치」Giuliano de' Medici를 본뜬 것입니다. 줄리아노라는 이탈리아 이름이 줄리앙이라는 프랑스 이름으로 불리게 된 연유가 궁금하실 텐데, 이는 원본의 석고를 떠서 팔 수 있는 저작권을 프랑스가 갖고 있었기 때문입니다. 프랑스혁명기 때 나폴레옹Napoléon이 이끄는 군대가 이탈리아를 점령하면서 엄청난 양의 그리스·로마 조각을 전리품으로 삼아 프랑스로 가져와 루브르 궁전을 가득 채웠습니다. 이후 나폴레옹이 실각하면서 이런 고전미술품들은 다시 이탈리아로 돌아가게 됐는데, 이 과정에서 프랑스는 이를 석고로 복제해 팔 수 있는 권리를 얻게 되었습니다. 원본을 볼 기회가 많지 않았기 때문에 당시 프랑스가 제작한 석고상은 귀한 대접을 받으며 곳곳에 팔려나갑니다. 이런 석고상이 19세기 말~20세기 초에 일본을 거쳐 우리나라로 들어오면서 미술교육에 적극 쓰이게 되었고요.

한편 이 시기 프랑스를 비롯한 유럽에서 미술교육의 중심은 바로 드로잉drawing이었습니다. 드로잉은 선을 통해 이미지를 그려내는 방식으로, 프랑스어로 하면 데생dessin이죠. 고전 조각이나 그것의 석고상을 따라 그리는 데생 훈련은 프랑스뿐만 아니라 유럽 전역에 퍼져 근대 미술교육의 핵심이 되었고, 이 미술교육 방식이 아시아까지 건너왔던 겁니다.

혹시 고전미술을 오래되거나 우리와 관계없는 낯선 예술이라고만 생각하셨나요? 고전미술을 중심으로 짜인 교육과정은 20세기 초까지 서양미술 전반에 영향을 미쳤고, 한국의 근대 미술교육 역시 여기서 자유롭지 않았습니다. 한국의 수많은 예비 작가들이 고전미술

의 석고상 그리는 법을 암기하듯 훈련했고, 이 때문에 고전미술은 지난 20세기 내내 우리의 미감을 좌우해왔다고 할 수 있습니다. 지금 시점에서도 그 영향이 사라졌다고 말하기 어렵고요. 그럼 이제부터 고전의 탄생 배경과 그것의 신화화 과정에 대해 이야기해보려 합니다. 고전이 규범으로 자리잡게 된 과정을 추적하다보면 '고전미술이란 무엇인가'라는 문제에 한발 더 가깝게 다가갈 수 있을 겁니다.

우리가 아는 고전미술은 짝퉁이다?

고전미술이 무엇인지 살펴보려면 우선 고전이라는 용어부터 짚어봐야 할 겁니다. 먼저 고전은 영어 '클래식'classic의 번역어인데, 그 어원은 라틴어 '클라시쿠스'classicus로 최상의 클래스, 즉 최상의 계급에 속한다는 의미였습니다. 어원이 라틴어인 점을 고려하면 이 용어의 시작점은 고대 로마이지만, 이 용어가 본격적으로 사용된 시기는 중세 때부터입니다. 이 시기 클래식이라는 용어는 주로 라틴어로 쓰인 중요한 문헌을 의미했습니다. 클래식을 한자로 옮기면서 고전古典, 즉 문자 그대로 '옛날 책'이라고 풀이한 건 바로 이 때문이었을 겁니다. 한편 라틴어 문헌의 상당수는 그 기원이 고대 그리스이기에 클래식의 의미는 곧바로 고대 그리스와 로마의 문헌을 함께 포괄하게 됩니다. 그리고 처음에는 문헌을 가리켰지만 점차 고대 그리

스·로마의 역사 전체를 포괄하는 용어가 됩니다. 이 때문에 오늘날 고전이라는 용어는 좁게 보면 고대 그리스와 로마의 문헌이지만, 크게 보면 기원전 8세기, 즉 호메로스Homeros의 그리스 시대에서 시작해 로마제국이 멸망하는 서기 5세기까지의 방대한 시기를 아우르는 역사 용어가 됩니다.

그러므로 고전미술이라고 하면 우선적으로 고대 그리스·로마의 미술, 즉 기원전 8세기에서 서기 5세기까지의 서양미술을 가리킵니다. 한편 고전미술은 과거 역사에 한정되지 않고 '최고의 미술' 또는 '규범이 되는 미술'을 뜻할 수도 있습니다. 왜냐하면 앞서 말씀드린 대로 원래 클래식의 어원이 최상의 클래스를 의미했기 때문에 '우수한 것의 집합체'나 기준이 되는 '규범' 또는 '전범'典範을 의미하기도 합니다. 예를 들어 '현대미술의 고전'이라고 하면 현대미술에서 우수한 규범으로 인정받는 작품을 의미합니다. 그러니까 만약 누군가가 '이 미술품은 고전이야'라고 말한다면 맥락에 따라 고대 그리스·로마 때 만들어진 미술품을 가리킬 수도 있고, 우수한 규범적 작품을 의미할 수도 있습니다. 하지만 여기서 반드시 유념해야 할 점은 클래식, 또는 고전이라는 용어 속에는 그리스·로마의 것을 최상의 것으로 보는 인식이 담겨 있다는 것입니다. 다시 말해 '그리스·로마의 것은 최고'이며, 이것을 뒤집어 '최고의 것은 그리스·로마에서 왔다'라는 인식까지도 담겨 있습니다.

유럽 역사 속에서 고대 그리스·로마가 고전으로 신화화된 데에는 기원전 500년 무렵부터 알렉산드로스대왕이 그리스를 정복한 기원

전 330년 무렵까지의 시기가 큰 역할을 합니다. 이 시기를 역사학자들은 그리스 역사의 고전기라고 부르는데 이렇게 보면 시기적으로 '고전 중의 고전'이 되는 셈입니다. 이때는 우리나라로 치면 철기시대가 시작하는 까마득한 과거인데 그리스에서는 페르시아의 엄청난 공격을 거듭 막아내면서 한편으로 소크라테스^{Socrates}, 플라톤^{Platon}, 아리스토텔레스^{Aristoteles} 같은 철학자들이 사상의 지평을 넓히던 시대였습니다. 민주주의 같은 정치제도가 실험되고 인간의 희로애락을 담은 연극이 융성하던 시대이기도 했는데, 바로 이 시기에 미술도 비약적으로 발전하면서 소위 '고전의 고전'이라고 평가받을 작품들이 속속 나왔습니다.

흥미롭게도 고전을 신화화하는 데 있어서 미술은 중요한 근거로 제시됩니다. 특히 「벨베데레의 아폴로」^{Apollo Belvedere} 같은 조각상은 한때 고전미술의 총아라고 불리면서 석고상으로 복제되었고, 그 덕에 우리에게도 아주

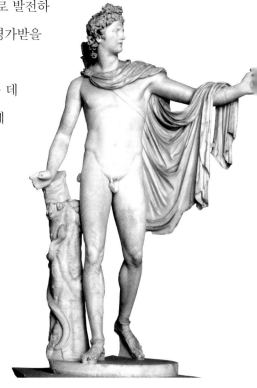

「벨베데레의 아폴로」, 기원전 4세기에 제작된 원본의 로마시대 복제본, 120~140년 18세기 중반부터 고전미술의 정수를 보여주는 작품으로 예찬받았다.

친숙한 얼굴이 되었습니다. 이 조각상은 그리스에 대한 관심이 커지던 18세기에 고전시대의 모든 아름다움을 집약해 보여준다는 극찬에 가까운 평가까지 받습니다. 이런 흐름을 주도한 사람은 빙켈만 Johann Joachim Winckelmann이라는 독일 출신의 고전주의자였습니다. 그는 이 조각상을 '자연과 정신 그리고 예술이 만들어낼 수 있는 최고의 것'이라고 평하면서 그리스 고전 조각의 모범으로 삼았습니다.

그런데 현대의 연구에 따르면 「벨베데레의 아폴로」는 당황스럽게도 그리스에서 제작된 것이 아님이 밝혀졌습니다. 미술사적으로 보면 기원전 4세기의 그리스 조각을 로마시대에 재제작한 복제본인 겁니다. 이 작품만이 아닙니다. 빙켈만이 고전미술의 또다른 정수로 칭송했던 「라오콘 군상」Laocoön Group도 오늘날에는 로마시대 '짝퉁'으로 판별이 났습니다. 고대 그리스미술은 생각보다 일찍부터 짝퉁이 만들어졌는데, 우리가 그리스 작품이라고 알고 있는 작품은 대부분 사라진 지 오래고, 그리스미술을 좋아하고 추종했던 로마인들이 만든 복제본만이 남아 그 원본을 추정해볼 따름입니다.

비너스상에는 여러 종류가 있는데,

「밀로의 비너스」, 기원전 4세기에 제작된 원본의 로마시대 복제본, 기원전 130~100년 프락시텔레스가 만든 아프로디테상의 영향을 받아 제작되었다.

왼쪽의 작품은 그중에서도 가장 유명한, 루브르 박물관이 소장하고 있는 「밀로의 비너스」Venus de Milo입니다. 이 작품도 고전기 조각가 프락시텔레스Praxiteles가 만든 아프로디테상의 영향을 받아 고전기 이후인 기원전 2세기에 만들어졌지요. 이처럼 그리스·로마 시기의 작품이 많은 것처럼 보여도 정통 고전기의 오리지널 작품은 거의 찾아보기 어렵습니다. 어때요, 조금 충격적이지 않은가요? 고전의 정수를 보여준다고 칭송했던 작품들이 알고 보면 복제본이거나 고전기에서 한발 떨어진 시기에 제작된 작품인 셈입니다. 그러니 많은 사람들이 고전이라고 믿어왔던 것들의 실체는 생각보다 모호했던 것이죠. 고전미술을 추종했던 르네상스 시기부터 18, 19세기까지만 해도 이것들이 로마시대의 복제본이라는 사실을 몰랐다가 20세기부터 미술사학이 고도화되면서 실증적으로 밝혀졌습니다. 물론 그리스 조각을 충실히 복제하려 했기 때문에 완전히 다른 작품이라고 할 수는 없지만 원본과 복제본은 분명히 차이가 있습니다.

그런데 다르게 생각해보면 실체가 분명하지 않았던 탓에, 다시 말해 고전미술의 실체에 대해 잘 몰랐기 때문에 역설적으로 고전미술을 향한 신화와 예찬이 더 극적으로 이뤄졌을지도 모릅니다. 지금은 실증할 수 있는 기술력과 데이터가 뒷받침되다보니 자유로운 상상과 해석의 폭이 도리어 줄어들었다고 볼 수도 있겠습니다.

색을 입은
그리스 조각

　사실 그리스 고전기 조각이 원래 어떤 모습이었는지를 두고 여전히 논쟁이 한창입니다. 2007년 미국 하버드의 아서 M. 새클러 박물관Arther M. Sackler Museum에서 열린 그리스 채색 조각전 '색을 입은 신'Gods in Color 전시는 여러 논쟁을 일으켰습니다. 이 전시는 기존의 순백색 대리석 조각을 채색된 모습으로 추정하여 복원했는데, 이 모습이 지금까지 우리가 알고 있던 그리스 조각과 너무나 다른 느낌을 주었기 때문입니다.

　제 견해를 말씀드리자면 대리석이든 청동이든 그리스 조각에 색이 칠해졌을 가능성이 훨씬 크기 때문에 옆 페이지의 궁수상 중 오른쪽이 원래 모습에 더 가깝다고 봅니다. 하지만 이런 판단에도 문제는 존재하는데, 고대 그리스 당시의 물감과 채색 방식에 대한 지식이 여전히 완벽하지 않아 색채를 이용한 복원은 아직까지 가설에 불과하다는 것입니다. 그럼에도 불구하고 한가지 명백한 것은 그리스 조각이 우리가 아는 것처럼 완전히 순백색의 대리석 조각은 결코 아니었으리라는 거죠.

　다시 말해 「벨베데레의 아폴로」 등 고전기 조각의 정수로 알려진 작품들은 원래는 상당부분 색이 칠해져 있었습니다. 얼굴의 경우 눈과 입술, 그리고 머리카락에 색이 칠해졌고 의복도 채색되어 있었을 겁니다. 무엇보다 「벨베데레의 아폴로」는 원래 청동상이었을 가능

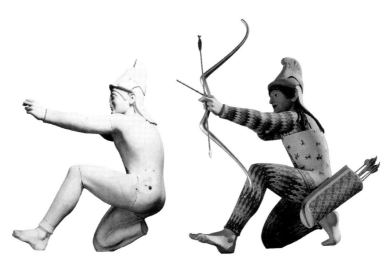

아파이아 신전 서쪽 페디먼트의 궁수상(기원전 490년경)과 채색 복원본 그리스 조각에는 채색이 들어갔기 때문에 오른쪽 모습이 원상태에 더 가깝다고 볼 수 있다.

성이 높아 누드의 신체에 금칠이나 다른 채색이 가해졌을 가능성도 있습니다. 그런데 이런 화려한 채색은 시간이 흐르면서 지워졌고 지금처럼 새하얀 대리석 표면만 남게 된 것이죠.

그리스 조각에 대한 관심이 샘솟던 르네상스 시기부터 유럽 사람들은 그리스 조각이 원래 채색되어 있으리라고는 미처 생각하지 못했습니다. 복제본이라는 사실이 알려진 것도 한참 후의 일이니까요. 이런 이유로 르네상스 이후 '조각 하면 순백색 대리석 조각'이라는 공식이 생겼던 겁니다. 그러다 18세기에 이르면 순백색 대리석 조각을 이상적인 피부의 재현으로 미화하려는 움직임까지 나오게 됩니다. 인종에 대한 관심이 높아지던 이 시기에 새하얀 대리석 표면은 맑고 깨끗한, 질병 없는 백인의 신체를 연상시켰나봅니다. 빙켈만은

고대 그리스 사회를 천연두도 없고 성병도, 구루병도 없는 지상낙원으로 추켜세웁니다.

> 그리스인은 아름다움을 심하게 손상시키거나 고상한 체격을 망가뜨리는 질병을 앓지 않았다. 그리스 의사의 기록에도 천연두가 존재했다는 흔적은 어디에도 없다. 호메로스가 인물의 생김새를 아주 섬세하고 명확하게 특징적으로 묘사하고 있는데 그 시에 묘사된 그리스인의 육체에도 천연두 흔적이라 할 만한 징후는 전혀 보이지 않는다. 성병과 구루병도 그리스인의 아름다운 자연에는 위협을 가하지 못했다.

빙켈만이 그리스를 질병 없는 낙원으로 그린 데에는 그리스 대리석 조각에서 보이는, 티끌 하나 없는 순백색 표면이 좋은 근거가 되었을 겁니다. 실제로 빙켈만은 그리스 조각을 그리스인의 재현으로 보면서 조각에서 보이는 팽팽한 피부 질감을 다음과 같이 예찬합니다.

> 그리스 조각은 주름이 전체로서 하나의 조화를 이루어 고귀한 인상을 주며 하나의 물결에서 또다른 물결이 나오는 물결무늬의 부드러운 곡선을 볼 수 있다. 이러한 걸작들을 보면 팽팽하게 부풀어 올라 터질 듯한 피부가 아니라 정상적인 피부를 가진 건강한 육체를 부드럽게 나타내 살집이 많이 붙은 부분에 굴곡이 있어도 모두가 하나가 되어 똑같은 방향을 따르고 있다. 그 피부는

결코 근대의 작품에서 볼 수 있는 육체처럼 이상하거나 육체에서 분리된 것처럼 보이는 뚜렷한 주름을 만들지 않는다.

흥미롭게도 빙켈만의 글을 그리스 고전 조각과 나란히 놓고 읽다 보면 차가운 대리석이 마치 살아 움직이는 듯한 느낌을 받게 됩니다. 예를 들어 아래 조각상의 세부를 위의 인용구와 함께 놓고 감상하다보면 빙켈만의 글이 가진 강점이 점점 느껴집니다. 빙켈만의 주장대로 이 조각상의 대리석 표면은 확실히 부풀어 올라 있지 않고 긴장된 느낌을 줍니다. 물결무늬까지는 모르겠지만 근육과 근육의

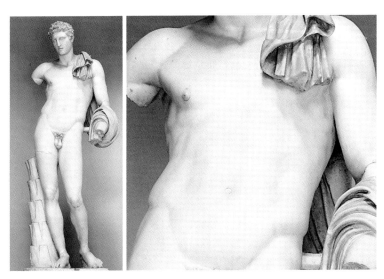

「벨베데레의 헤르메스」의 전체와 몸통 부분, 기원전 4세기에 제작된 원본의 로마시대 복제본, 117~138년경 그리스 조각의 순백색 대리석에 대한 빙켈만의 예찬은 그리스인의 신체적 아름다움으로 이어졌나. 그의 글에서 그리스인의 신체와 조각은 서로를 증명하듯이 언급된다.

재현이 부드러운 곡선으로 이어지고 있는 것도 사실입니다. 거듭 말씀드리지만 이런 방식으로 조각상을 바라보면 대리석 표면이 점점 살아 있는 피부로 다가옵니다. 빙켈만은 이러한 필력으로 죽어 있는 차디찬 대리석 조각에 생명력을 불어넣으며 유럽의 지배층들을 열광시켰던 겁니다.

고귀한 단순과
고요한 위대

18세기 당시 고전미술에 대한 예찬은 대단했습니다. 유럽 전체가 고대 그리스를 배우려는 열풍에 휩싸였다고 해도 과언이 아니지요. 이 시기 유럽은 문화적·군사적·경제적으로 전세계를 다스리는 독보적 위치에 오르게 됩니다. 어떤 집단이 성공하면 자신의 뿌리를 찾고자 하는 열망이 스멀스멀 생겨납니다. '우리의 조상은 누구이고 어디서 왔을까?' 유럽인들의 이러한 궁금증에 대해 빙켈만 같은 이는 그들의 뿌리가 그리스에 있다고 말해줬다고 할 수 있습니다. '그리스 조각이 아름답고 위대한 건 그 모델이 되는 그리스인들이 아름답고 위대했기 때문이야. 바로 이들이 우리의 조상이지. 우리가 성공할 수 있었던 건 이처럼 뛰어난 그리스인을 조상으로 두었기 때문이야'라는 식으로 설명해줬던 거죠. 자신의 조상이 아폴로같이 이상화된 신의 얼굴을 하고 있다고 말해주니 유럽인들로서는 너무나 반

갑고 한편 다행으로 받아들였
을 겁니다.

하지만 정작 빙켈만은 그리
스와 별 관계가 없는 독일 출
신이었습니다. 구두를 만드는
제화공 집안에서 태어나 드
레스덴 근교의 도서관 사서
로 일하다가 문헌을 통해 고
대를 발견하고 이를 예찬하는
책을 1756년 출간합니다. 그
유명한 『그리스미술 모방론』

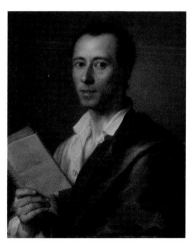

안톤 라파엘 멩스 「빙켈만의 초상」, 1777년경
그리스 서사시 『일리아스』를 손에 쥔 모습이다.

Gedanken über die Nachahmung der griechischen Werke 이 빙켈만의 첫 히트
작인데 앞서 언급한 그의 글들도 여기서 인용한 겁니다. 100페이지
도 채 되지 않는 이 얇은 책자에 빙켈만은 자신의 사상을 압축해 담
았고, 이를 통해 유럽 지배층의 관심을 고전으로 돌렸습니다. 이 책
은 출간되자마자 엄청난 반향을 불러일으키면서 프랑스어로 번역되
었고 곧이어 이탈리아어, 그리고 영어로 번역됩니다. 그리고 이 책
덕분에 폴란드 국왕의 후원까지 받아 빙켈만은 이탈리아로 답사를
갈 수 있게 됩니다. 이 짧은 책 한권으로 그의 인생이 하루아침에 뒤
바뀌게 된 셈인데, 빙켈만은 책의 첫머리에서 이렇게 말합니다.

우리가 위대하게 되는 길, 아니 가능하다면 모방적이지 않을

수 있는 유일한 길은 고대인을 모방하는 것이다.

이 말은 고대인, 즉 그리스인은 너무나 위대하기에 그들을 따라 하기만 해도 위대해질 수 있다는 말입니다. 다시 말해 미술 작가들이 무엇을 새로 만들지 고민하지 않아도 된다는 거죠. 그저 그리스 인들이 남긴 것을 따라 흉내 내기만 해도 충분하다는 것입니다. 이처럼 미에 대한 모든 진리가 그리스미술에 있다고 본 빙켈만은 곧이어 그리스미술이 왜 이토록 아름다운가에 대해서도 설파합니다. 이집트같이 뜨거운 태양이 작열하는 혹독한 자연에서는 사람이나 미술도 경직된다고 주장하면서, 그리스의 온화한 자연환경은 그리스 사람과 미술을 아름답고 풍부하게 해준다고 설명합니다. 그리스 문화의 우월함을 일종의 자연결정론을 이용해 설명하면서, 그리스인 들은 지금까지도 인종적으로 아름답다고 주장합니다.

오늘날의 그리스 인종들도 여전히 그 신체적 아름다움이 뛰어 나다. 그리고 자연과 기후가 그리스에 가까울수록, 그 속에서 나온 인간의 외모는 더 아름답고, 더 고결하고, 더 강렬하다.

빙켈만은 그리스미술을 '고귀한 단순과 고요한 위대'라는 말로 정리했습니다. 독일어로는 'edle Einfalt und stille Größe', 영어로 하면 'Noble Simplicity and Quiet Grandeur'입니다. 단순하지만 기품이 있고, 위대하지만 고요하다는 것인데, 그는 고요함과 단순함

을 그리스 조각의 핵심으로 보면서 이를 고귀하고 위대하다고 평가했습니다. 대리석 조각에 보내는 찬사로 이보다 훌륭한 표현이 어디 있을까 싶어요. 이런 멋진 글귀를 떠올리며 대리석 조각을 바라보면 이 차가운 돌덩어리는 훨씬 더 생생하고 의미 있게 다가올 겁니다.

이후 빙켈만은 이탈리아에 계속 머물면서 1764년 『고대미술사』 *Geschichte der Kunst des Altertums* 를 출판합니다. 앞서 발표한 『그리스미술 모방론』이 소논문이었다면 『고대미술사』는 본격적인 연구서라고 할 수 있습니다. 여기서 빙켈만은 앞서 제시한 '고귀한 단순과 고요한 위대'라는 개념을 그리스 조각에 적용해 섬세하게 풀어서 설명합니다. 예를 들어 「벨베데레의 아폴로」를 무거운 돌덩이가 아니라 가볍고 경쾌한 신체로 설명하면서 숭고함과 위대함을 갖추고 있다고 평합니다. 빙켈만은 다음 페이지에서 보이는 「벨베데레의 아폴로」의 모습 중 살짝 내딛는 발의 움직임에 주목하면서 이 발걸음은 "경쾌한 바람의 날개를 갖고 있다"고 설명합니다.

이 조상은 실로 고대 예술이 이룩한 기적이다. 그의 육체는 모든 현실성을 초월하여 숭고하고, 그의 자세는 내부에 흐르는 위대함을 증명하기에 충분하며, 그의 발걸음은 경쾌한 바람의 날개를 갖고 있다. 거기에서는 영원한 봄이 매력으로 가득 찬 남성의 육체에 감미로운 청춘의 옷을 입혀 부드럽게 애무하고 있다.

오늘날의 미술사에서는 이같은 과장된 수사를 더이상 쓰지 않습

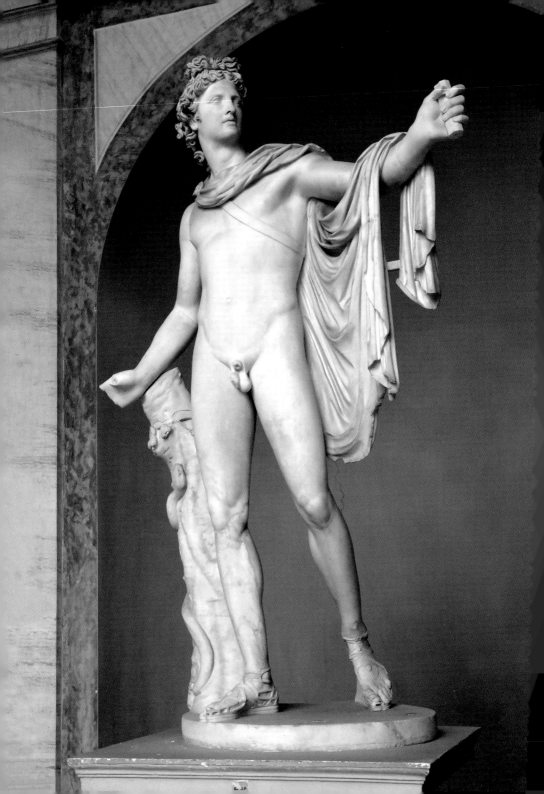

니다. 하지만 고전 문화에 대한 호기심과 경외심으로 가득했던 당시 지식인들에게 이러한 감각적인 수사는 한 줄기 맑은 샘물처럼 반갑게 다가갔을 것입니다. 조금 길더라도 빙켈만이 『고대미술사』에 써놓은 「벨베데레의 아폴로」에 대한 아래와 같은 예찬을 읽으면서 당시 유럽인들이 그리스미술에 얼마나 깊숙이 빠져 있었는지 상상해보길 바랍니다.

나뭇가지에는 꽃과 열매가 곱게 장식되어 있는 지복한 낙원에 있는 것처럼, 모든 혈관과 모든 근육은 이 육체를 부드럽게 느끼게 해준다. 그의 허벅지에서 힘의 긴장과 육체의 중압감은 완전히 자취를 감추었고, 그의 발은 아직까지 딱딱한 물질을 밟아본 적이 없는 것처럼 느껴진다. (…) 전세계의 모든 사람들은 그의 발밑에 무릎을 꿇게 될 것이고, 몽매한 야만인조차도 그의 모습에서 숭고한 자연을 보게 되어 그들 역시 이러한 신의 모습을 숭배하기를 희망하게 될 것이다. (…) 어떤 예술가의 이념도 이 조상보다 더 완전한 조상을 만들 수는 없을 것이다.

빙켈만에게 그리스 고전미술은 언제나 조용하고 단순해야 했는데 이 기준에 잘 들어맞지 않는 조각도 있었습니다. 「라오콘 군상」이

「벨베데레의 아폴로」, 기원전 4세기에 제작된 원본의 로마시대 복제본, 120~140년(왼쪽) 빙켈만 같은 고전주의자는 이 조각을 '자연과 정신 그리고 예술이 만들어낼 수 있는 최고의 것'이라고 주장하였다.

바로 그 예인데 주인공의 일그러진 얼굴이 그에게 불편했던 겁니다. 그런데 빙켈만은 이 조각을 설명하면서 도리어 '고귀한 단순과 고요한 위대'가 더 잘 드러난 예라고 강조하죠. 그리스인은 고전적 미덕에 따라 고통조차도 절제한다고 주장하면서, 작품 속 라오콘은 비명을 지르지 않고 신음으로 고통을 삭인다고 보았습니다. 빙켈만의 이러한 해석은 기나긴 예술논쟁을 촉발하는데 이 이야기는 다음 장에서 자세히 다루도록 하겠습니다.

당시 수많은 사람들이 빙켈만의 글에 매료되었는데 독일의 대문호 괴테도 예외는 아니었습니다. 괴테가 남긴 자서전에 따르면 그는 청소년기였던 16세 때 빙켈만의 글을 처음 읽고 크게 감명받고 나서 그리스 고전 세계에 본격적으로 빠져들었다고 합니다. 괴테는 이후 빙켈만이 갑작스럽게 객사했다는 소식을 접하고 한없이 낙담하기도 했는데, 이런 일화는 당시 빙켈만이 누렸던 인기와 영향력이 어느정도였는지 짐작하게 해줍니다. 그리고 괴테는 1786년 37세의 나이에 홀연히 이탈리아로 떠납니다. 계획 없이 갑작스럽게 떠난 여행이었지만 1년 8개월에 걸쳐 이탈리아 전역을 답사하면서 고전의 세계를 직접 체험합니다. 괴테는 이 여행에서 이탈리아의 고대 유적

「라오콘 군상」, 기원전 2세기에 제작된 원본의 로마시대 복제본, 기원전 40~35년

부터 자연환경까지 광범위한 영역을 세심하게 관찰해 1816년『이탈리아 기행』으로 엮어냈습니다. 그리고 이 책 표지에 "나도 아르카디아에 있다"Auch ich in Arkadien라고 적어놓았죠. 이 구절은 '나도 행복의 땅 아르카디아에 있다'라는 의미인 동시에 당시 상류층 자제들만이 누리던 이탈리아 여행을 자신도 수행했다는 점을 강조한 것으로 해석해볼 수 있습니다.

괴테의 이탈리아 기행은 일종의 '그랜드투어'로 볼 수 있습니다. 그랜드투어란 당시 유럽의 상류층 자제가 20세 무렵 이탈리아를 2~3년 돌아보는 것을 말하는데, 보통은 가정교사와 보디가드 역할의 하인까지 동반해서 떠나는 호화로운 여행이었습니다. 혼자 그랜드투어에 나선 괴테는 옆에서 설명해주는 사람이 없는 자신의 상황을 생각하면서 나이가 좀 들어서 온 게 도리어 다행이라고 자조적으로 말하기도 했습니다.

17세기 중반부터 19세기 초반까지 유럽은 확실히 그랜드투어의 시대였습니다. 고대 그리스·로마의 유적지가 산재해 있고, 르네상스까지 꽃피운 이탈리아는 이 투어의 필수 코스였습니다. 이처럼 유럽 전체에 고전을 보고 배우려는 열풍이 불면서 미술에서도 신고전주의가 나타납니다. 고전에 대한 존중을 넘어 추종에 가까운 행태를 보이기도 했고, 집요할 정도로 고전을 완벽하게 재현하려 애썼습니다.

이 때문인지 심지어는 그리스를 자신의 정신적 모국으로 생각하면서 그리스를 위해 목숨을 던지려는 사람들까지 나타났습니다. 19세기 초 그리스는 오스만제국으로부터 독립투쟁을 벌였는데, 영국

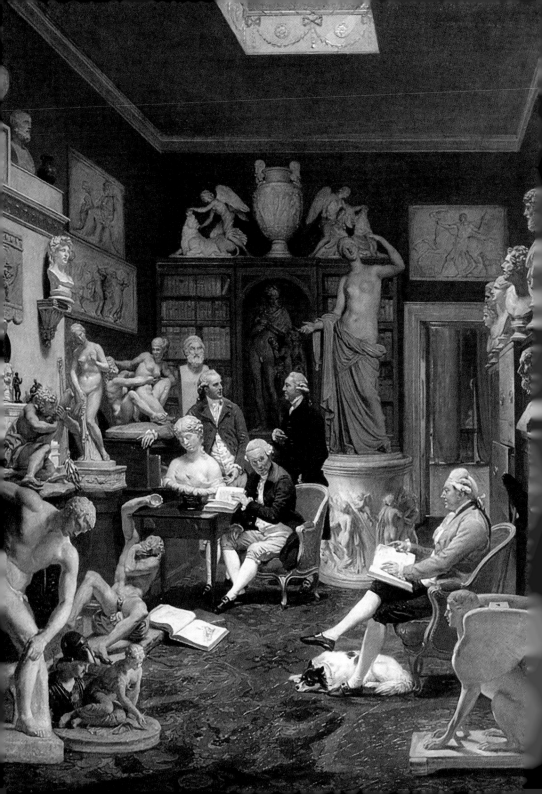

의 시인 셸리Percy Bysshe Shelley는 "우리는 모두 그리스인입니다"라고 선포하고, 바이런George Gordon Byron 같은 시인은 그리스 독립전쟁에 직접 참전하기까지 합니다. 유럽인들에게 그리스 독립전쟁은 자신들의 조상을 위한 전쟁으로 다가왔던 것입니다.

흥미롭게도 이러한 현상은 오늘날에도 여전히 다양한 방식으로 반복되고 있습니다. 한때 한국의 중고등학생이 열심히 보던 영문법 책에 그리스를 '서양 문명의 요람'cradle of Western civilization이라고 표현한 문장이 있었던 걸로 기억합니다. 저도 이 문법책을 열심히 봐서 그런지 지금까지도 그리스 하면 서양 문명의 요람이라는 어구가 반사적으로 머릿속에 떠오르곤 합니다.

한편 할리우드 영화 「300」도 같은 맥락에서 읽어낼 수 있습니다. 2007년에 처음 만들어진 이 영화는 크게 성공하여 여러 속편을 낳았죠. 첫 영화의 줄거리는 기원전 480년 그리스 테르모필레 협곡에서 페르시아 백만 대군을 맞아 격렬히 싸우다 전사한 스파르타 300명 결사대의 이야기입니다. 기본적으로 역사적 사실에 기초하고 있지만 페르시아를 절대 악으로 지나치게 폄하한 반면 그리스 전사는 영웅화시켜 당시 미국이 주도했던 이라크 전쟁을 미화했다는 비판을 받기도 했습니다. 즉 이 영화에서 그리스는 서양과 문명의 세계를 대표한 반면 페르시아는 비서양과 반문명의 세계로 그려졌던 것

요한 조파니 「갤러리의 찰스 타운리와 친구들」, 1782년(왼쪽) 18세기 영국의 유명한 수집가였던 찰스 타운리가 고대 그리스·로마의 조각상들이 가득한 자신의 도서관에서 친구들과 함께 있다.

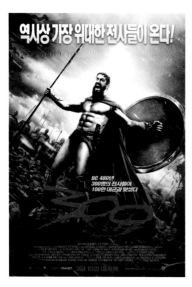

영화 「300」의 포스터 페르시아의 백만 대군에 맞서 싸우다 전사한 스파르타 300명 결사대의 이야기를 배경으로 한 영화이다.

입니다. 한편 영화 속 스파르타 전사들의 신체가 마치 그리스 조각상이 실제로 살아난 것처럼 아름답게 그려진 것도 눈여겨볼 만한 점입니다. 이 영화도 빙켈만의 주장처럼 고대 그리스인을 여전히 아름다운 신체의 표본으로 극찬했다고 볼 수 있습니다.

그리스를 서양성의 기원으로 보려는 시각은 오늘날의 현실 정치에서도 찾아볼 수 있습니다. 2010년 그리스가 IMF로부터 빌린 돈을 갚지 못하고 채무불이행 상황에 빠졌을 때 그리스는 '유럽연합 탈퇴 카드'를 전면에 앞세우면서 협상에 고자세로 임했습니다. 그런데 IMF나 유럽연합은 이에 단호하게 대처하지 못하고 쩔쩔맸죠. 그리스는 2천년 전에 쌓아놓은 명성으로 오늘날에도 여전히 유럽 문명의 종주국으로서 큰소리치고 있고, 그것이 유럽의 현실 정치에서 어느정도 힘을 발휘하는 듯하여 흥미롭습니다.

동경 유학생들의
충격

자, 이제 유럽에서 잠시 우리나라로 시선을 돌려볼까요? 규범화된 석고 데생은 20세기 초 일본을 통해 우리나라에 들어왔습니다. 석고 데생을 최초로 그린 한국인은 화가 고희동高羲東으로 알려져 있는데, 우리나라의 최초의 서양화가라고 할 수 있습니다. 원래는 대한제국 시대에 프랑스어 역관으로 일했지만 1905년 을사조약이 맺어지자 관직을 버리고 화가의 길을 걷게 됩니다. 고희동은 1908년 일본으로 건너가 동경미술학교에서 서양화를 배우기 시작했는데, 처음 들어 간 수업이 바로 데생 수업이었습니다. 그는 이 수업에서 엄청난 문화 충격을 받았던 것 같습니다. 훗날 고희동은 '내가 이 수업에서 할 수 있는 건 아무것도 없었다'라고 당시 상황을 회상하기도 했죠.

지금은 데생 수업을 주입식 교육이라고 폄하하지만, 100년 전 한국에서는 일종의 뉴미디어이자 신문명이었습니다. 당시 환경을 고려해보면 석고 데생은 분명 서양미술을 빠르게 익히는 효과적인 방법 중 하나였습니다. 그런데 막상 받아들이자니 당시엔 여러모로 낯선 교육이어서 적응하기가 쉽지 않았던 것 같습니다. 예를 들어 다음 페이지의 드로잉을 한번 보시죠. 1920년대 동경으로 유학을 갔던 황술조黃述祚라는 화가가 그린 석고 데생입니다.

데생 오른쪽 옆에 '午前不可動'이라는 글이 적혀 있습니다. '오전에는 잘 안된다'라는 뜻인데 이 그림을 그릴 때 컨디션이 별로 좋

황술조 「예수각상」, 1920년대 100년 전 석고 데생은 한국 화가에게 낯선 세계의 미술이었다.

지 않았다는 말입니다. 그런데 이를 좀더 넓게 해석하면 석고 데생을 배우는 과정에서 느꼈던 피로감을 우회적으로 표현했다고 볼 수도 있습니다. 이 그림을 통해 그가 데생을 배우기 시작하던 상황을 상상할 수 있습니다. 선도 삐뚤삐뚤하고 경계도 모호합니다. 막 데생을 시작한 학생이 그린 그림이 맞는 것 같습니다. 아마 이 당시 한국의 화가들에게는 연필조차도 낯설었을 겁니다. 화선지에 먹을 갈아 부드러운 모필로 그림을 그리던 사람들이 갑자기 딱딱한 연필로 그림을 그려야 했으니 얼마나 어색했겠어요. 그리고 드로잉 수업에는 누드 데생도 포함되었을 테니 유교문화에서 성장하고 교육받은 조선인들이 받은 충격은 또 얼마나 컸을까요.

옆 페이지의 오른쪽 그림은 김관호金觀鎬의 「해 질 녘」이라는 그림인데 유화로 그린 우리나라 최초의 나체화입니다. 김관호의 1916년 동경미술학교 수석졸업 작품으로, 일본 문부성 미술전에서 한국인 최초로 특선을 받아 국내 신문에도 대서특필됩니다. 당시 춘원 이광수李光洙가 쓴 『매일신문』의 보도를 보면, "김군의 그림 사진이 동경으로부터 도착했으나 여인이 벌거벗은 그림인 고로 사진으로 게재

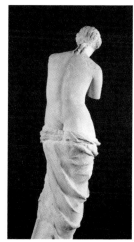

「밀로의 비너스」의 뒷모습(왼쪽), 김관호 「해 질 녘」, 1916년 두 여인의 뒷모습에서 「밀로의 비너스」의 영향이 잘 드러난다.

치 못함"이라고 나와 있습니다. 나체화이기 때문에 감히 보여줄 수 없다는 것입니다. 김관호는 고향에서 우연히 대동강에서 목욕하는 젊은 여성을 목격하고, 그것을 캔버스에 담았다고 합니다. 그러나 자세히 보면 이 여인은 그리스의 조각상을 참고로 그렸으리라는 것을 쉽게 알 수 있습니다. 루브르 박물관에 있는 「밀로의 비너스」의 뒷모습과 김관호의 그림 속 두 여인이 굉장히 비슷하거든요. 머리와 목의 각도, 그리고 어깨의 모습까지 거의 일치합니다. 아마도 작가는 일본에 건너온 석고상을 통해 「밀로의 비너스」에 대해 배우지 않았을까요.

 석고 데생 교육은 시간이 흐르면서 관습적으로 변해 많은 부작용도 낳았지만 도입 당시 우리에게 남긴 영향을 부정하고 싶지는 않습

니다. 소위 근대문명을 받아들이는 과정에서 시각미술을 통해 세상에 대한 구체성을 갖춰나가는 데 데생 교육은 어느정도 역할을 했다고 볼 수 있죠. 예를 들어 옆의 두 조각상을 한번 비교해보죠. 왼쪽 작품은 국립고궁박물관이 소장하고 있는 「침금동인」鍼金銅人으로 1741년에 제작한 침술용 인체모형입니다. 높이

「**침금동인**」, 1741년(왼쪽), 김복진 「**소년**」, 1940년
두 작품의 비교를 통해 서양미술의 인체 드로잉 훈련이 남긴 영향을 살펴볼 수 있다.

가 86센티미터로 제가 아는 한 우리나라 최초의 본격적인 인체 누드 조각상입니다. 이 작품에서 사람의 몸은 초보적인 기계 로봇처럼 아주 단순하게 표현되었는데, 침놓는 자리를 잡기 위해 몸을 지도처럼 기호화한 것으로 볼 수 있습니다. 반면 오른쪽 작품은 이보다 200년 후에 제작된 누드 조각상으로 훨씬 더 자연스러운 인체 모습을 담고 있습니다. 이 조각상 「소년」을 만든 김복진金復鎭은 우리나라 최초의 근대 조각가로 데생 훈련을 체계적으로 받은 작가입니다. 지금 두 조각상을 나란히 놓고 보면 「침금동인」은 마치 현대의 추상 조각을 보는 듯한 느낌을 주는 반면, 근육의 움직임이나 신체 세부의 묘사가 주는 자연스러움에서는 확실히 김복진의 「소년」이 더욱 설득

력 있어 보입니다. 우리의 미술이 20세기에 들어서 이같이 변모하게 된 데에는 석고 데생을 기초로 한 인체 드로잉 교육이 큰 역할을 했다고 봐야 할 겁니다.

개구리에서 아폴로까지, 아름다움의 등급화

그럼 다시 유럽으로 돌아가서 학술적으로 좀더 심각한 이야기를 해보겠습니다. 18세기 유럽에서는 미술사와 미학이라는 학문이 만들어집니다. 그리고 바로 이 시기 인종이라는 개념도 생겨납니다. 저는 서로 무관해 보이는 이 세가지가 서로 얽혀 있다고 생각합니다.

흔히들 인종은 크게 흑인, 황인, 백인, 갈인, 홍인의 다섯가지로 나뉜다고 알고 있습니다. 그런데 인종이 정말 다섯 종류일까요? 사람들의 선입견과는 다르게 형질인류학자 등 많은 전문가들은 인종 내 다양성이 인종 간 다양성보다 훨씬 크다고 말합니다. 즉 인종이라는 개념 자체가 인위적이라는 거죠. 그런데도 여전히 많은 사람들이 인종이 인간을 구분 짓는 유효한 개념이라고 믿는데, 이 개념이 만들어진 시기가 바로 18세기입니다.

다음 페이지의 그림은 우생학적인 인종론을 주장했던 스위스의 학자 라바터Johann Kaspar Lavater가 인간의 얼굴을 24단계로 나눈 그림입니다. 그는 개구리를 가장 낮은 단계로 설정했고, 여기서부터

요한 카스파어 라바터 「개구리에서 아폴로까지」, 1789년 얼굴을 24단계로 나누고 가장 낮은 단계에는 개구리를, 가장 높은 단계에는 아폴로를 설정했다.

점차 단계별로 진화해 인간으로 나아간다고 보았습니다. 12번 단계에서 인류로 진입해 들어가고 24번은 실제 인간에게는 없는 이상적 단계라고 말했습니다. 최종 단계에서 「벨베데레의 아폴로」 얼굴이 모습을 드러내는데, 이것은 그리스인이 인종의 이상형으로 꼽혔던 당대의 분위기를 다시금 보여줍니다. 고전미술의 아름다움이 단지 과거에 머무른 것이 아니라 가장 완벽한 인간, 가장 완벽한 아름다움의 기준으로 자리잡았던 것이지요. 여러분은 자신의 얼굴이 몇 단계에 있다고 생각되나요?

라바터를 비롯한 유럽의 백인들은 스스로 24단계에 가깝다고 생각했고, 황인종이나 흑인종은 그보다 아래 단계라고 봤습니다. 이를 표현한 그림이 당시 판화로 만들어져 널리 퍼져나가기도 했지요. 이러한 인식을 바탕으로 백인종이 더 우월하다는 사고, 그러므로 타민족과 타인종에 대한 지배가 정당하다는 논리 등이 도출됩니다. 여기서 더 나아가면 인종 청소, 즉 2차세계대전 당시 나치의 유대인 학살로까지 이어지죠.

앞서 18세기에 학문으로서의 미학도 정립되었다고 했는데, 미학 aesthetics은 그리스어로 인식과 감각을 뜻하는 아이스테시스aisthēsis에서 유래한 단어입니다. 지금은 '에스테틱'이라고 하면 주로 미용 사업을 떠올리지만요. 미학이 태동할 때 미의 기준으로 삼았던 것 역시 고대 그리스의 고전미술이었습니다. 그 미의 결정적 증거는 역시 '아폴로'였고요.

우리나라에서도 몇년 전만 해도 미스코리아 선발 대회를 텔레비전으로 생중계할 만큼 미인 대회에 전국민적 관심이 몰렸죠. 요즘에는 인간의 미에 순위를 매긴다는 것에 대해 많은 사람들이 동의하지 않을 것 같습니다. 그러나 인간의 미에 절대적이고 객관적인 기준이 존재한다고 믿는 사람들은 여전히 존재하는데, 이는 자연스레 성형학과 연결됩니다. 인터넷을 검색해보면 성형학적으로 아름답다고 여겨지는 얼굴이 인종별로 정리된 사진들을 쉽게 찾아볼 수 있습니다. 앞서 보여드린 「개구리에서 아폴로까지」 그림에 깔린 인식과 크게 다르지 않지요. 아름다움이라는 것은 시대, 나이, 문화에 따라 달

라지지만 이를 표준화, 수치화, 계량화하려는 시도는 현대에도 여전히 이어지고 있습니다. 과학적이고 합리적인 해석을 통해 '미'라는 추상적 세계를 구체화하고 정당화하려는 욕망이 작동한다고 할까요.

아름다운 얼굴에 대한 집착은 인간이 더 나은 짝을 찾아 번식하기 위해 진화하는 과정에서 생긴 본능적인 산물이라는 설명도 계속 나오고 있습니다. 세계적으로 권위 있는 과학잡지에서도 이러한 주장들이 잊을 만하면 등장하곤 합니다. 어떤 특정한 신체, 즉 늘씬한 신체가 더 우월하다는 게 DNA로 증명되었다고 주장하는 논문도 있고요. 인터넷 학술 검색창에 표준남성, 표준여성이라는 용어를 검색하면 여러 과학논문을 찾을 수 있을 텐데 어떤 면에서는 여전히 과학이 우리의 신체적 신비화를 부추긴다고 볼 수 있습니다.

여러분은 황금비를 아시나요? 정확하게는 몰라도 황금비에 대해 들어본 적은 있을 겁니다. 황금비란 인간이 인식하기에 가장 균형적이고 이상적으로 보이는 비율을 가리키는데, 1 : 1.618이라고들 합니다. 파르테논 신전, 「밀로의 비너스」 등을 황금비가 구현된 예로 들죠. 하지만 자세히 들여다보면 이들은 정확히 황금비를 이루었다고 하기 어렵습니다. 파르테논 신전을 어디서부터 어디까지 재느냐에 따라 길이가 달라지는 것은 당연한데, 실제로 황금비에 따라 파르테논 신전이 건축되었다고 설명하는 책마다 세로와 가로의 기준이 다릅니다. 코에 걸면 코걸이, 귀에 걸면 귀걸이인 셈이죠.

황금비 개념은 고대 그리스 수학자 유클리드Euclid가 처음 고안한

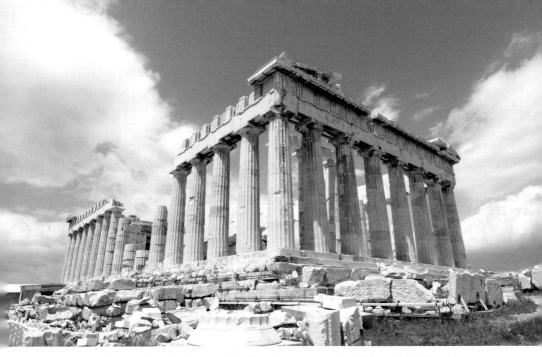

파르테논 신전, 기원전 447~438년 황금비가 구현된 대표적인 건축물로 이야기되어왔지만 엄밀히 말하면 사실이 아니다.

것입니다. 하지만 이때도 황금비라는 말을 사용한 것은 아니고 이러한 비율의 수학적 질서가 있다는 것을 밝힌 정도였어요. 그러다 15~16세기 이탈리아 사람들이 황금비를 아름다움의 기준으로 삼기 시작했는데, 이 과정에서 고대 그리스미술까지도 모두 황금비를 따랐다는 억측이 퍼져나가게 된 거죠. 우리나라 미술 교과서에도 황금비에 대한 서술이 사실인 것처럼 지난 수십년간 실려 있다가 최근에야 빠지게 되었습니다.

황금비와 관련된 사람들의 믿음은 아름다움이 특정한 법칙에 의해 결정된다는, 미의 결정론의 극치를 보여줍니다. 아름다움이라는

모호한 세계를 수라는 엄격히 정돈된 세계에 어떻게든 귀속시키고
픈 욕구가 있는 거죠. 그런데 이러한 욕망이 우생학과 결합되면서
아름다움이 곧 뛰어난 것, 우수한 것이라는 잘못된 믿음까지 자라나
게 된 겁니다.

전쟁과
고대 그리스미술

그러면 진짜 고대미술은 어떻게 태어났는지 역사적 고증을 바탕
으로 한번 살펴보겠습니다. 고대미술은 그리스에서 최초로 올림픽
이 등장한 시점(기원전 776년)과 밀접하게 관련이 있습니다. 이때는
고대 그리스의 시인 호메로스가 서사시 『일리아스』*Ilias*와 『오디세이
아』*Odysseia*를 쓰던 무렵이기도 합니다. 기원전 8~9세기쯤 그리스 반
도 내에는 다양한 도시국가들이 태동했는데, 이 국가들의 기틀이 잡
히는 시기가 대략 기원전 600년부터 480년 사이입니다.

왜 기원전 480년이 기준일까요? 앞서 잠시 언급했지만 이 해에
고대의 가장 큰 전쟁인 페르시아전쟁이 일어납니다. 고전기는 그리
스가 페르시아전쟁에서 승리한 이후부터 알렉산드로스대왕에게 정
복당하는 시기까지, 그러니까 크게 보면 전쟁과 전쟁 사이에 위치
한 시기입니다. 고전미술은 페르시아와 전쟁을 치르면서 생겨난 뜨
거운 에너지, 승리에 대한 자부심 등을 계속 연장하기 위해 태어났

습니다. 사실상 페르시아전쟁이 고전미술을 탄생시킨 원동력이라고 보아도 될 정도입니다. 페르시아전쟁은 최소 두번에 걸쳐 일어나는데 1차 전쟁은 기원전 490년 마라톤전쟁이었습니다. 이때 패배한 페르시아는 10년에 걸쳐 준비한 뒤 기원전 480년 더욱 대규모로 도발해왔습니다. 이 힘든 전쟁에서 그리스는 결국 승리했고, 그 승리의 에너지가 바로 고대의 고전미술로 집약된 것입니다. 우리가 아는 그리스의 유명한 철학자, 과학자, 예술가 역시 이 시기에 몰려 등장합니다.

앞서 말씀드린 것처럼 18~19세기 사람들이 찬양했던 그리스미술은 알고 보면 '짝퉁'이었거나 그 시기에 만들어진 작품이 아니었습니다. 원본이 대부분 사라졌기 때문에 그리스 고전기의 미술은 여전히 정확히 알기 어렵습니다. 그렇지만 그리스 고전기의 가장 완벽한 원본이자 살아 있는 증거라고 당당히 말할 수 있는 작품이 하나 있으니, 바로 파르테논 신전입니다. 건축뿐만 아니라 이 신전에는 상당히 많은 수의 조각상이 들어가 있죠.

파르테논 신전은 기원전 447년에 짓기 시작했습니다. 이 건립 연도도 페르시아와 관련이 있습니다. 앞서 벌어졌던 전쟁에서 그리스 연합군이 페르시아를 물리치긴 했지만 정확한 승패를 가리기는 어려웠습니다. 페르시아는 단지 그리스를 점령하는 데 실패했을 뿐 제국으로서 크게 위축되지 않았기 때문입니다. 그러니 그리스는 전쟁에서 이겨놓고도 계속 전전긍긍했지요. 언제 또다시 페르시아가 쳐들어올지 모른다고 생각했으니까요. 두 국가가 여전히 긴장 상태에

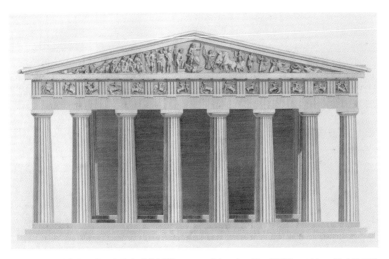

니콜라스 레벳 「파르테논 신전의 정면 복원도」, 1787년 파르테논 신전은 그리스 고전기의 가장 완벽한 원본이자 살아 있는 증거다.

있다가 소위 '휴전'을 한 시점이 바로 기원전 448년입니다. 파르테논 신전은 바로 그다음 해에 지어진 것이고요.

사실 파르테논 신전이 위치한 아크로폴리스는 기원전 480년에 1년 넘게 페르시아에게 점령당합니다. 그때 이 자리에 있던, 아테나 여신을 모시던 신전이 크게 파괴되었죠. 수십년 동안 그리스인들은 이 파괴된 신전을 페르시아의 야만성과 전쟁의 아픔을 기억하는 하나의 기념비monument로 두었다가 기원전 447년에 이르러 파르테논 신전이라는 거대한 건축 프로젝트를 시작한 것입니다. 바로 페르시아와 그리스가 실질적으로 평화조약을 맺은 이듬해에 말이죠.

인간을 위한 건축,
파르테논 신전의 세계

파르테논 신전은 놀라운 건물입니다. 언뜻 기둥 간격이 같아 보이지만 자세히 보면 중심에서 가장자리로 갈수록 기둥 간격이 달라지는 것을 알 수 있습니다. 엄밀히 보면 수평선도 수직선도 없고, 모두 미세하게 조절된 곡선으로 이루어져 있습니다. 파르테논 신전의 가운데 부분과 가장자리 부분의 높이를 재보면 70센티미터쯤 차이가 납니다. 가장자리에서 중간으로 갈수록 높아지다가 다시 낮아지는 거죠. 파르테논 신전의 기둥 높이가 18미터쯤 되는데, 이렇게 거대한 기둥이 같은 높이로 쭉 늘어서 있으면 가운데 부분이 꺼진 것처럼 보이기 때문에 높낮이를 조정한 것입니다. 또한 건물을 정면에서 볼 때 기둥의 간격이 양측 가장자리로 갈수록 넓어 보이는 착시현상이 발생하기 때문에 가장자리로 갈수록 기둥 간격을 좁혀주었습니다. 기둥은 엔타시스 Entasis. 배흘림 기둥으로 가운데 부분이 살짝 부풀어 올라 있습니다. 역시 착시를 교정하기 위한 공법으로, 일자 기둥을 세우면 안쪽으로 휘어져 보이기 때문입니다.

파르테논 신전의 위대함이 바로 여기에 있습니다. 인간 시선의 한계를 역이용한 거죠. 인간의 눈은 탁월한 신체기관 중 하나지만 한계도 분명합니다. 우리가 보는 세계는 직선으로 이루어진 것이 많지만 우리의 눈은 구형이기 때문에 직선인 세계도 휘어져 들어옵니다. 파르테논 신전을 지은 그리스인들은 이러한 눈의 착시를 인식하고,

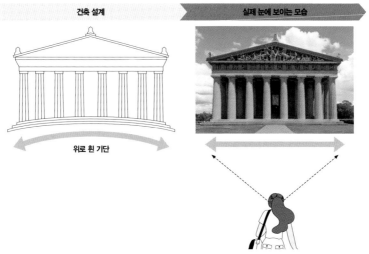

파르테논 신전의 착시 교정 공법　사람의 눈은 구형이기 때문에 착시가 일어나는데 파르테논 신전은 곡선형 기단 위에 지음으로써 이러한 착시를 교정했다.

그것을 교정하기 위한 기법을 건축에 적용한 것입니다. 도대체 그리스인들의 인간에 대한 이해는 어디까지였는지 혀를 내두르게 되네요. 저는 고대 그리스 건축이 인간을 알고, 인간을 위해 만들어진 건축이라고 생각합니다. 인간의 체온이 담긴 건물인 거죠.

한편 파르테논 신전은 치열했던 전쟁의 기억 역시 간직하고 있습니다. 파르테논 신전 자체가 승전 기념비입니다. 또 그리스인들은 전쟁 이후 페르시아와 외교관계를 맺으면서 페르시아제국의 웅장한 신전이나 궁전들을 목격하게 되죠. 이 때문에 페르시아에 대한 그리스인들의 경쟁심이 작용해 파르테논 신전 같은 대규모 건축 프로젝트를 시도했다고 해석하기도 합니다.

파르테논 신전 내부에는 무장한 아테나 여신이 모셔져 있었습니다. 오른손에는 승리의 여신 니케를 들고 있는데, 페르시아전쟁의 승리를 기념하는 것입니다. 이 아테나 여신상은 황금, 상아 등으로 장식되었는데 당시 기준으로 막대한 비용이 들었을 것입니다. 아테네는 그 돈을 어떻게 조달했을까요? 알려진 바에 따르면 주변 도시국가들에게 보호세라는 명목으로 세금을 뜯었다고 합니다. 당시 그리스의 도시국가들은 바다를 지켜야 군사의 이동을 막을 수 있었는데, 막강한 해군을 보유한 아테네가 이를 유지하는 명목으로 주변 도시국가들로부터 세금을 징수했던 거죠. 아테네의 제국주의적 속성을 엿볼 수 있는 대목입니다.

파르테논 신전의 상단에는 페디먼트pediment, 메토프metope, 프리즈frieze라는 구역이 있습니다. 삼각형 지붕선을 따라 페디먼트가 자리하고 그 아래 메토프가 자리합니다. 안쪽 기둥 위를 따라 연속적인 띠처럼 구성된 공간은 프리즈라고 불립니다. 파르테논 신전의 페디먼트에는 입체 조각이 들어가고, 메토프와 프리즈에

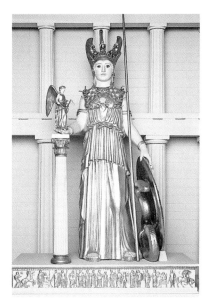

파르테논 신전의 아테나 여신상 복원본

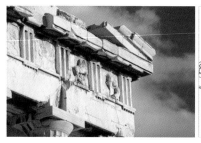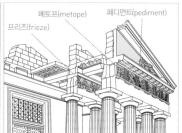

파르테논 신전의 메토프(왼쪽)와 상부 구조 개념도

는 부조 조각이 들어차 있었습니다. 이 조각들은 모두 페이디아스 Pheidias라는 조각가가 만들었다고 알려져 있지만 실제로 그는 일종 의 총감독 역할을 했던 것 같습니다. 조각상들의 옷주름 등 디테일 은 제각각 달라 여러 조각가가 협업해 만든 것으로 여겨집니다. 전 체적으로 파르테논 조각상들은 아테나 여신의 위대함과 승리를 예 찬함으로써 결국 아테나 여신의 후예인 자신들을 예찬하는 내용을 담고 있습니다.

흥미로운 것은 페르시아전쟁을 기록한 방식인데, 그리스인들은 이 전쟁에서 거둔 승리를 조각으로 표현할 때 상대인 페르시아인들 을 직접 등장시키지 않았습니다. 그 대신 그들이 믿었던 신화를 통 해 전쟁의 승리를 은유적으로 표현했죠.

좀더 자세히 살펴볼까요? 파르테논 신전의 네면에는 총 92개의 메토프가 있는데 각각 네개의 주제로 나뉩니다. 서쪽에는 그리스인 과 아마조네스의 싸움, 북쪽에는 트로이전쟁, 동쪽에는 올림포스 신 과 거신족의 싸움, 남쪽에는 라피타이 부족과 켄타우로스의 싸움이

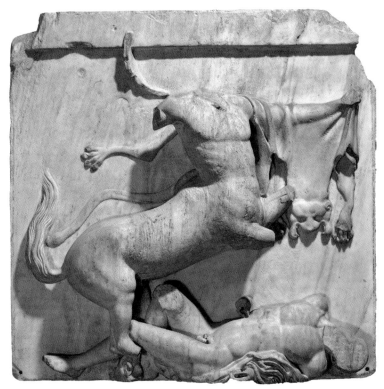

파르테논 신전의 남쪽 메토프에 묘사된 라피타이 부족과 켄타우로스의 결투 그리스인들은 페르시아전쟁의 승리를 그리스 신화의 사건을 통해 은유적으로 재현하면서 이 전쟁을 문명과 반문명의 싸움으로 승화시켰다.

각각 묘사돼 있습니다. 이 싸움들의 공통점은 바로 인간과 반문명의 싸움이라는 것입니다. 여전사 아마조네스들은 페르시아식으로 표현된 옷을 입고 있고, 페르시아가 즐겨 쓰는 무기인 화살을 쏘고 있습니다. 반인반마인 켄타우로스 역시 기마민족인 페르시아인을 뜻합니다. 페르시아와 그리스의 전쟁을 단순히 인접한 두 국가의 싸움이

파르테논 신전의 동쪽 프리즈에 묘사된 에렉테우스 왕의 일화

아니라 문명과 반문명의 전쟁으로 승화시키다니, 페르시아인의 입
장에서는 억울하겠지만 놀라운 정치 감각입니다.

　파르테논 신전의 조각상들에는 승리의 기쁨만 새겨져 있지는 않
습니다. 치열한 전투는 엄청난 고통을 불러올 수밖에 없죠. 그리스
인들은 이러한 고통을 외면하거나 숨기지 않고 있는 그대로 인정하
면서 전쟁에 대해 그들이 느꼈던 인간적인 고뇌까지 보여줍니다. 야
만과의 전쟁에서 손쉽게 승리를 거두는 것이 아니라 고통과 어려움
을 극복하고 끝내 승리를 쟁취하는 과정을 서사적으로 표현하고 있
습니다.

　파르테논 신전의 동쪽 프리즈에는 에렉테우스Erechtheus 왕의 일화

를 담은 것으로 알려진 조각상이 있습니다. 아테나 여신이 옷을 봉헌하는 장면으로 알려져 있지만 아테네 건국 초기의 왕이었던 에렉테우스와 그의 딸에 대한 이야기로 해석하기도 합니다. 에렉테우스가 아테네의 왕이었을 당시 이민족이 침입해왔고, 그때 아테네인들은 아크로폴리스로 내몰려 힘들게 버티고 있었습니다. 그때 조국을 위해 그의 딸이 몸을 던졌는데, 그 딸이 마지막으로 옷을 벗어놓고 나가는 모습을 표현했다는 것이죠. 이러한 해석을 종합해보면 파르테논 신전의 조각들은 일관되게 애국심을 고취하는 내용이라 할 수 있습니다.

서울 어디에서나 남산타워가 보이듯이 아테네에 가면 어디에서나 아크로폴리스 언덕 위의 파르테논 신전이 보입니다. 그리스인들은 모두가 우러러보는 곳에 승리와 애국의 거대한 기념비를 세웠고, 이 것이 후대 사람들이 칭송하는 고전미술이 된 것이죠.

무기 없는 전쟁, 고대 올림픽

그럼 이제 그리스 조각에 담긴 인체의 의미에 대해 좀더 구체적으로 살펴보도록 하죠. 흔히들 기원전 5세기 그리스 인체 조각에서 보이는 사실성을 가리켜 '기적'이니 '경이'니 하며 온갖 칭찬을 아끼지 않습니다. 하지만 실제 인체와 면밀히 비교해보면 그리스 조각은 사

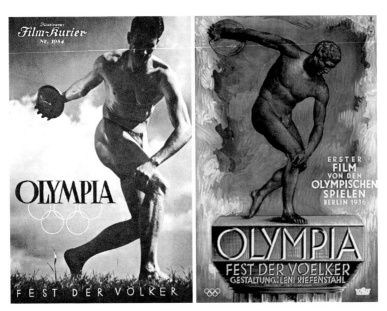

레니 리펜슈탈 연출 「올림피아」의 포스터 고대 그리스 조각에서 보이는 유려한 자세는 실제 육상 선수의 신체에서는 구현될 수 없다.

실성과는 어느정도 거리가 있다는 사실을 알게 됩니다.

예를 들어 살아 있는 육상선수와 고대 그리스 조각을 비교해보도록 하죠. 위의 왼쪽 사진은 1936년 베를린 올림픽을 기념하여 만든 영화의 포스터입니다. 여기서 원반을 던지는 사람은 오른쪽의 그리스 조각상을 흉내 내고 있지만 둘 사이에서 보이는 분명한 차이는 고대 그리스 인체 조각의 성격을 이해하는 데 효과적입니다. 우선 그리스 조각상의 몸통에서 유지되는 좌우대칭의 건장한 토르소는

「원반 던지는 사람」, 기원전 460~450년 제작된 원본의 로마시대 복제본, 140년경(오른쪽)

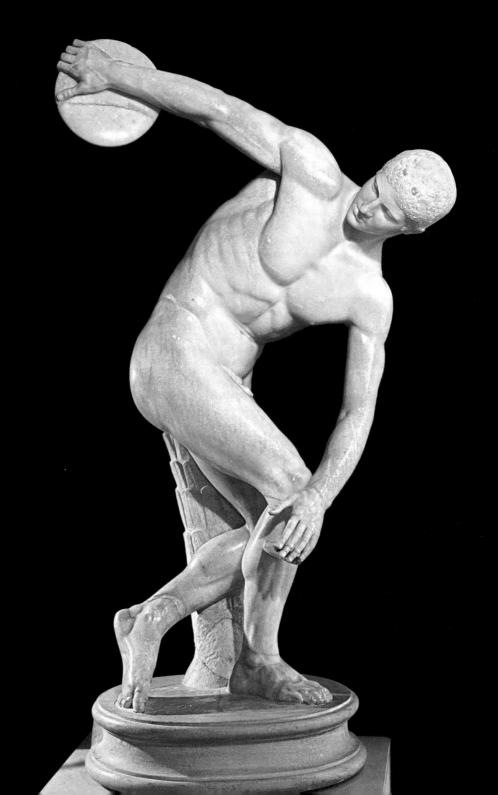

이 자세를 취한 육상선수에게서는 나타나지 않습니다. 그리고 조각상을 보면 원반을 든 오른팔이 어깨를 지나 왼팔까지 자연스럽고 유려한 선의 흐름으로 나타나지만 이 역시 실제로는 구현되지 않습니다. 결국 그리스 조각에서 보이는 사실성은 좋게 말하면 이상적 아름다움을 추구한 결과지만, 냉정히 보자면 뭔가를 감출 수밖에 없는 '위장된 자연주의'인 겁니다. 이러한 예는 다른 그리스 조각에서도 허다하게 찾아볼 수 있죠.

그리스인들은 도대체 무엇을 그리 숨겨야 했을까요? 이러한 궁극적인 질문의 답을 찾기 위해서는 올림픽과 그리스미술을 사회적 문제와 긴밀히 연관시켜 고민해봐야 합니다.

고대 올림픽의 기원은 기원전 776년으로 기록되어 있으나, 그리스 반도에서 스포츠 제전의 역사는 좀더 오래되었습니다. 호메로스에 따르면 피비린내 나는 트로이의 전쟁터에서도 스포츠 경기가 열렸습니다. 『일리아스』 23장에서 아킬레우스는 사랑하는 전우 파트로클로스의 장례식을 마친 후 그의 넋을 기리기 위해 전차경기, 권투, 창던지기, 달리기, 활쏘기 등의 추모 경기를 제안합니다.

전사한 영웅을 기리기 위해 시작된 스포츠 경기가 기원전 8세기부터 그리스인의 축제로 정착되는데요. 이 중 제우스신을 기리는, 그리스인의 제1성지인 올림피아에서 열리는 스포츠 축제가 범그리스인의 축제로 성장합니다. 사실 그리스의 각 도시국가들도 자체적으로 스포츠 제전을 열었는데, 이 중 올림피아와 델포이, 이스트미아, 네메아 네곳에서 열리는 것을 최고로 쳤습니다. 일종의 '메이저

리그'였던 셈인데, 네 장소에서 전부 승리하게 되면 오늘날의 '그랜드 슬램'을 달성한 것으로 볼 수 있었을 겁니다.

그런데 고대 그리스의 스포츠 경기에서 오늘날의 스포츠맨십은 존재하지 않았습니다. 사망자가 속출할 만큼 경기는 격렬했고 결과에서도 승자만 있을 뿐 패자는 고향에서 조롱과 야유를 받았습니다. '무기만 없는 전쟁'으로 알려진 고대 올림픽은 이후 아예 노골적으로 군사를 훈련하는 양상으로 바뀝니다. 기원전 6세기 말에 이르면 갑옷을 입고 달리는 경주가 올림픽 공식경기로 인정되고요. 운동 경기와 실제 전투와의 경계가 무너진 것이죠.

한창때 그리스 146개 도시에서 266개의 스포츠 시합이 열렸다고 할 만큼 그리스인들은 스포츠 마니아였습니다. 이러한 스포츠 열풍의 근지에는 그리스 사회의 생존을 유지하는 메커니즘이 작동했습니다. 그리스 도시국가는 서로 끊임없이 전쟁을 벌였고, 따라서 남성 시민들이 공동체를 위해 싸울 수 있도록 계속 훈련시키는 것이 도시국가의 중요한 생존원칙이 되었습니다. 덕분에 그리스 남성 시민은 정치 사안을 결정할 권리도 갖게 되는데, 이것이 역설적으로 그리스의 민주주의를 발전시키게 되었습니다(물론 전투에 참여하지 않는 여성, 노예, 외국인은 제외되었지만요).

고대 그리스는
몸짱이 대접받는 사회

빈번한 전투 속에서 그리스 남성의 육체는 국가 안위와 직결되는 것이었고, 문자 그대로 '체력은 국력'이었습니다. 이러한 현실 속에서 그리스 사회는 남성 육체를 찬양하는 일에 몰두했습니다. 아테네를 비롯해 몇몇 도시에서는 아예 미남 선발대회를 열기도 했죠. 여기서 평가 기준은 물론 육체미였습니다.

아름다운 남성 인체를 집단적으로 찬양하기 위해 청년 조각상을 단독으로 만들어 봉헌하기도 했습니다. 그리스 세계에서 공히 발견되는 청년 입상 쿠로스kouros는 지금까지 발견된 것만 해도 2만여개에 이를 정도입니다. 처음에는 이집트 조각을 기초로 했지만 곧 그리스미술의 독자적 단계를 보여주는 단계로 급성장합니다. 아테네의 아크로폴리스 박물관에 전시된 「크리티오스 소년」Kritios Boy은 그리스 쿠로스상의 완성 단계를 보여주는 작품으로 손꼽히죠. 고대 그리스의 조각가 크리티오스가 제작했다 하여 이름 붙여진 이 소년상의 모델은 올림픽과 같은 운동 경기의 승리자로 짐작되는데, 후대에 그의 젊고 건장한 신체를 보여주기 위해 대리석으로 봉인했다고 말할 수 있을 겁니다. 늙고 병든 육체가 아니라 아폴로를 닮은 전성기 시절의 이미지가 기억의 대상이 된 것이죠.

'잘생기면 용서된다.' 요즘 우스개처럼 통용되는 이 말은 그리스 사회에서 다분히 적용되었던 것으로 보입니다. 그리스 사회에 스포

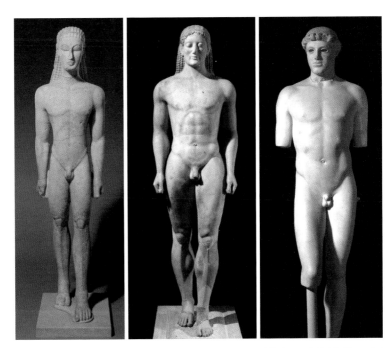

「뉴욕 쿠로스」, 기원전 590~580년(왼쪽), 「아나비소스 쿠로스」, 기원전 530년경(가운데), 크리티오스 「크리티오스 소년」, 기원전 480년경　남성 육체를 찬양하는 일에 몰두한 그리스 사회에서는 수많은 청년 조각상이 제작되었다. 이집트 조각을 연상시키는 형식적 양식에서 점점 자연스러운 인체로 발전했다.

츠 광풍이 분 것이나 아름다운 인체 조각이 유행한 것 모두 이러한 사회 풍조를 반영했다고 볼 수 있습니다. 말하자면 그리스에서 아름다움은 도덕적·정치적 의미도 지녔다는 것이죠. 그리스의 스포츠 및 미술이 이러한 미의식을 적극적으로 드러낸다는 점에서 미루어볼 때 그리스는 한마디로 '몸짱'이 대접받는 사회였습니다. 다시 말해 '육체의 파시즘 사회'였던 것입니다. 전사를 끊임없이 육성해야 했

던 그리스에서 건강한 신체를 선전하는 것은 지극히 당연한 생존강령이었겠지만, 다른 한편 신체적으로 약하거나 뒤떨어진 사람들은 살아나가기 힘든 사회였다고 봐야겠죠.

미술사적으로 살펴본다면 육체를 숭배한 그리스 사회는 미술에 긍정적인 영향을 끼치기도 했습니다. 남성 육체를 충분히 관찰할 수 있었기에 이를 기초로 미술에서 '남성 몸 보여주기' 역시 가능했거든요.

좀더 자세히 들여다볼까요. 당시 그리스인들은 공공장소에서 나체로 운동했습니다. 오늘날 체육관을 의미하는 영어 '짐나지움'gymnasium

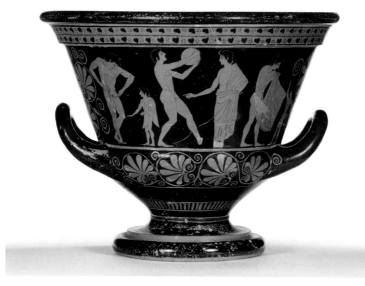

에우프로니오스 「김나지온이 묘사된 채색 도기」, 기원전 515년

은 사람들이 나체gymnos로 다니는 장소를 의미하는 그리스 용어인 '김나지온'에서 유래했다고 합니다. 아테네에서 발견된 채색 도기는 김나지온의 풍경을 보여주는데요. 오른쪽에는 몸에 기름을 바르기 위해 겉옷을 벗는 남성이 보입니다. 중앙에는 원반 던지는 법을 배우는 남성과 코치가 있고, 맨 왼쪽에는 운동 전 자신의 성기를 보호하기 위해 붕대를 감는 남성이 눈에 띄네요.

고대 그리스미술에서 보이는 군국주의적 분위기, 다시 말해 그리스 남성 조각들이 보여주는 육체에 대한 맹목적인 찬양은 그리스미술에 드리워진 신비를 한꺼풀 걷어내면 드러나는 어두운 그림자입니다. 사실 그리스 남성 조각상은 크게 보면 전사 아니면 운동선수였습니다. 그리스 사회에서 스포츠가 전사의 신체 단련과 관계된다는 점을 고려할 때 운동선수조차도 군국주의적 함의에서 크게 벗어나지 않습니다. 그리고 많은 단독 조각상들이 전사자를 위로하기 위해 제작되었다는 점을 고려한다면 그리스 고전미술의 고유한 목적은 바로 전쟁이었습니다. 바로 이것이 그간 고전주의자들이 애써 외면하려 했거나 간과했던 점입니다.

그러나 그리스의 군국주의적 문화를 마냥 비판만 하기는 어렵습니다. 지금의 시선에서는 부정적으로 평가되는 행위나 관습도 당시 그리스 도시국가들로서는 자신들이 처한 운명을 헤쳐나가기 위해 택할 수밖에 없었던 것이기 때문이죠. 고대 그리스인들의 특징이라면 무엇보다 현실을 부정하거나 다른 초월적인 것에 매달리지 않았나는 점을 들 수 있습니다. 이처럼 생존의 문제를 인간 중심적으로

사고했다는 사실만으로도 이들이 인류의 역사 발전에 기여한 공로는 인정할 만하다고 생각합니다.

이제야 드러나는
고전미술의 실체

사실 현실 세계에서 보통 사람의 누드는 그 자체로 그리 아름답다고 보기 힘듭니다. 그리스인들은 인간의 몸을 이상화시켜서 신의 세계를 구현했다고 볼 수 있습니다. 이들이 만들어낸 누드 미술은 인간의 신체가 아니라 '신의 옷'인 셈이죠.

오른쪽의 청동상은 1972년 시칠리아 앞바다 리아체에서 발견된 것입니다. 우리가 그리스미술이라고 알고 있는 대리석 조각상들이 대부분 로마시대의 '짝퉁'이라고 앞서 말씀드렸는데, 이 청동상들은 실제 고전기의 작품으로 그 높이가 2미터에 달합니다. 무기와 방패를 든 전사의 모습인데 흔히 보아왔던 대리석 조각상과 느낌이 다르죠? 무엇보다도 대리석 조각상에서 보이는 지지대가 없어 전체적인 모습이 깔끔하고 자연스러워 보입니다. 청동은 대리석에 비해 그 제작과정이 훨씬 복잡하고 까다롭습니다. 하지만 세부 표정이나 움직

「리아체 전사 A, B」, 기원전 460~450년(오른쪽)　1972년 시칠리아 앞바다에서 발견된 이 두 청동상으로 인해 그리스 고전기의 실체에 접근할 수 있게 되었다.

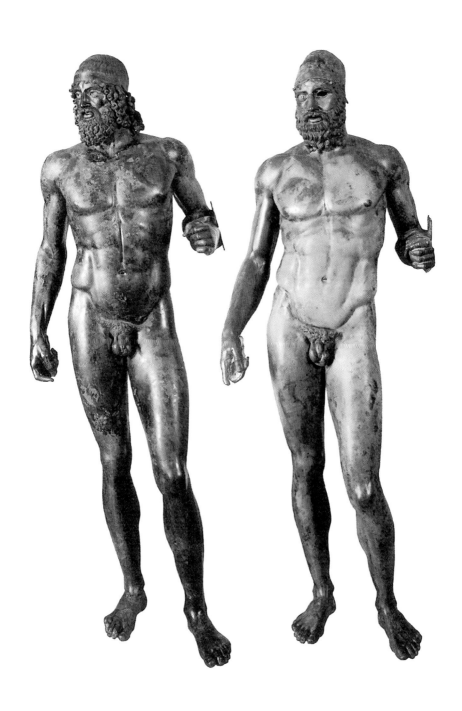

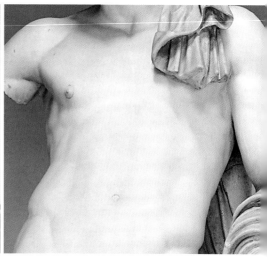

「리아체 전사 A」세부, 기원전 460~450년(왼쪽), 「벨베데레의 헤르메스」세부, 117~138년경

임을 다양하게 표현할 수 있고, 속이 비어 있기 때문에 가벼워서 다양한 포즈가 가능합니다. 이처럼 장점이 많은 청동상이지만 전쟁이 나면 이를 녹여 무기로 만드는 경우가 많았기 때문에 고대 그리스 당시의 청동상은 아주 드물게 남아 있습니다. 이러한 작품들이 시칠리아 앞바다 등에서 발견되면서 그리스 고전기의 작품의 실체에 접근할 수 있게 된 것입니다.

위처럼 이 청동상의 신체를 당시 대리석 조각과 나란히 놓고 비교해보면 청동상의 근육 표현이 훨씬 더 생생하게 강조되어 있음을 알 수 있습니다. 빙켈만은 그리스 조각에서 피부는 과장이 없이 부드럽게 연결된다고 칭찬했는데, 이처럼 부풀어 오른 청동상의 강조된 근

육을 직접 봤다면 상당히 당황했을 겁니다. 어쩌면 대리석 조각이 보여주는 부드러운 신체성은 상당부분 청동상을 대리석으로 옮기는 과정에서 나타난 모호한 표현의 결과로 볼 수도 있겠습니다.

조각가 폴리클레이토스Polykleitos의 「창을 든 남자」(일명 도리포로스Doryphoros)는 비록 그리스 고전기의 원본 작품은 아니지만 여전히 고대 그리스미술의 지향점을 보여주는 중요한 조각상이라고 할 수 있습니다. 이 작품의 원본은 청동상으로 알려져 있으니 앞서 살펴본 「리아체 전사」 청동상과 비슷한 모습이었을 것입니다. 아래 사진에서 보듯 (보이지 않는) 긴 창을 든 전사의 모습을 하고 있죠.

이 조각상이 영향을 끼친 작품으로 바로 안토니오 카노바Antonio Canova라는 이탈리아의 신고전주의 조각가가 만든 나폴레옹상(70면)을 손꼽을 수 있습니다. 나폴레옹은 실제 키가 160센티미터도 되지 않았는데 이 조각상에서는 3.5미터가 넘는 웅장한 체격으로 표현되었고, 한 손에는 승리의 신 니케를 든 전쟁의 신으로 극도로 미화되어 있습니다. 건장한 남성 누드, 긴 창을 든 자세, 그리고 걷는 모습까지 「창을 든 남자」의 영향을 받았음을 부정하기 어려울 정도로 비슷하죠. 이 두 작품 사이에는 2천년 가까운 시차가 놓여 있습니다. 이렇게 까마득히

「창을 든 남자」(일명 도리포로스), 기원전 440년경 제작된 원본의 로마시대 복제본, 기원전 1세기~1세기

오래된 그리스 조각상이 나폴레옹의 신격화의 기준으로 적용된 것을 보면 놀랍기만 합니다. 저는 이런 점이 서양 근대미술의 중요한 특징이라고 강조하고 싶습니다. 고전미술로 집약되는 절대적인 '미'의 세계가 있다는 신념하에 그 세계에 최대한 가까이 다가가려 했던 것이 르네상스 이후 서양 근대미술의 전통이었습니다. 그것이 18세기부터 한층 더 강화되면서 급기야 '벌거벗은 나폴레옹상'까지 제작된 것입니다.

여기서 한가지 짚고 넘어갈 점은, 카노바의 조각상을 원했던 나폴레옹이 막상 완성된 조각상을 보고 나서는 적지 않게 당황했다는 겁니다. 그리스 조각의 전통에 충실하려면 벌거벗은 모습을 따르는 게 맞지만 그리스미술에서 누드는 개성을 지닌 개인이 아니라 신을 위한 표현이었습니다. 이러한 신적인 누드가 구체적인 개인에게 적용되니 나폴레옹은 자신이 마치 '벌거벗은 임금님'처럼 느껴졌던지 이 조각상이 대중에게 공개적으로 전시되는 것을 원치 않았다고 합니다.

이제 시계를 좀더 앞으로 돌려 20세기로 와보겠습니다. 지난 세기에도 고전주의의 위력은 여전히 대단했지만 가장 강렬했던 순간으로는 나치 지배하의 독일을 손꼽을 수 있습니다. 독

안토니오 카노바 「평화의 중재자 군신 마르스로 분장한 나폴레옹」, 1806년

일 나치당은 1936년 베를린 올림픽을 기념하기 위해 다큐멘터리 영화를 제작합니다. 다큐멘터리 영화의 고전으로 꼽히는 「올림피아」(레니 리펜슈탈Leni Riefenstahl 연출)가 이런 배경하에 탄생하게 됩니다. 나치의 선전 영화

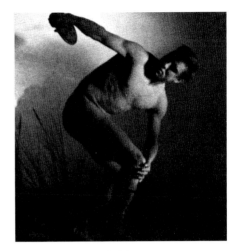
영화 「올림피아」의 오프닝 장면

이지만 다채로운 영화 기법이 실험적으로 사용되어 오늘날까지도 여전히 다큐멘터리 영화의 교과서로 인정받고 있습니다.

흥미롭게도 이 영화의 오프닝은 고대 그리스 유적과 파르테논 신전 등을 담은 장면에서 시작합니다. 여러 그리스 조각을 클로즈업한 후 「원반 던지는 사람」에서 멈춥니다. 이 컷은 곧이어 실제 원반을 던지는 독일인 육상선수의 모습으로 오버랩되죠. 사라진 고대 그리스의 정신이 현대 독일인의 육체 속에서 부활한다는 메시지를 전달하는 순간입니다.

이어지는 장면에서 히틀러Adolf Hitler가 부각되며 평화의 제전이라는 올림픽의 근본 취지를 무색하게 만드는 선전이 계속되지만 「원반 던지는 사람」까지의 오프닝 장면은 아주 인상적입니다. 영화 속 원반 던지는 사람은 고대 조각의 자세를 따르고 있지만 앞서 살펴

본 대로 그리스 조각상은 극도로 이상화된 인체로 재구성되어 있기 때문에 실제 육상 경기를 하면서 이 자세를 취하기란 불가능합니다. 결국 조각에 드러난 그리스인의 육체는 (나치의 국가사회주의 이념처럼) 현실로 재현될 수 없는 꿈속의 것에 불과합니다.

한편 1936년 베를린 올림픽은 우리에게도 의미 있게 다가옵니다. 바로 이 올림픽에서 손기정 선수가 마라톤 경주에서 아시아인 최초로 금메달을 땄기 때문입니다. 일제의 지배 아래에서 일장기를 가슴에 달고 뛰어야 했던 가슴 아픈 순간이기도 하지만 한국인의 도전을 세계에 알린 감동적인 역사의 한 장면이기도 합니다. 손기정 선수가 이룩한 업적은 조각가 김복진에게도 벅찬 감동으로 다가갔을 겁니다. 당시 김복진은 조선중앙일보사에서 학예부장으로 일하고 있었는데 이 신문사는 손기정 선수의 마라톤 금메달 시상식 사진에서 가슴에 있던 일장기를 삭제해 실었습니다. 이 때문에 신문사는 결국 폐간하게 됩니다. 김복진이 1940년에 제작한 조각상 「소년」을 여기서 다시 한번 살펴보고 싶습니다. 앞서 이 조각상을 18세기 조선시대 의학용 인체모형과 비교하면서 한국미술의 근대화의 징표로 언급한 바 있습니다.

김복진의 마지막 작품으로 알려진 「소년」은 그리스 남성 조각상을 기초로 해서 만들어진 작품으로 보입니다. 그런데 최근에는 「소년」이 베를린 올림픽에 출전했던 손기정 선수의 모습을 기준으로 삼았다는 주장도 제기되고 있습니다. 짧은 운동복 반바지에 스포츠형 머리를 주목해보면 손기정 선수가 연상되기도 합니다. 김복진이

「아나비소스 쿠로스」, 기원전 530년경(왼쪽), 김복진 「소년」, 1940년(가운데), 베를린 올림픽 당시의 손기정

조선중앙일보에 재직할 당시 일장기 삭제 사건이 벌어졌기 때문에 4년 후 「소년」을 제작하면서 손기정 선수의 이미지를 작품에 반영했을 여지는 충분하다고 봅니다. 그렇지만 「소년」과 손기정 선수와의 관계를 좀더 구체적으로 찾아내기는 쉽지 않습니다. 김복진은 이 소년상에서 이상화된 청년의 모습을 통해 미래에 도전하는 인간의 의지를 상징적으로 담아내려 했기 때문입니다. 김복진은 강인한 의지의 표상으로 그리스 청년의 몸을 이용했습니다. 건장하고 다부진 신

체, 앞쪽으로 내디딘 발의 자세, 주먹 쥔 양 손을 몸에 붙인 자세 등에서 그리스 조각의 영향을 발견할 수 있죠. 그리스 사회가 전쟁을 추모하기 위해 영웅적 신체를 필요로 했다면, 김복진은 민족과 민중의 도전심을 다시 일깨우기 위해 영웅적 신체를 필요로 했던 것입니다. 김복진은 계급 해방을 통해 식민지의 굴레에서 벗어날 수 있다고 믿는 사회주의자였습니다. 이 때문에 20대 때부터 일제에 의해 여러번 투옥되었고 결국 40세의 나이로 일찍 생을 마감했습니다.

김복진이 「소년」을 제작하면서 그리스의 청년상을 참고로 한 것은 분명해 보이지만 정작 가장 중요한 부분은 빼버렸습니다. 바로 아르카익 스마일이라고 부르는 미소입니다. 그리스 청년상의 얼굴은 벙긋 웃는 표정이 특징인데 김복진의 「소년」에서는 이 미소를 찾아볼 수 없습니다. 김복진이 「소년」 속에 담고자 했던 의미는 미소로는 품을 수 없는, 보다 심각한 메시지였던 것입니다.

그럼 다시 이 장의 주제인 고전미술로 되돌아가보죠. 저는 이 글에서 고전미술은 단지 과거의 미술이 아니라 그 영향력이 오늘날까지도 생생하게 살아 있는 미술이라는 것을 보여주려 했습니다. 고전미술의 영향력은 서양에만 한정되지 않고, 근대미술의 수용 과정을 통해 우리에게도 가까운 미술이라는 점도 함께 강조했습니다. 무엇보다도 역사 속에서 고전미술이 신비화되는 과정을 짚어내면서 우리가 품고 있는 미에 대한 고정적인 생각이 착각이나 허상일 수 있다는 것을 독자 여러분들이 한번쯤 생각해보길 바라는 마음으로 이

글을 썼습니다.

사실 고전미술조차도 이렇게 모호하다면 미에 대해 확고한 기준을 잡으려는 어떠한 시도도 상당히 위험할 것입니다. 미란 인간의 감정에 광범위하게 관계하기 때문에 이를 단지 몇몇 개념이나 조건으로 단순화할 수 없습니다. 결국 우리는 미에 관해서 열린 생각을 존중해야 하며, 마찬가지로 미술도 열린 시각으로 바라봐야 할 것입니다.

2

문명의
표정

미술은
웃지 않는다?

　많은 사람들이 박물관이나 미술관의 문턱이 높다고 생각합니다. 그 이유는 일상과 동떨어진 낯선 공간이라는 인식도 있겠지만 박물관과 미술관에서 전시하는 작품들이 상당히 무겁게 다가오기 때문이기도 합니다. 작품에 담긴 의미뿐만 아니라 작품 속 인물의 엄숙한 자세와 표정은 결코 가볍게 느껴지지 않죠.

　다음 페이지의 사진은 영국 국립초상화미술관 National Portrait Gallery 의 전시장 모습입니다. 언뜻 봐도 웃는 얼굴이 거의 없다시피 합니다. 하나같이 경직되거나 잔뜩 굳은 표정이어서 바라보는 우리도 덩달아 긴장되고 위축될 수밖에 없죠.

　이렇듯 박물관과 미술관에서 웃는 얼굴을 보는 경우란 극히 드뭅니다. 사람들의 일상적인 삶을 담아내는 풍속화에서는 그나마 웃는 모습이 등장하지만, 구체적인 인물을 그린 초상화 중 웃는 얼굴을 그린 사례는 손에 꼽을 정도입니다. 그림만 놓고 보면 과거 사람들

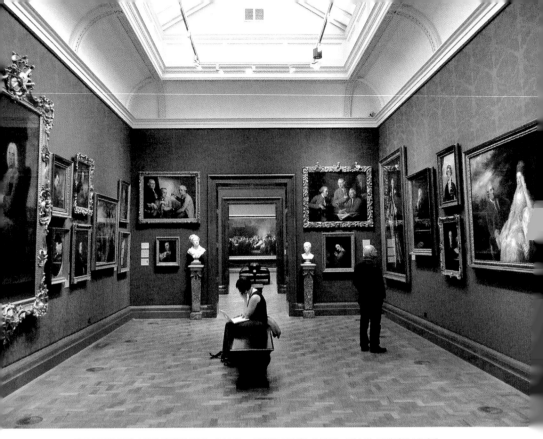

영국 국립초상화미술관 전시장 전경 엄숙하고 딱딱한 표정의 초상화는 미술관 분위기를 무겁게 만드는 데 일조한다.

은 다들 점잖아 보이는데, 실제 삶에서는 우리처럼 농담도 하고 곧잘 웃기도 했을 겁니다.

'왜 이렇게 미술은 심각할까? 미술에서 웃음이 사라진 이유는 무엇일까? 미술과 웃음에 어떤 함수관계가 숨겨져 있는 것은 아닐까?' 저는 미술과 웃음에 대해 이런저런 질문을 던지면서 이와 관련된 자료를 검토하기 시작했습니다. 그런데 흥미롭게도 이 분야에 대

한 미술사적 연구가 별로 진행된 게 없다는 것을 알게 되었습니다. 웃음이나 유머에 대한 철학적·심리학적 연구는 어느정도 있지만 미술을 통해 웃음을 다루는 글은 별로 없었습니다. 미술사에서 웃음에 대한 선행 연구로 그나마 꼽을 수 있는 것은 앵거스 트럼블Angus Trumble이 2004년 출간한 『미소에 대한 짧은 역사』*A Brief History of the Smile*입니다. 이 책은 미술작품을 사례로 들고 있긴 하지만 역사적 서술보다는 웃음의 성격에 대한 분석이 강조되어 본격적인 미술사 연구라고 하기에는 거리가 좀 있습니다.

이 책 서문을 통해 알 수 있는 흥미로운 점 하나는 그간 웃음과 미술에 대한 연구가 주로 치의학 분야에서 다뤄져왔다는 사실입니다. 사람은 웃을 때 치아를 드러내기 때문에 초상화 속 웃는 얼굴에서 치아 상태가 역사적으로 어떻게 변해왔는지 찾으려 했던 것 같은데 정작 웃는 얼굴의 초상화가 많지 않으니 좀 답답했을 겁니다. 이 문제에 대해 치의학계는 의학적 해설을 내립니다. 말하자면 과거 사람들은 대부분 치아 건강이 좋지 않았기 때문에 그림 속에서 웃지 않는다는 겁니다. 치아 상태가 전반적으로 나쁘다보니 그림에서도 이를 숨기려 했고 이 때문에 심각해 보이는 그림이 많아졌다는 해석이죠.

그런데 이런 주장이 어느정도 설득력을 갖추려면 반대로 치아가 건강한 사람이 자신의 치아를 보란 듯이 자랑하는 그림도 있어야 하지 않을까요? 하지만 거듭 강조하지만 그런 그림은 찾아보기 힘듭니다. 전통적인 미술에서 개인을 웃는 모습으로 포착한 작품 자체가 드물다는 것은 치아 건강과는 다른 이유를 생각하게 합니다.

한편 웃음은 순간적인 현상이기에 그것을 포착하는 데 기술적 한계가 있었다는 주장도 있습니다. 이러한 견해도 역사적으로 미술가들이 기술적인 도전을 마다하지 않았다는 점을 고려할 때 그다지 설득력 있는 답변으로 보이지 않습니다. 다시 말해 어려운 표현이 있다면 오히려 그것을 더 적극적으로 드러내어 자신의 기술력을 과시한 경우가 많았다는 거죠.

이러한 이유로 저는 웃음과 미술의 관계를 좀더 깊숙이 바라봐야 할 필요를 느끼게 되었습니다. 이 글에서는 미술에 드러난 웃는 얼굴들을 고대부터 현대까지 시대적으로 모아보았습니다. 그런데 연구를 진행하다보니 웃는 얼굴뿐만 아니라 당시에 폭넓게 통용되던 표정까지도 검토할 수밖에 없었습니다. 다시 말해 미술 속 웃는 얼굴을 찾는 과정에서 '우리 인류의 문화와 역사적 단계를 대표하는 표정은 무엇일까?' 하는 질문까지 던지게 되었던 겁니다. 미술이 문명을 비추는 거울이라면, 문명의 표정을 찾아내는 데에도 미술이 효과적인 도구가 될 것입니다. 결과적으로 이번 장에서 저는 미술에 담긴 웃는 얼굴과 함께 각 시대를 대표하는 문명의 표정도 탐구하게 되었습니다. 글의 목표가 너무 커지는 바람에 원래의 논지를 유지하기는 어려워졌지만 이런 시도를 통해 미술이 무엇을 보여주는지에 대해 새로운 각도에서 짚어볼 수 있으리라 믿습니다.

미소를 통해 생을 예찬하다, 고대 문명의 첫 표정

이 글을 구상하는 직접적인 계기가 된 작품이 있습니다. 바로 아파이아 신전의 서쪽 페디먼트 한 귀퉁이를 장식하던 조각입니다. 죽어가는 전사의 모습을 표현했는데, 그 와중에도 활짝 웃고 있는 표정이 너무나 인상적입니다. 가슴에 박힌 창을 손에 쥔 채 어떻게 이렇게 태연히 웃고 있을까? 이 작품을 처음 봤을 때부터 어떻게 설명해야 할지 난감했습니다. 도대체 이 웃음의 의미는 무엇일까요?

기원전 6세기, 정확히는 기원전 570년경부터 그리스에서 제작된 조각에 특징적으로 등장하는 이러한 미소를 가리켜 아르카익 스마일archaic smile, 고졸기 미소이라고 부릅니다. 그렇다면 이것이 그리스

아파이아 신전의 죽어가는 전사상 얼굴 부분

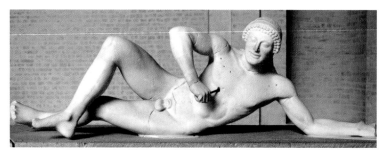

아파이아 신전 서쪽 페디먼트의 죽어가는 전사상, 기원전 490년경 가슴에 박힌 창을 손에 쥔 채 웃고 있는 모습이 인상적이다.

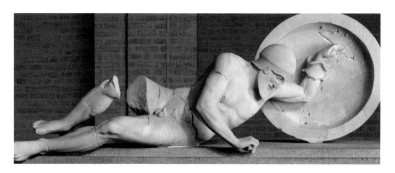

아파이아 신전 동쪽 페디먼트의 죽어가는 전사상, 기원전 490년경 이목구비가 좀더 각져 있으나 어색한 미소는 공통적으로 발견된다.

문명을 대표하는 얼굴일까요? 틀린 주장은 아닙니다. 방금 본 것처럼 어색하게 입꼬리만 올라간 아르카익 스마일이 고대 그리스의 남성 누드 입상인 '쿠로스'부터 여성 조각인 '코레'kore에도 공통적으로 등장하기 때문이죠. 그리고 아파이아 신전에서 나타나듯이 어떤 상황 속에서도 이 미소는 일관적으로 표현되어 있습니다. 참고로 아파이아 신전의 조각상 제작에는 여러 다른 조각가 집단이 참여한 것 같습니다. 동쪽 페디먼트에도 죽어가는 전사상이 있는데, 얼굴 생김

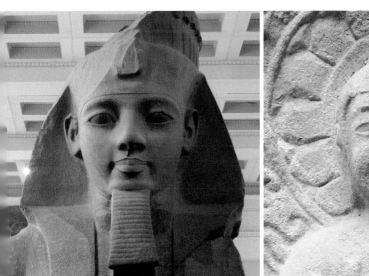

「람세스 2세 흉상」, 기원전 13세기(왼쪽), 「서산 용현리 마애여래삼존상」, 6~7세기 진잔한 미소가 고대에 통용되던 표현임을 짐작할 수 있다.

새를 자세히 보면 서쪽 페디먼트의 조각과 달라 보입니다. 앞 페이지를 보면 왼쪽 얼굴은 둥글둥글한 반면 오른쪽 얼굴은 좀더 각져 있습니다. 이러한 차이는 서로 다른 조각가들이 아파이아 신전 조각에 참여했다는 것을 말해줍니다. 그러나 조각가들이 달라도 어색한 미소는 약속이나 한 것처럼 공통적으로 드러납니다. 아르카익 스마일은 당시 조각가라면 반드시 표현해야 할 주요 특징이었던 겁니다.

사실 이런 아르카익 스마일은 그리스에만 한정된 것도 아닙니다. 그리스 이전의 고대 이집트나 메소포타미아문명의 조각에서도 이러한 미소를 찾아볼 수 있습니다. 영국박물관의 이집트 조각관에 들어

서면 거대한 람세스상이 제일 먼저 반깁니다. 상반신만 남아 있지만 높이가 3미터 가까이 되어 앞에 서면 위압감이 느껴집니다. 하지만 얼굴을 자세히 보면 입술에 엷은 미소가 담겨 있어 전체적으로 우아한 느낌도 줍니다. 이뿐만 아니라 우리나라의 초기 불상 중에서도 '백제의 미소'로 알려진 서산마애삼존상이나 금동미륵보살반가사유상 등 미소를 띤 불상이 여럿 존재합니다. 이렇게 보면 미소는 고대 세계에서 폭넓게 통용되던 표현이라고 볼 수 있을 것 같습니다.

일반적으로 고대 세계의 아르카익 스마일은 기술적 결함 때문에 등장했다고 설명하곤 합니다. 이 시기에는 조각을 만드는 기술이 부족했기 때문에 안면을 제대로 표현하기 어려웠고, 곡선의 입을 단순화해 표현하다보니 '미소 아닌 미소'를 짓게 되었다는 것입니다. 하지만 단순한 기술적 결함으로 이해하기에는 아르카익 스마일이 너무나 광범위하고 지속적으로 등장하기 때문에 다른 접근이 필요해 보입니다.

사실 동서고금을 막론하고 석조 조각의 가장 큰 미덕은 죽어 있는 돌에 생명을 불어넣는 것이었습니다. 그렇다면 입가의 미소는 조각에 생명의 충만함을 추가하려는 시도에서 비롯했다고 볼 수 있습니다. 실제로 고대 그리스어로 웃음을 가리키는 '겔로스'gelos는 건강을 의미하는 단어인 '헬레'hele에서 유래했죠. 삶의 충만함을 추구했던 고대인들에게 미소는 신성함을 표현하는 하나의 방식이었다고 볼 수 있을 것입니다.

한편 독일의 철학자 헤드위그 케너Hedwig Kenner는 아르카익 스마

「페플로스 코레」의 아르카익 스마일, 기원전 530년경

일을 가리켜 "불가사의한 삶의 힘을 가장 가시적으로 표현"하는 방법으로 보았습니다. 그렇다면 아파이아 신전의 죽어가는 전사상의 미소는 생의 마지막에서 삶의 충만함을 표현하려는 시도가 아니었을까요? 미소를 띤 쿠로스 조각의 상당수가 묘지에서 발견된다는 점을 고려해보면 이같은 미소는 전사자들에 대한 추모, 그리고 그들의 충만했던 삶을 예찬하는 조각적 결과물로 보아야 할 것입니다. 그들의 미소는 오늘날의 우리에게는 영 어색하게 다가오지만 당대 그리스인들에게는 충분히 공감 가는 표현이었겠죠.

한가지 흥미로운 건 이렇듯 웃고 있는 조각들이 등장하던 시기에 실제 그리스 역사는 굉장히 역동적으로 흘러갔다는 점입니다. 아테

네의 경우 정치체제가 왕정에서 독재정으로, 그리고 독재정에서 민주정으로 급박하게 넘어갈 만큼 도시국가의 정치적 환경이 급속히 변화하고 있었습니다. 이런 복잡한 사회 상황 속에서 만들어진 표정이 오히려 편안하고 온화한 미소라는 점이 흥미롭게 다가옵니다.

웃음을 금지하다, 그리스 고전기 문명의 표정

아테네가 페르시아와의 전쟁에서 최종적으로 승리한 기원전 480년부터 알렉산드로스대왕이 사망한 기원전 323년까지를 보통 그리스 고전기라고 봅니다. 이 시기 페리클레스Perikles라는 정치 지도자에 의해 아테네 민주주의가 꽃피죠. 아테네가 초강대국이었던 페르시아를 제압하고 고대 문명의 독보적인 존재로 성장하던 이 시기를 대표하는 몇몇 기념비적 조각들이 존재합니다. 그중 하나가 유명한 「크리티오스 소년」입니다. 「크리티오스 소년」은 뻥 뚫린 눈 부분이 매우 인상적인데요. 원래는 다른 색 돌을 집어넣어 눈동자와 눈을 정확하게 표현했으리라 추정됩니다. 남성 누드 입상이라는 점에서 고졸기 쿠로스와 유사해 보이지만, 앞선 시대의 굉장히 평면적이고 경직된 모습에 비해 「크리티오스 소년」은 살짝 비틀린 몸을 따라 리듬감이 느껴지는 자연스러운 신체 묘사가 특징입니다. 하지만 우리의 가장 큰 관심사는 바로 표정인데, 놀랍게도 안면 묘사에서 미

「크리티오스 소년」의 전체와 얼굴 부분, 기원전 480년경 텅 빈 눈구멍은 다른 색 돌을 집어넣었으리라 추정된다. 살짝 튼 자세에서 느껴지는 리듬감이 일품이다.

소가 완전히 사라졌습니다. 조각 기술이 발전함에 따라 자유를 얻은 듯 경쾌한 움직임이 느껴지는 신체 표현에도 불구하고 표정만큼은 어찌된 일인지 오히려 무표정으로 돌아갔습니다. 이 무덤덤함을 도대체 어떻게 이해해야 할까요?

「벨베데레의 아폴로」에서도 이 무표정성을 찾아볼 수 있습니다. 이 조각상은 아폴로가 거대한 구렁이 피톤Python을 향해 화살을 쏘고 난 모습을 묘사한 것으로 추정되는데, 긴장이 감도는 삼엄한 순간임에도 아무런 흔들림 없이 침착함을 유지하는 이 표정이야말로 그리스 고전기를 대표하는 표정이라 할 수 있습니다.

이처럼 감정뿐만 아니라 일말의 인간미조차 찾아볼 수 없는 무덤

「벨베데레의 아폴로」의 얼굴 부분 긴장된 순간에도 침착함을 유지하는 이 표정은 그리스 고전기를 대표한다.

덤한 얼굴형이 만들어진 데에는 당시 시대 상황이 어느 정도 영향을 끼쳤다고 봐야 합니다. 이 시기 아테네는 민주주의의 실현과 정치적 균형을 유지하기 위해 개인 초상의 제작을 엄격히 금지 했습니다. 인간을 표현하더라도 특정 개인을 결코 연상 시켜서는 안 되었기 때문에 관념화·이상화된 인간 형상이 등장하게 된 것입니다. 이 시기 미술은 육체의 아름다움을 통해 인간의 위대

함을 표현하는 데 지향점을 두었지만, 이것이 특정 개인을 이상화하는 것은 극히 경계했습니다. 심지어 페리클레스가 정치적으로 실각할 때 그의 주요 죄목에는 파르테논 신전 안 아테나 여신상의 방패에 자신의 얼굴을 새겼다는 죄목도 들어가 있었습니다. 물론 모함이었지만 이같은 죄목은 페리클레스를 정치적으로 위험한 인물로 몰아세우기에 아주 효과적이었던 겁니다. 정리하자면 특정 개인의 이익에 부합하는 초상을 굉장히 견제하던 시기였기에 이 시기의 무표정은 누구도 아니고, 누구도 될 수 없는 극도로 이상화된 얼굴을 표

현한 결과였습니다.

　이런 무표정이 미술에서 자리잡고 있을 때 흥미롭게도 그리스 연극 역시 화려하게 꽃피고 있었습니다. 그리스 연극은 지금까지도 그 영향력이 이어질 만큼 현대 연극의 기원으로 평가됩니다만, 배우들이 가면을 쓰고 연기한다는 점에서는 오늘날의 연극과 달랐습니다. 아래의 모자이크는 로마시대에 제작된 것인데 그리스 연극배우가 썼던 가면과 크게 다르지 않습니다. 왼쪽은 비극에, 오른쪽은 희극에 쓰이는 가면이었습니다. 당시 연극에는 수만명의 관객이 참여했기 때문에 배우들은 가면을 이용해 메시지를 좀더 정확히 전달하려

그리스의 연극 가면 모자이크, 2세기경　슬픔과 기쁨, 행복과 고통 같은 양극단의 감정을 가면을 통해 드러냈다.

했습니다. 이같은 고정된 표정으로 그리스인들은 슬픔과 고통, 웃음과 조롱 같은 감정의 양극단을 연극적으로 보여주었는데 그 전통은 이후 로마까지 계속됩니다. 당시 희극이나 비극 대본을 보면 감정의 폭과 깊이가 이 가면처럼 상당히 강렬했던 것 같습니다. 그런데 그리스 조각이나 로마 조각에 새겨진 개인의 표정에는 이러한 감정의 기복이 거의 보이지 않습니다.

예를 들어 로마의 카피톨리니 박물관Musei Capitolini에 가면 황제의 방과 철학자의 방이 있습니다. 이곳에 들어가면 역대 황제들과 철학자들의 초상조각을 만날 수 있는데 이들의 표정은 하나같이 굳어 있습니다. 바티칸 박물관Musei Vaticani의 고대 조각실에도 셀 수 없이 많은 고대인들의 초상조각이 전시되어 있는데 이들의 표정도 한결같이 엄격하지요.

고전기 그리스미술에서 로마미술까지 이어지는 초상조각의 무표정성은 크게 보면 당시 철학과 맞닿아 있는 것 같습니다. 우선적으로 플라톤의 철학이 이같은 절제된 세계를 이끌었고, 이후 유행한 스토아철학으로 대변되는 금욕주의가 이러한 엄격 양식을 한층 더 강조한 것으로 보입니다. 먼저 플라톤의 경우 엄숙함과 진지함의 중요성을 일관되게 강조했습니다. 그가 말하는 이데아의 세계에 웃음과 울음이 들어설 자리가 있을까요? 이데아란 그야말로 망망대해와 같은 고요함과 모든 것을 초월하는 균형이 존재하는 세계죠. 불변의 가치만이 허용되는 플라톤의 철학적 세계에서 인간의 희로애락과 변화무쌍한 표정은 달갑지 않았을 것입니다. 더욱이 그는『국

카피톨리니 박물관의 철학자의 방

가론』*Politeia*에서 웃음의 해로움을 강조합니다. 사람을 웃기고 울리는 작품을 쓰는 시인들은 그의 이상국가에서 추방당할 정도였으니까요. 플라톤의 이상국가의 시민들은 웃고 싶은 마음을 억눌러야 했습니다. 플라톤은 고삐를 늦추고 웃고자 하는 욕망에 몸을 맡기는 사람에게는 격렬한 변화가 찾아올 것이라는 살벌한 경고를 내리기까지 하죠. 플라톤의 진지한 철학적 세계에서 웃음은 있을 수 없었고, 혹시 있더라도 자유인이 아닌 금전이 시급한 이방인이나 노예들에게나 허용되었습니다. 이러한 플라톤의 주장은 고전미술이 보여주는 무표정성의 이론적 근거로 적절해 보입니다.

그런데 그리스 철학의 또다른 산맥을 형성하는 아리스토텔레스는 웃음에 대해 상반된 이야기를 합니다. 그는 모든 창조물 중에서 인간만이 웃을 수 있다는 주장을 폅니다. 인간은 피부가 얇고 횡격막의 진동에 민감한데 이러한 육체적 특징으로 인해 간지럼을 느끼고 웃을 수 있다는 거죠. 이처럼 아리스토텔레스는 인간에게 웃을 수 있는 권리를 되찾아주었습니다. 더 나아가 그는 웃음이 인간과 다른 동물을 구분 지을 수 있는 주요한 요소 중 하나이기에 웃음이 마냥 무의미한 것은 아니라고 생각했습니다. 그에 의하면 웃음, 해학, 휴식 등은 능동적인 생활에 활력을 불어넣는 쾌적한 요소였습니다. 웃음의 건강함과 무해함을 인정한 셈이죠.

아리스토텔레스가 우리에게 웃음을 되돌려주었다면 그의 제자인 알렉산드로스대왕에 이르러서는 구체적인 개인의 얼굴이 살아나게 됩니다. 개성적 특징의 미술적 귀환이 알렉산드로스대왕의 시대에 이뤄졌다는 점은 곰곰이 생각해볼 만합니다. 초상적 특징이 드러나도록 얼굴을 표현하는 것이 정치적 목적에 부합했기에 알렉산드로스대왕은 이를 적극적으로 활용했습니다. 알렉산드로스대왕이 제국의 지배자로 군림하게 되면서 아테네 시민들이 그토록 염려하던 미술을 통한 개성의 재현과 우상화가 다시 돌아오게 된 셈이죠.

그럼에도 불구하고 무덤덤한 표정은 이후 헬레니즘 시기부터 로마시대까지 초상의 세계에서 지속적으로 유지됩니다. 이 시기에 유행한 스토아철학이 가르치는 금욕주의가 하나의 사상에 불과하다고 생각하기 쉽지만 미술의 영역에서 보면 고대 그리스·로마 사회에

「알렉산드로스대왕 두상」, 기원전 3세기경 제작된 원본의 로마시대 복제본(왼쪽), 「마르크스 아우렐리우스 황제 흉상」의 얼굴 부분, 170년경 딱딱하고 무덤덤한 표정이지만 그리스 고전기에 비하면 구체적 개인의 개성이 살아났음을 볼 수 있다.

넓고 깊게 퍼져 있었다는 것을 알 수 있습니다.

고대 조각상에 보이는 무표정성은 고전의 얼굴로 자리매김했고, 이에 따라 고전적 아름다움은 감정에 흔들리지 않는 고요한 절제와 엄격함으로 특징지어졌습니다. 이렇게 고전미를 한정하다보니 감정이 격하게 표현된 예외적인 작품에 대해서도 결코 그 표현력을 인정하지 않으려는 경향을 보였습니다. 「라오콘 군상」이 그 대표적인 예인데, 18세기에 이 조각상의 주인공인 라오콘의 표정을 놓고 심각한 논쟁이 벌어지게 됩니다.

「라오콘 군상」은 1장에서 알아보았듯 원래 헬레니즘 시기에 청동으로 세작된 작품을 후에 대리석으로 다시 만든 것입니다. 트로이

의 사제인 라오콘이 트로이 목마의 비밀을 누설한 죄로 아들들과 함께 뱀에 물려 죽는 순간을 표현하고 있습니다. 이 복제본「라오콘 군상」이 만들어진 1세기 초반 무렵, 로마의 시인 베르길리우스Publius Vergilius Maro는 그의 서사시『아이네이스』Aeneis에 라오콘의 일화를 서술합니다. 베르길리우스는 라오콘과 그의 두 아들이 뱀에 휘감겨 죽어가는 격정적인 순간을 가리켜 '도끼에 빗맞은 황소처럼 끔찍한 단말마를 내지른다'라고 묘사하죠. 아주 처절하고 극적인 묘사입니다.

「라오콘 군상」의 표정을 보면 마치 베르길리우스의 시적 표현을 조각적으로 풀어낸 것 같습니다. 잔뜩 부풀어 오른 미간과 벌린 입은 고통의 비명이 담긴 것처럼 보입니다. 그런데 1506년「라오콘 군상」이 이탈리아의 한 포도밭에서 발굴되었을 당시 작성된 보고서를 보면 이 조각상의 표정을 그저 '신음' 정도로 표현했습니다. 발굴 당시 우리가 잘 아는 미켈란젤로도 함께했다고 전해지는데 말이죠. 빙켈만 역시 이 조각상에 대해 한마디 하는데, 그는『그리스미술 모방론』에서 '휘몰아치는 격정 속에도 침착함을 잃지 않는 위대한' 사례로「라오콘 군상」의 표정을 꼽습니다. 그는「라오콘 군상」의 표정에서 베르길리우스의 라오콘이 지른 처절한 비명보다는 16세기의 발굴대가 말한 신음을 발견했던 겁니다.

여러분이 보기엔 어떤가요? 제가 볼 때「라오콘 군상」의 표정은 베르길리우스의 시적 묘사에 뒤지지 않을 만큼 처절한 순간을 담고 있습니다. 위에서 보면 라오콘의 표정은 뭉크의「절규」에 준할 만큼

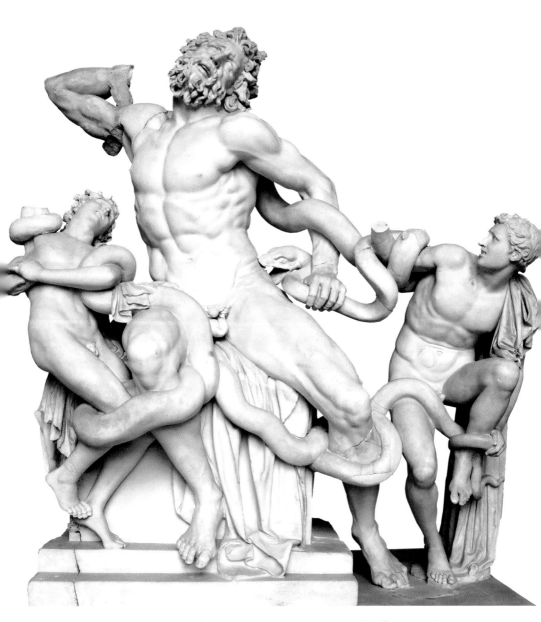

「라오콘 군상」, 기원전 2세기에 제작된 원본의 로마시대 복제본, 기원전 40~35년

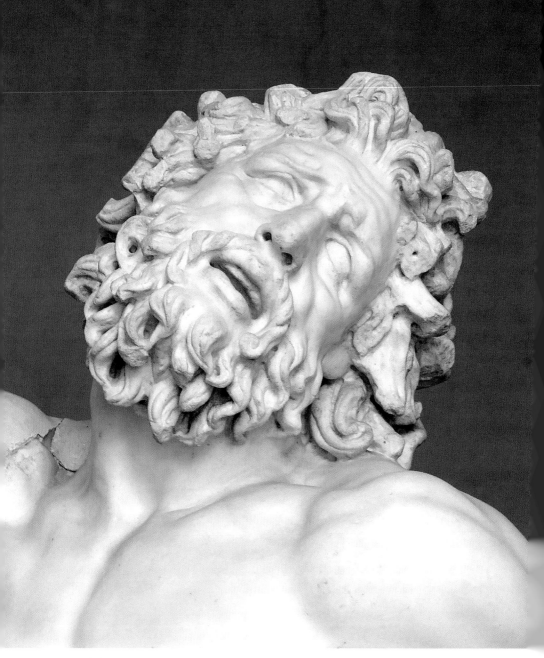

「라오콘 군상」의 얼굴 부분 찌푸려진 미간과 벌어진 입모양이 격렬한 감정을 드러낸다.

격렬한 감정을 표출하고 있고, 각자 다른 방향으로 흔들리는 수염과 머리카락, 잔뜩 찌푸린 미간은 보는 우리까지 그의 고통에 이입하게 하죠. 그런데 「라오콘 군상」의 표정 연구로 책까지 쓴 독일의 평론가 레싱G. E. Lessing은 이 조각의 표정을 가리켜 '추함을 숨기고 아름다움을 끄집어내야 하는 조각가의 덕목에 의한 절제된 표현'이라고 말합니다. 빙켈만이나 레싱 모두 「라오콘 군상」의 표정을 '비명'이 아니라 '신음' 정도로 보았던 것입니다. 이들은 고전을 통해 모든 것을 초월한 인간의 고귀한 정신성을 강조하려 했고, 이런 고집 탓에 「라오콘 군상」은 울고 있어도 울지 않는 모습으로 해석된 셈이죠.

신을 찬미하다, 중세 시대 문명의 표정

독일 쾰른의 분주한 도심지 한가운데에는 로마네스크 양식의 아름다운 성당인 카피톨의 성모마리아 성당이 고즈넉하게 자리잡고 있습니다. 성당 안으로 들어가면 조그마한 예배당에 걸린 십자가상을 목도하게 됩니다. 십자가에 매달린 채 피를 흘리며 고통에 신음하는 예수그리스도의 표정이 매우 사실적이라 인상 깊죠. '중세 문명의 표정이란 무엇인가'라는 질문을 던질 때 저는 우리에게까지 고통의 감각이 전해지는 이 예수상을 떠올립니다. 인간의 원죄를 짊어지고 십자가에 매달린 예수의 표정, 그리고 이 앞에서 참회의 자세

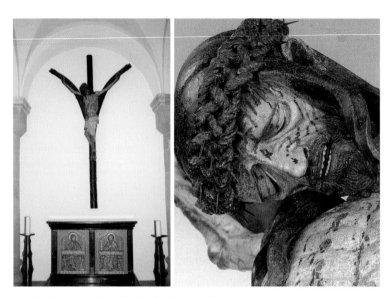

카피톨의 성모마리아 성당 내부의 십자가상과 얼굴 부분, 1300년경

로 묵상하는 신앙인으로서의 중세인의 표정이 떠오릅니다.

「누가복음」6장 25절에는 이런 문장이 나옵니다. "너희 지금 배부른 자여 너희는 주리리로다. 너희 지금 웃는 자여 너희가 애통하며 울리로다." 교리를 충실히 따랐던 중세인들에게 웃음이란 경박하고 죄스러운 것으로 여겨졌고, 이 때문에 중세 사회 속에서 웃음이 허용되기란 쉽지 않았을 것 같습니다. 중세에 가장 인기 있었던 설화를 하나 이야기해볼까요? 한번도 웃지 않은 왕이 있었는데, 사람들이 왜 이렇게 엄숙한 태도를 고수하느냐고 묻자 그는 네개의 이유를 들며 이를 생각하면 웃을 수 없다고 대답했죠. 첫번째 십자가에 매달려 죽은 예수님, 두번째 자신이 언제 죽을지 모른다는 불확실함,

세번째 그의 영혼의 운명, 그리고 마지막으로 최후의 심판에 대한 두려움이었습니다. 이 네가지는 중세의 신앙생활을 관통하는 근본적인 믿음이었죠. 이런 사회 분위기 속에서 편하게 웃는 모습을 드러내기는 쉽지 않았을 겁니다.

　이탈리아어로 '자비를 베푸소서'를 의미하는 피에타Pietà는 기독교 미술에서 빈번히 다뤄진 주제 중 하나입니다. 성모마리아가 십자가에서 내려진 예수를 품에 안고 슬피 울며 애도를 표하는 순간을 표현하고 있죠. 피에타를 형상화한 조각으로는 미켈란젤로의 작품이 유명합니다. 미켈란젤로의 피에타가 순백색 대리석으로 절제된 감정 표현을 하는 반면, 이보다 200여년 정도 앞서서 독일에서 만들어진 「뢰트겐 피에타」Röttgen Pietà는 고통과 슬픔을 강렬히게 드러내고 있습니다. 옆의 도판을 보면 다른 신체 부위에 비해 얼굴이 크게 만들어졌다는 것을 알 수 있습니다. 그래서 생명이 희미해지고 고통만 남은 예수의 얼굴과, 죽어가는 예수를 내려다보는 성모마리아의 절망적이고 애처로운 표정이 아주 잘 보이죠. 당시 사람들은 이같은 조각 앞에서 기도하고 묵상하면서 예수가 십자가에서 받았을 고통에 함께하려 했습니다.

「뢰트겐 피에타」, 1300년경

랭스 대성당 서쪽 파사드의 가브리엘 대천사상, 13세기 중반 성모마리아와 신도들을 향해 환한 미소를 짓고 있다.

문명은 참 복잡해서 어떤 시대를 하나의 표정으로 정리하기가 쉽지 않습니다. 고통 어린 예수의 표정과 그 앞에서 참회의 시간을 갖는 중세인의 엄숙한 표정 외에도 우리는 중세에서 다른 얼굴을 찾아볼 수 있습니다. 프랑스의 랭스 대성당 입구에 자리한 천사상이 대표적인 사례지요. 대천사 가브리엘의 조각상으로, 기쁜 표정으로 성모마리아에게 임신 소식을 알리는 순간을 표현하고 있습니다. 가브리엘의 미소는 언뜻 고졸기 그리스의 아르카익 스마일을 연상시키기도 합니다. 하지만 이 조각은 단순히 입꼬리를 올려서 미소를 표현하는 데 그치지 않고 자연스레 올라간 광대뼈와 눈 주변을 표현함으로써 더욱 쾌활한 웃음을 완성했습니다. 가브리엘은 마리아를 향

나움부르크 대성당의 레글린디스 후작부인상, 1240~50년 생기 넘치는 미소와 지혜로운 눈빛이 인상적이다.

해 웃어줄 뿐만 아니라 동시에 고개를 살짝 아래쪽으로 돌려 성당에 들어오는 사람들과도 눈을 마주치고 환한 미소로 반기고 있습니다. 중세의 종교적 삶 속에도 기쁨과 환희의 순간이 있었음을 짐작하게 합니다.

비슷한 시기에 제작된 흥미로운 조각을 하나 더 보겠습니다. 독일 중부에 위치한 나움부르크 대성당의 서쪽 성가대석을 둘러싼 실제 사람 크기의 조각상인데요. 나움부르크 대성당의 건립에 공헌한 열두 명의 기부자가 이 작품의 주인공들입니다. 이 조각들은 자연스러운 신체 표현과 오늘날까지도 선명하게 남아 있는 채색 덕에 중세 영주의 모습을 생생하게 살려냈다는 평가를 받고 있습니다. 앞

페이지 속 조각의 주인공은 11세기 초반 이 지방의 영주였던 헤르만 1세Hermann I의 부인 레글린디스Reglindis입니다. 활짝 웃는 표정이 매우 인상 깊죠. 예수와 천사처럼 성경 속 인물이 아닌, 실제 인물이 이토록 생기 있고 생동감 넘치는 미소를 지니게 된 것입니다.

한편 이 장 앞부분에서 웃음과 미술에 대한 선행 연구로 소개했던 앵거스 트럼블은 웃음을 적절성, 음탕함, 욕망, 유쾌함, 지혜, 기만, 행복의 일곱가지 범주로 분류했습니다. 트럼블은 레글린디스의 미소를 두고 일곱가지 웃음 중 지혜의 웃음에 해당한다고 말했습니다. 눈꼬리가 둥글게 휘어질 정도로 활짝 웃는 동시에 맑고 또렷한 눈빛으로 정면을 지긋이 응시하는 레글린디스의 표정에서 지혜로움이 느껴지는 듯하죠. 대개 중세를 가리켜 엄숙한 시기라고 하지만, 앞 페이지의 가브리엘 천사와 레글린디스 부인의 표정에 담긴 충만한 웃음을 보면 마냥 그렇지만은 않았던 것 같습니다.

흥미롭게도 이 시기부터 웃음을 긍정하는 기록이 눈에 띕니다. 14세기 전반 영국에서 활동했던 신학자 리처드 롤Richard Rolle은 오로지 의로운 사람들만이 신을 사랑하는 마음을 담은 웃음을 지을 수 있다며 좋은 웃음에 대하여 긍정적으로 논했습니다. 뒤이은 영국의 신비주의 여성 신학자 마저리 켐프Margery Kempe는 자신의 삶을 자서전으로 남기면서 신비한 종교적 체험 속에서 웃음을 경험한 적이 있다고 말하죠. 이뿐인가요? 현재 에스파냐 북부에 있던 작은 왕국 나바레의 왕비인 마르그리트 당굴렘Marguerite d'Angoulême은 자신의 내면에서 '신성한 웃음'을 발견하고 이러한 웃음이 바로 독실한 신

앙의 추종자들이 고문과 죽음 앞에서도 잃지 않았던 가치라고 보았습니다.

여기서 잠깐, 바로 이 시기를 배경으로 하는 소설 한편을 소개하고자 합니다. 움베르토 에코Umberto Eco의 『장미의 이름』*Il nome della rosa*입니다. 이 소설은 1327년 북부 이탈리아의 수도원에서 벌어지는 엽기적인 연쇄살인 사건을 배경으로 합니다. 물론 허구이지만 중세사학자 움베르토 에코의 필력으로 중세 수도원의 일상과 인물들의 대화 하나하나가 생생하게 펼쳐져 마치 당시에 쓰인 육필 필사본을 읽는 듯한 느낌마저 듭니다.

무엇보다도 이 소설의 핵심 줄거리는 인문학에 관심 있는 사람이라면 누구나 열광할 만한 이야기입니다. 오늘날까지 전해오는 아리스토텔레스의 『시학』*Peri poietikês*에는 주로 비극에 대한 글만 실려 있습니다. 분명 아리스토텔레스는 희극에 대해서도 자신의 견해를 남겼을 텐데 이 부분은 사라져서 전해져오지 않고 있습니다. 『장미의 이름』은 지금은 사라진 『시학』 2권의 필사본이 이 수도원 도서관에 있다는 가상의 설정에서 시작합니다. 이 필사본에는 웃음에 대한 파격적인 이야기가 담겨 있어 당시 수도원에서 금서였지만 호기심 많은 젊은 수도사들이 이를 읽으려다가 결국 죽임을 당하게 되죠. 제가 이 소설 이야기를 꺼낸 이유는 이 소설에 웃음에 대한 중세의 상반된 해석이 잘 드러나 있기 때문입니다. 아리스토텔레스의 『시학』 2권이 세상에 알려지는 것을 꺼린 호르헤 수사는 웃음은 불경이고 악마의 바람이라고 말합니다. 이에 대해 이 이야기의 주인공 월

리엄 수사는 웃음을 옹호하는 발언으로 맞섭니다. 소설에는 대화의 분량이 길어 동명의 영화 속 대화를 아래에 소개합니다.

호르헤 수사　수도사는 웃지 말지니 어리석은 자만이 웃음소리를 높인다! 제 말이 형제의 심사에 폐가 되지 않았기를 바라오. 사람들이 어처구니없는 일에 웃는 소리를 들었소. 그러나 당신들 프란체스코회는 웃음을 관대하게 보지요.

윌리엄 수사　맞습니다. 성 프란체스코께서도 웃음이 많으셨지요.

호르헤 수사　웃음은 악마의 바람으로 얼굴의 근육을 일그러뜨려 원숭이처럼 보이게 하지요.

윌리엄 수사　원숭이는 안 웃습니다. 웃음은 인간의 전유물입니다.

호르헤 수사　죄악도 그렇지요. 그리스도는 안 웃으셨소.

윌리엄 수사　확실한가요?

호르헤 수사　성서에 웃으셨다는 기록은 없습니다.

윌리엄 수사　안 웃으셨다는 기록도 없지요.

　호르헤 수사와 윌리엄 수사의 이같은 대화는 비록 허구이지만 웃음에 대한 중세 신학 논쟁을 압축해서 보여주는 듯합니다. 웃음을 억제하고 숨기려는 측도 있었지만 웃음을 인간의 자연스러운 본성으로 생각하고 옹호하려는 측도 점차 생겨났던 것이죠.

　이처럼 중세에 혹독한 겨울만 계속 이어졌던 것은 아닙니다. 중세에는 모든 사상과 생활의 근간이 되는 기독교라는 절대적인 신앙 체

계가 존재했지만, 신이 창조한 세계와 피조물을 긍정적으로 이해하려는 움직임도 있었습니다. 후자를 기반으로 발전한 철학을 스콜라철학이라고 부르는데 이런 변화는 뒤에 다가올 르네상스의 사상적 밑거름이 되었죠. 웅장한 고딕 성당에 장식된 인물 조각들의 표정에 개성이 담기고, 동물이나 식물의 표현도 생동감 있게 변하는 것을 목격하면 모든 중세인이 원죄를 짊어지고 수행자적인 삶을 살지만은 않았다는 것을 깨닫게 됩니다. 신이 창조한 세계에 대한 찬미와 더불어 그의 피조물인 인간과 자연에 대한 예찬도 다른 한편에서 싹트고 있었던 셈이죠.

자신을 드러내다, 르네상스 문명의 표정

미술사에서 대표적인 미소를 꼽자면 우리는 자연스레 레오나르도 다빈치Leonardo da Vinci의 「모나 리자」Mona Lisa를 떠올립니다. 「모나 리자」를 둘러싼 많은 이야기는 대부분 이 오묘한 미소를 읽어내려는 시도죠. 실제로 「모나 리자」처럼 미소를 짓는 단독 초상화는 이 작품이 제작된 시기의 전후를 살펴봐도 희귀한 경우이기 때문에 수백년간 논쟁의 대상이 되어왔습니다. 게다가 다빈치가 그린 다른 초상화에서도 웃는 얼굴은 드물기 때문에 더욱 특이한 작품입니다.

그럼 다빈치가 그린 다른 여성 초상화를 한번 볼까요? 위의 두 초

레오나르도 다빈치 「지네브라 데 벤치」, 1478년(왼쪽), 「흰 족제비를 안은 여인」, 1489년경 새침한 표정이 그림에 긴장을 불어넣는다.

레오나르도 다빈치 「모나 리자」, 1503년(왼쪽), 안토넬로 다메시나 「한 선원의 초상」, 1470년경 르네상스 시기에 들어서면 회화에 웃는 얼굴이 이전보다 빈번히 나타나게 된다.

상화 속 여인 모두 미소를 띠고 있기보다는 새침한 표정을 짓고 있어 그림 전체에 알 수 없는 긴장감이 감돌죠. 이처럼 「모나 리자」의 미소는 다빈치의 작품 세계에서도 독특한 위치를 차지합니다. 하지만 웃는 얼굴이 「모나 리자」에만 있는 것은 아니었습니다. 다빈치보다 대략 한 세대 앞선 작가인 안토넬로 다메시나 Antonello da Messina가 그린 초상화 중에서도 종종 웃는 얼굴을 찾을 수 있거든요.

안토넬로 다메시나의 그림 뒤에 쓰인 명문에 의하면 그림 속 남성은 선원이라고 합니다. 트럼블은 이 선원의 미소를 음탕함의 범주로 분류했죠. 실제로 이를 음탕한 미소라고 단정할 수 있을지는 모르겠지만 이해하기 난감한 미소인 건 확실합니다. 어쨌든 르네상스 시기에 들어서면 회화에 웃는 얼굴이 이전보다 빈번히 나타납니다. 인간의 다양한 표정에 대한 관심이 폭발적으로 증가했죠. 실제로 다빈치는 인간의 표정을 관찰하고 해부학을 연구하면서 안면 근육의 움직임과 구강 구조를 면밀히 분석했습니다. 특히 입술의 움직임을 연구한 드로잉(110면)을 자세히 보면 「모나 리자」의 미소와 정말 닮은 입모양을 발견할 수 있죠. 즉 「모나 리자」의 미소는 다빈치의 집요한 연구의 결과물인 셈입니다.

다빈치가 완벽한 미소를 그리기 위해 해부학까지 도입해가며 열성적으로 연구한 만큼, 당대 미술사가였던 조르조 바사리 Giorgio Vasari 또한 그 미소에 대해 자세히 설명해야 할 의무를 느꼈나봅니다. 바사리는 『미술가 열전』Le Vite에서 「모나 리자」의 미소를 일러 '진짜 살아 있는 입술 같다. 자세히 보면 목구멍이 요동치는 걸 느낄

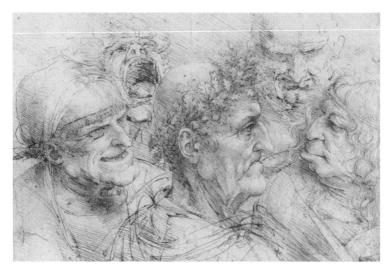

레오나르도 다빈치 「다섯 명의 그로테스크한 두상 연구」, 1494년경

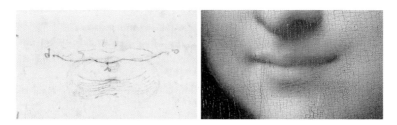

레오나르도 다빈치의 입술 드로잉(왼쪽)과 「모나 리자」의 입술 부분

수 있다'라고 할 정도로 정교한 표현에 대한 극찬을 아끼지 않습니다. 더 나아가 바사리는 다빈치가 그림 속 주인공의 표정을 밝게 하기 위해 광대와 악사를 데려와 웃게 했다는 당시의 정황을 기록합니다. 이처럼 바사리가 이 그림의 전말을 꼼꼼히 기록했던 것에서 미루어 짐작해보면 당대 사람들도 「모나 리자」의 미소를 아주 흥미롭

게 바라봤던 것 같습니다.

그런데 「모나 리자」와 비슷한 시기에 그려진 다른 초상화 속 주인공은 정반대의 표정을 짓고 있습니다. 알브레히트 뒤러Albrecht Dürer가 그린 오스발트 크렐Oswald Krell의 초상화(112면)인데요. 무슨 일이 있었는지 궁금할 정도로 긴장과 불안이 감도는 표정을 짓고 있습니다. 여기서 질문을 하나 던져보려고 합니다. 과연 이 두 표정 중 무엇이 르네상스를 대표하는 표정일까요? 유명세를 따지자면 「모나 리자」를 이길 수 없겠지만, 15~16세기 유럽 전역에 등장한 상인이라는 새로운 세력의 영향력을 염두에 둔다면 당시 사업가였던 크렐의 표정도 르네상스를 대표할 자격이 있을 것 같습니다.

우선 오스발트 크렐의 초상화는 엄숙함과 진지함의 차원을 넘어 미간을 찡그리고 있어 강렬한 인상을 남기죠. 크렐이 신경질적이고 화난 듯한 표정을 자신의 초상화로 그리게 했다는 점이 매우 흥미롭습니다. 오스발트 크렐은 뉘른베르크 출신의 상인으로, 사업을 통해 막대한 부를 축적한 인물입니다. 새로운 시민 계층인 상인이 초상화를 주문하고 소유하는 시대가 된 셈이죠. 뒤러는 상인을 비롯해 학자, 장인 등 다양한 직군의 초상화를 그렸습니다.

재밌게도 뒤러의 초상화 속 인물들은 대부분 화가 난 듯한 표정을 짓고 있습니다. 심각한 표정을 통해 자신을 강하게 드러내고 있죠. 일전에 제가 한 정신과 의사에게 크렐의 초상화를 보여준 적이 있는데, 그는 크렐의 표정을 보면서 자신이 화가 났다는 사실을 이렇게 강하게 드러내는 것은 일종의 '과대망상증 환자' 같은 태도로 볼 수

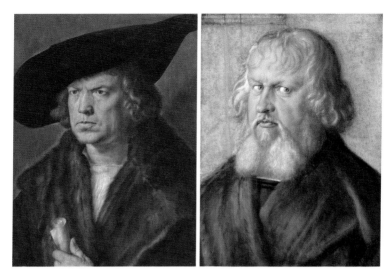

알브레히트 뒤러 「한스 임호프의 초상」, 1521년(왼쪽), 「히에로니무스 홀츠슈어의 초상」, 1526년
이늘의 심각한 표정은 자신을 강인한 이미지로 각인시키려는 의도에서 비롯한 것으로 볼 수 있다.

있다는 의견을 들려줬습니다. 크렐은 이 초상화를 통해서 상대를 긴장시키려 했던 것 같습니다. 다시 말해 자신이 일군 부와 명성에 대한 도전을 막기 위해 주변 사람들에게 자신을 강인한 모습으로 각인시키려 했던 것이죠.

뒤러가 확립한 초상화의 명맥은 다음 세대 화가인 한스 홀바인 Hans Holbein이 잇게 됩니다. 홀바인은 그 당시 지배층인 왕궁의 귀족이나 신흥 부호들의 초상화를 다수 제작했죠. 다음 페이지의 그림은 런던에서 활동했던 독일 출신 상인 게오르크 기체Georg Gisze의 모습

알브레히트 뒤러 「오스발트 크렐의 초상」, 1499년(왼쪽) 찌푸린 미간이 강렬한 인상을 남긴다.

입니다. 그림 속 주인공 기체는 자신이 새로 쌓은 부와 명예를 정말 과시하고 싶었나봐요. 수많은 물건을 그림 속에 집어넣어 공간이 비좁아 보일 정도입니다. 강박감이 느껴지는 소유욕과 더불어 우리를 지긋이 응시하는 눈빛에서 한치의 타협도 허용치 않으려는 단호함이 느껴집니다. 당시 새롭게 부상한 부르주아시민 계층은 자신들의 정서를 솔직하고 과감하게 드러내는 데 거리낌이 없었음을 잘 보여줍니다.

다음 페이지의 왼쪽 그림은 우리에게 『유토피아』*Utopia*의 저자로 잘 알려진 영국의 사상가 토머스 모어Thomas More의 초상화입니다. 강렬한 표정에 굳게 다문 입과 눈 밑에 짙게 드리워진 그림자가 긴장감을 더해주죠. 한평생 자신의 사상을 강력히 주장했던 그의 생애가 잘 드러나는 듯합니다. 또한 홀바인은 토머스 모어와 절친했던 네덜란드의 신학자 에라스뮈스Desiderius Erasmus의 초상화도 제작했습니다. 에라스뮈스의 초상화에서도 모어의 그림과 비슷한 긴장감이 느껴지죠. 그림 속에서 에라스뮈스는 그리스 원어로 쓰인 책『헤라클레스의 노역』HPAKΛEIOI ΠONOI 위에 양손을 올려놓고 있습니다. 자세히 보면 손톱 끝은 잉크 때로 찌들어 있습니다. 화가는 에라스뮈스가 글로 이룬 업적이 헤라클레스에 뒤지지 않는다고 말하는 듯합니다.

한스 홀바인 「게오르크 기체의 초상」, 1532년(왼쪽) 부를 과시하려는 듯 온갖 물건들로 가득 차 있다.

한스 홀바인 「토머스 모어의 초상」, 1527년(왼쪽), 「에라스뮈스의 초상」 1523년 단호한 성격과 굳은 의지가 공통적으로 드러나 보인다.

흥미롭게도 에라스뮈스는 직접 저술한 아동교육서에서 웃음에 대한 자신의 지론을 강력히 펼친 바 있습니다. 에라스뮈스는 온몸을 들썩이며 시끄럽게 웃는 행위는 모든 세대가 지양해야 한다고 주장했습니다. 얼굴을 찡그리고 이를 드러내는 행위도 예의에 어긋나니 웃을 때는 입이 들썩이거나 방종한 마음이 드러나지 않도록 주의해야 한다고 강조했죠. 이런 주장을 아동교육서에 썼던 에라스뮈스이니 자신의 초상화에서 웃음을 드러내기는 어려웠을 것입니다. 다만 촌철살인의 글솜씨로 당시를 풍미했던 사상가이자 철학자답게 입술이 살짝 올라가 있는 미묘한 미소에서 긴장감과 함께 약간의 여유로움이 느껴집니다. 또한 종교개혁의 회오리 속에서 혼란했던 당시의

시대적 분위기를 떠올려본다면 이 이상으로 표정을 풀기는 쉽지 않았을 것 같다는 생각도 듭니다.

바로크, 초상화 속에 웃음이 등장하다

자, 이제 바로크로 넘어가봅시다. 사실 바로크 양식은 이탈리아, 에스파냐, 프랑스 등 지역마다 독자적인 방식으로 발전했는데 웃음 띤 쾌활한 그림을 만나려면 북유럽의 프로테스탄트 바로크를 먼저 살펴보아야 합니다. 네덜란드의 신흥 공화국이 북유럽 바로크 문화의 주축으로, 거침없이 웃는 그림들이 이곳에서 등장합니다. 당시 네덜란드는 종교개혁의 회오리 속에서 종교적 목적의 예배 그림을 억제했는데, 그러다보니 풍속화라는 새로운 장르의 회화가 등장했습니다. 풍속화는 평민들의 솔직하고 다감한 이야기를 다루는 장르로, 웃고 떠드는 왁자지껄한 잔치 장면 등이 자주 등장하죠. 비슷한 사례로 우리나라의 김홍도金弘道나 김득신金得臣의 풍속화를 떠올려보면 대중, 평민의 삶을 밀접하게 포착하는 풍속화에서 웃음을 떼어내기란 어렵다는 것을 알 수 있습니다. 그래서인지 바로크 시기 초상화에도 웃고 있는 얼굴들이 굉장히 많이 등장하는데, 확실히 왕공귀족 같은 지체 높은 분들보다는 성공한 상인이나 평민들이 웃음에 관대했던 것 같습니다.

한편 웃는 얼굴은 화가의 관찰력과 필력을 보여주기에 유리한 주제이기도 합니다. 앞서 말씀드린 대로 전통적인 초상화에서 웃는 얼굴이 별로 없는 이유로 기술적인 문제를 들기도 합니다. 초상화는 화가가 모델을 앞에 둔 채 오랜 시간 동안 그려야 하는데, 그동안 웃는 표정을 계속 유지하기란 거의 불가능하기 때문이죠. 바로크 시대의 풍속화나 초상화를 보면 이런 기술적인 문제가 도리어 화가들을 자극시켰다는 걸 알 수 있습니다. 당시 화가들은 환한 웃음이나 순간적 동작을 포착하려는 시도를 적극적으로 보여주는데, 아마도 이를 통해 자신의 그림 실력을 보여줄 수 있다고 생각했던 것 같습니다.

네덜란드 초상화의 대가 프란스 할스Frans Hals의 「웃고 있는 기사」De lachende cavalier 속 주인공은 여유로운 미소를 머금은 채 자신감 넘치는 자세를 취하고 있습니다. 의기양양한 표정과 자세, 그리고 의복 속 큐피드의 화살과 각종 에로틱한 상징 등으로 미루어보아 이 초상화는 결혼을 앞두고 제작한 듯 보입니다. 혼인 상대에게 보내려는 의도였던 것이지요. 할스가 그려낸 웃음은 은은한 미소라기보다 웃음을 터뜨리기 직전, 혹은 직후의 찰나적인 표정인데요. 이러한 표정을 생생히 담아낸 할스의 초상화를 보고 있자면, 그림 전면에 흐르는 유쾌한 분위기가 잘 전달되는 것 같습니다.

바로크 시기 초상화 속 인물들은 이전 시대에 비해 각각의 개성

프란스 할스 「웃고 있는 기사」, 1624년(왼쪽) 위풍당당한 자세와 화려한 장식으로 미루어볼 때 혼인 목적으로 제작된 초상화로 보인다.

**요하네스 페르메이르 「진주 귀걸이를 한 소녀」,
1665년경** 드라마틱한 빛의 표현과 오묘한 표
정의 소녀가 시선을 사로잡는다.

이 살아납니다. 운동성이 느껴지는 포즈와 개성 있는 표정, 그리고 빛의 세기와 방향이 각각의 초상화마다 다르게 적용됨으로써 마치 찰나의 순간을 기민하게 포착한 듯 보입니다. 비단 할스의 초상화뿐만 아니라 우리에게 잘 알려진 요하네스 페르메이르Johannes Vermeer의 「진주 귀걸이를 한 소녀」Meisje met de parel도 마찬가지죠. 드라마틱한 빛의 표현과 소녀의 오묘한 표정은 그림 너머 우리의 시선을 잡아당기고 있으니까요.

할스는 단체 초상화도 많이 그렸습니다. 민병대 조직이나 협회 등으로부터 단체 초상화를 주문받아 그렸죠. 단체 초상화는 각 인물을 개별적으로 그린 뒤에 하나의 장면으로 합치는 방식이었기 때문에 전체적으로 매끄러운 구성은 아닙니다. 이같은 형식의 단체 초상화는 일종의 공식 초상화로 모든 구성원이 굉장히 위엄 있는 모습으로 표현되었습니다.

할스는 말년에 이르러 경제적 빈곤에 빠지게 되자 일종의 시립 양로원에 들어가 몸을 의탁하게 되는데요. 옆의 아래 두 그림은 그가 입소한 양로원의 남성 이사진과 여성 이사진의 단체 초상화입니다. 앞

프란스 할스 「성 조지 민병대 장교들의 연회」, 1616년

프란스 할스 「하를럼 요양원의 남성 이사들」, 1664년(왼쪽), 「하를럼 요양원의 여성 이사들」, 1664년
위의 그림에 비해 인물들의 표정에 생기가 없고 배치도 단조롭다.

서 본 「웃고 있는 기사」나 「성 조지 민병대 장교들의 연회」에 비해 인물들의 표정에 활기가 없고 인물들을 배치한 구성도 약간 어색해 보입니다. 앞의 그림들이 내뿜는 생기와 자신감이 화가의 생애에서 초중년의 활력을 반영한다면 이 그림들은 그의 말년이 순탄치 않았음을 짐작하게 해줍니다. 한편 희극으로 시작해서 비극으로 가는 듯한 화풍의 변화는 당시 네덜란드 사회 분위기와도 연관되는 것 같습니다.

17세기 네덜란드는 국제무역의 중심지로 발돋움하면서 자본주의 체제가 고도화되고 있었습니다. 이 과정에서 자본주의의 그늘이라고 할 수 있는 버블과 공황의 위험도 커졌죠. 투기적 수요에 대한 역사적 선례로 자주 언급되는 '튤립 버블'이 바로 이 시기 네덜란드에서 벌어집니다. 1630년대 중반부터 튤립을 미리 사놓으면 돈을 벌수 있다는 소문이 돌면서 튤립 한 뿌리 가격이 집 한채 가격에 맞먹을 정도로 시세가 폭등하게 됩니다. 튤립 가격은 1637년 초에 최고점을 찍지만 아무도 그 가격에 사지 않으려 하자 하루아침에 가격은 급락합니다. 시장자본주의의 모순이 반복되는 21세기의 양상을 미리 보여주는 것 같죠. 튤립이 투기의 대상이 되었던 당시 사회에서 미술품도 당연히 투자 및 투기의 대상이었습니다. 경제 주기가 급등락하면서 사회적 그늘도 깊어졌는데 당시의 화가들도 이를 피해갈 순 없었습니다. 할스나 페르메이르를 비롯하여 곧 살펴볼 렘브란트까지 극심한 생활고를 겪게 됩니다. 그림을 그려 파는 것만으로는 일정한 수익을 거두기 어려웠기에 이 시기 많은 화가들이 이른바 'n 잡러'의 길을 걸었습니다.

화가의
얼굴

이 시기 네덜란드 미술을 대표하는 스타 작가라면 바로 렘브란 트Rembrandt Harmenszoon van Rijn죠. 그는 젊은 시절부터 초상화가로 큰 성공을 거뒀습니다. 미국 LA에 위치한 게티 미술관J. Paul Getty Museum이 최근 공개한 렘브란트의 「웃고 있는 자화상」은 그가 20대

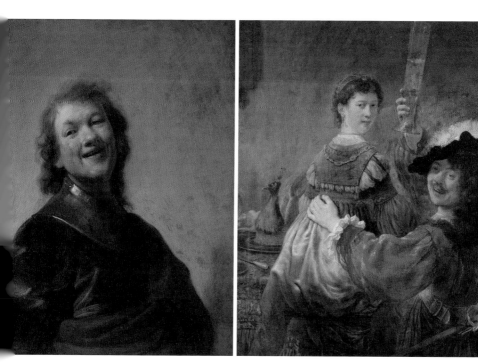

렘브란트 판 레인 「웃고 있는 자화상」, 1628년경(왼쪽), 「선술집의 방탕아」, 1635년경 20대와 30 대에 각각 그린 자화상에서 젊은 나이에 성공을 거둔 화가의 자신감이 잘 드러난다.

초반 무렵 그린 것으로, 자신을 엘리트 장교로 변신시켰습니다. 몸을 살짝 뒤로 젖힌 채 환하게 웃는 모습이 인상적이네요. 젊은 나이에 성공한 화가의 자신감을 엿볼 수 있는 작품이죠. 실제로 렘브란트는 생애 동안 90여점 이상의 자화상을 그렸습니다. 20대 시절부터 60대 초반까지 대략 1년에 2~3점씩 꾸준히 그린 셈입니다. 자화상으로 일대기를 구성할 수 있을 정도죠.

렘브란트는 자신의 모습을 다양하게 그려냈습니다. 「선술집의 방탕아」De verloren zoon in een herberg는 그가 32세 때의 모습으로, 부인 사스키아Saskia van Uylenburgh와 함께 즐거운 시간을 보내고 있는 장면을 담았습니다. 렘브란트는 이 그림에서 자신을 성서에 나오는 돌

렘브란트 판 레인 「모자를 쓴 자화상, 눈을 크게 뜨고 입을 벌림」, 1630년(왼쪽), 「모자를 쓴 자화상, 웃고 있음」, 1630년

아온 탕자 이야기 속 주인공으로 그려내고 있습니다. 탕자가 매음굴에서 방탕하게 노는 장면을 그리면서 자신은 탕자로, 부인 사스키아는 작부로 출연시키고 있죠. 방종에 가까울 정도로 취해 있는 자신의 모습을 거침없이 드러내는 데서 약간의 오만함마저 느껴지네요.

렘브란트는 드로잉을 이용해 자신의 다양한 표정을 잡아내기도 했습니다. 입을 벌려 환하게 웃거나, 깜짝 놀란 듯 인상을 찌푸리는 등 익살스럽고 다채로운 표정을 지은 자신을 모델로 삼아 연구했죠. 이를 통해 우리는 근엄하고 진지한 표정에서 벗어나 다양한 인간형을 되찾으려 한 당시의 시대적 분위기를 짐작할 수 있습니다. 렘브란트의 이러한 자화상들은 일찍이 거둔 성공에 대한 자신감의 분출인 동시에 인간 감정의 극적 표현에 대한 작가적 호기심의 일환으로도 볼 수 있습니다.

참고로 이 시기에 얼굴형에 대한 관심이 본격화됩니다. 렘브란트보다 한발 앞서 이탈리아에서는 조반니 바티스타 델라 포르타

조반니 바티스타 델라 포르타 「관상학 연구」, 1586년 인간의 표정에 대한 연구는 바로크 시기부터 본격화되었다.

Giovanni Battista della Porta가 관상학적인 연구를 시도했는데, 흥미롭게도 그는 사람의 얼굴을 동물에 빗대어 분석했습니다. 한편 프랑스 루이 14세Louis XIV의 왕실 화가였던 샤를 르브룅Charles Le Brun은 표정을 통해 인간 감정을 찾고자 노력했습니다. 르브룅은 데카르트의 『정념론』Les Passions de l'âme을 기반으로 인간의 감정 표현을 연구하기도 했죠. 이러한 시대적 분위기 속에서 렘브란트는 자기 자신을 모델 삼아 표정과 감정을 연구했다고 볼 수 있습니다.

한편 렘브란트의 초상화를 연대별로 죽 늘어놓고 보면 그의 인생 역정이 드러나 흥미롭습니다. 옆의 그림은 렘브란트가 각각 34세, 63세에 그린 자화상인데요. 30대의 렘브란트는 당시 네덜란드에서 상업적으로 가장 번성했던 암스테르담의 최고 화가로서 전성기를 누렸습니다. 커리어의 정점을 찍은 이 시기의 자화상에서는 화가로서 최고의 명예와 부를 누리는 자의 자신만만함이 잘 드러나죠. 그러나 나이가 들면서 그의 인생에도 불행의 그림자가 드리워지는데, 많은 빚을 얻어 사들인 대저택이 발목을 잡으며 파산을 당한 것이죠. 부인과 자식들도 렘브란트보다 먼저 세상을 떠나면서 결국 초라한 말년을 맞게 됩니다.

63세의 자화상은 그가 죽기 몇달 전에 그린 작품입니다. 젊은 시절의 자신감과 방탕함은 전부 내려놓고, 차분하고 겸손한 표정으로 손을 다소곳이 맞잡은 모습이죠. 성공과 좌절을 모두 맛보고 죽음을 목전에 둔 상황에서 자신이 지나온 삶을 참회의 자세로 되돌아보는 듯합니다. 20대부터 성공을 위해 거침없이 살아왔던 그가 유행

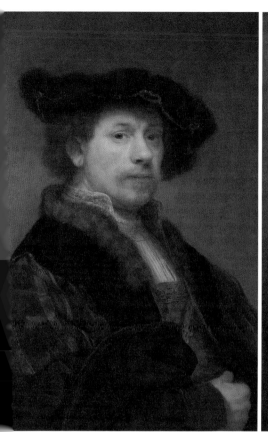

렘브란트 판 레인 「34세의 자화상」, 1640년(왼쪽), 「63세의 자화상」, 1669년 30대에 전성기를
누렸다가 경제적 파산과 가족의 죽음으로 초라한 말년을 맞은 렘브란트의 인생 역정이 잘 드러난다.

의 변화에 뒤처지면서 거듭된 투자 실패, 가족의 잇단 죽음, 극심한
경제난 등으로 인해 처절히 변해가는 모습을 제 손으로 그린 자화
상을 통해 냉정히 보여줍니다. 한편 렘브란트의 경제적 실패는 당시
네덜란드 경제의 쇠퇴와도 맞물려 있다는 점을 놓쳐서는 안 될 것입

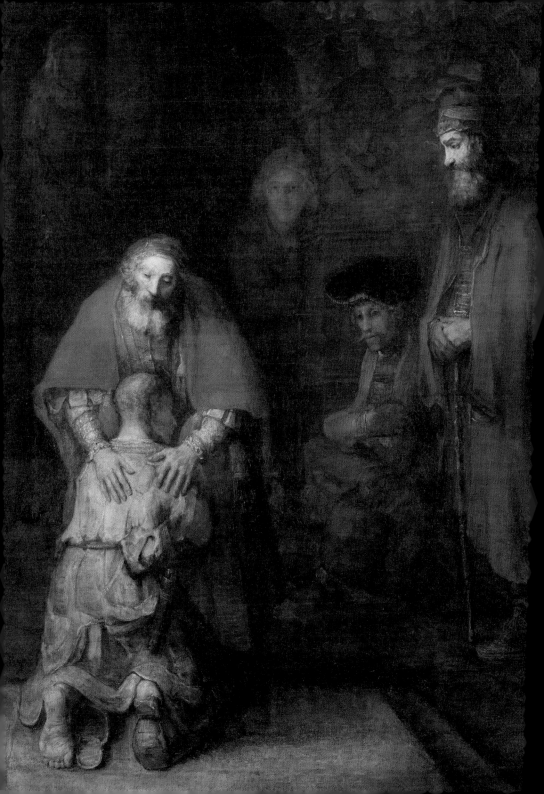

니다. 네덜란드와 영국이 1652년부터 1667년까지 두번에 걸쳐 벌인 전쟁은 네덜란드 경제를 점차 위축시켰고, 이 과정에서 램브란트는 경제적 파국을 맞이했습니다. 이런 관점에서 보면 램브란트의 자화상들은 화가 개인을 넘어 17세기 네덜란드 사회를 대표하는 표정이라고 봐도 무방할 것 같습니다.

램브란트의 말년을 대표하는 또다른 작품으로 「돌아온 탕자」 Terugkeer van de Verloren Zoon가 있습니다. 앞에서 본 32세의 자화상 「선술집의 방탕아」와 대구를 이루는 그림이죠. 같은 탕자이지만 32세에 그린 그림은 행복에 겨워 환하게 웃는 모습이었던 반면, 이제는 남루한 행색으로 무릎을 꿇고 아버지의 품에 안긴 모습입니다. 아마 램브란트는 말년에 생을 되돌아보면서 아버지 품에 안긴 탕자 이미지에 자신을 투영했을 것입니다. 램브란트뿐만 아니라 이 그림을 보는 사람들 대부분이 탕자에게 자기 자신을 이입합니다.

네덜란드의 유명한 성직자이자 신학자 헨리 나우웬Henri Jozef Machiel Nouwen은 『탕자의 귀향』The Return of the Prodigal Son이라는 책에서 생각을 일깨우는 해석을 보여줍니다. 그는 러시아 상트페테르부르크의 예르미타시 박물관Государственный Эрмитаж에서 전시 중인 램브란트의 「돌아온 탕자」를 직접 보고 자신의 삶을 되돌아봅니다. 그의 책에 따르면 이 그림의 주인공은 세명입니다. 탕자뿐만 아니라

램브란트 판 레인 「돌아온 탕자」, 1668년경(왼쪽) 남루한 행색으로 무릎을 꿇고 아버지의 품에 안긴 탕자의 모습이 깊은 인상을 남긴다.

맏아들 장자와 아버지도 주인공이라는 거죠. 많은 사람들이 그림 속 탕자의 삶에 자신을 투영하는데 나우웬의 영적 삶도 처음에는 탕자에 가까웠다고 합니다. 집을 나와 헛된 욕망을 채우며 방탕한 생활을 지속하다가 계속된 실패와 좌절을 맛보고 아버지의 품으로 돌아가는 탕자가 바로 자신의 영적 삶이었다고 고백합니다. 그러고 나서 그는 탕자와 아버지 옆에서 불만 가득한 표정으로 서 있는 장자로 시선을 돌리죠. 장자는 줄곧 아버지의 품 안에서 지내왔음에도 불구하고 아버지를 완전히 신뢰하지 못하죠. 나우웬은 이런 장자의 모습을 통해 성실하게 살아왔지만 불만과 불신을 떨쳐낼 수 없었던 자신의 태도를 성찰합니다. 그리고 마지막에는 우리 모두 아버지에게 돌아가야 함을 말합니다. 모든 재산을 탕진하고 걸인의 행색으로 돌아

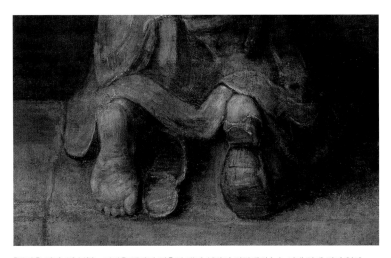

「돌아온 탕자」 발 부분　더러운 맨발과 뒤축이 해진 신발이 관람객의 눈높이에 맞게 걸려 있다.

130

온 아들을 원망하는 내색 없이 따뜻하게 반기는 아버지의 모습이 모든 신앙인의 지향점이라고 말하죠. 가톨릭 신부였던 나우웬은 종교적 교리와 율법에 근거하여 렘브란트의 그림을 읽어내면서 자신이 탕자에서 장자가 되었다가, 끝내 아버지가 된다는 것을 깨닫고 있습니다. 이러한 종교적 해석은 렘브란트의 그림을 보다 풍부하게 이해하도록 이끌어줍니다.

이렇듯 17세기에는 유쾌함과 방종의 한편에 참회의 모습이 자리했다는 것을 알 수 있습니다. 연극배우처럼 화려한 옷과 모자를 걸치고 자신의 경제적 번영을 자신 있게 드러낸 그림과 그 옷을 모두 내던지고 초라한 행색으로 참회하는 말년을 보여주는 그림의 대비는 르네상스시대와 다른 문명의 깊이를 느끼게 하죠. 특히 박물관에 전시된 「돌아온 탕자」는 관객의 눈높이가 탕자의 발에 닿게끔 걸려 있는데요. 더러운 맨발과 뒤축이 전부 해진 신발을 눈앞에서 마주한 관람객은 그 앞에서 성찰의 시간을 갖게 됩니다.

권력의 얼굴, 권력에 도전하는 얼굴

17세기의 얼굴을 논할 때 렘브란트의 다양한 감정이 담긴 얼굴도 중요하지만 건너편 프랑스를 지배하던 영광의 루이 14세를 빼놓을 수 없습니다. 다음 페이지의 그림은 이아생트 리고Hyacinthe Rigaud가

그린 루이 14세의 강렬한 공식 초상화입니다. 베르사유 궁전에 있는 왕의 접견실 난로 바로 위에 걸려 있죠. 크기도 어마어마합니다. 높이가 2미터 80센티미터에 육박할 정도니 말이죠. 루이 14세는 살아생전 수십점의 초상화를 제작했는데, 가장 중요한 자리에 걸어놓은 걸 보면 이 초상화가 가장 맘에 들었나봅니다.

루이 14세의 뒤를 이어 루이 15세, 루이 16세는 프랑스 대제국의 절대군주로서 이들 세명의 왕은 150년 가까이 유럽 세계를 지배했습니다. 세 군주가 남긴 초상화는 형식이나 구도의 측면에서 굉장히 유사한데, 루이 14세의 초상화가 절대군주가 표상하는 이미지의 기준이 되어 루이 15세와 루이 16세가 이를 충실히 따른 결과로 보입니다. 루이 14세는 자신의 초상화에서 강력한 왕권을 상징하는 왕관, 봉, 검을 주변에 갖춰놓고, 평소 꾸준히 해온 발레로 다져진 하체도 자신 있게 보여주네요. 풍성하고 화려한 질감의 망토를 두르고 있는데, 물산 장려 목적으로 자국 내에서 생산된 옷감을 초상화에 넣은 것입니다. 루이 14세는 새로운 패션을 지속적으로 선보임으로써 패션과 소비의 메커니즘을 이끌어내기도 했죠.

이 초상화는 제국에 군림하는 절대자로서의 위엄을 드러내는 한편 루이 14세의 내면을 반영하기도 합니다. 대머리를 감추고자 과할 정도로 부풀어 오른 가발을 쓰고, 작은 키를 숨기기 위해 하이힐까

이아생트 리고 「루이 14세의 초상」, 1701년(왼쪽) 절대군주로서의 위엄을 드러내는 동시에 신체적 컴플렉스를 감추려는 의도도 엿보인다.

지 신고 있죠. 이런 요소들이 종합되어 태양왕 루이 14세의 권위를 시각적으로 완성합니다. 오늘날 우리의 눈에는 조금 우스꽝스러워 보일지라도요.

프랑스 17세기가 루이 14세의 시대라면 18세기는 볼테르Voltaire의 시대라고 할 수 있습니다. 볼테르는 18세기 프랑스의 계몽주의 사상가로, 당시 체제에 대해 거침없는 독설을 쏟아낸 것으로 유명했죠. 두 사람의 얼굴이 각각 17세기와 18세기를 대표할 수 있는지 살펴보는 것도 흥미롭습니다. 루이 14세의 엄격하고 진지한 표정에 반해 볼테르는 회화, 조각, 판화 등 어떤 매체에서도 항상 웃고 있습니다.

볼테르만큼 회화나 조각으로 많이 만들어진 철학자는 드물 것입니다. 18세기 최고의 조각가로 불리는 장 앙투안 우동Jean Antoine Houdon이 제작한 조각상이 가장 유명하고, 장 바티스트 피갈Jean Baptiste Pigalle이 만든 누드 조각상도 있죠. 그 외에 수많은 복제본과 작은 크기의 조각상이 유럽 전 지역에 퍼져나갔습니다. 계몽주의 사상을 주도하고, 전제군주제, 즉 앙시앵레짐Ancien Régime의 부조리함을 비판한 철학자들이 당시 여럿 있었지만 그중에서도 가장 거침없고 매서웠던 이가 바로 볼테르였습니다. 그의 사상은 후에 벌어진 프랑스혁명의 기반이 되어주었죠. 이런 볼테르가 초상화와 조각상에서는 웃고 있다는 점이 흥미롭게 다가옵니다.

당시에도 볼테르의 미소를 두고 말이 많았나봐요. 그의 정적들이 볼테르가 유럽에서 가장 끔찍한 미소를 갖고 있다고 말할 정도였으니까요. 이들은 볼테르의 미소를 조롱과 음탕함의 징표로 받아들였

장 앙투안 우동 「앉아 있는 볼테르」의 전체와 얼굴 부분, 1781년 그의 미소에는 진리에 대한 신뢰와 재치가 담겨 있다.

습니다. 지금의 우리에게는 철학자의 지혜를 담은 미소로 느껴지지만 당시의 정적들에게는 비아냥과 조소로 다가온 셈이죠. 하지만 볼테르는 이런 비난에 개의치 않았던 것 같습니다. 동료 철학자들에게 '진리의 길을 따라 전진하라, 형제여, 그리고 조롱하듯 웃어라'라고 말했을 정도니까요. 볼테르의 미소에는 그의 지성과 재치, 그리고 유럽의 사회체제를 변화시키고자 했던 노력이 담겨 있습니다.

당시 거리에서 일어난 일화들을 보면 체제 전복의 도화선이 될 만한 사례가 많습니다. 귀족과 평민 간에 갈등이 생겨 평민이 결투를 신청했는데 귀족이 신분적 차이를 거론하며 받아주지 않았다거나,

「연애와 결혼에 대한 풍자화」, 1770~1800년 바로 보면 남녀가 웃고 있지만 뒤집어보면 울상을 짓고 있다.

오페라를 보러 갔는데 평민이란 이유로 무시를 받는 상황 등이 심심치 않게 발생했습니다. 이같은 차별은 역사적으로 쭉 있어왔지만 이 시기에 와서 평민들은 차별을 분명히 느끼고 불만을 드러내기 시작했다고 볼 수 있습니다. 그 당시 대중의 정서는 볼테르의 생각과 맞닿아 있었을 것 같아요. 볼테르는 정치와 종교 등 모든 구체제의 권위에 도전했던 독설가였기 때문에 그의 미소는 단순히 개성이나 깨

달음을 드러내는 표현을 넘어 사회에 대한 조롱 같은 다층적 의미를 담고 있습니다. 따라서 볼테르의 미소는 구체제의 수호자였던 루이 14세의 근엄한 표정과 함께 혁명 이전 프랑스를 대표하는 가장 강렬한 페르소나가 아닐까 생각합니다.

18세기 미술에서 다채로운 인간상을 논할 때 프랑스뿐만 아니라 영국을 빼놓을 수 없습니다. 호가스William Hogarth를 비롯한 다양한 화가들이 재치 있는 풍자화를 많이 그렸기 때문이죠. 왼쪽 그림은 영국에서 그려진 풍자화로, 연애를 하는 남녀가 웃는 얼굴로 마주 보고 있습니다. 하지만 그림의 위아래를 뒤집어서 보면 결혼한 남녀의 모습이 되고, 연애할 때와 달리 울상입니다. 인간의 감정이란 우호적이다가도 순간 적대적으로 변할 수 있고, 그 반대 역시 얼마든지 가능함을 의미하는 듯합니다. 이 그림이 그려진 당시 영국을 비롯한 유럽 사회는 거센 변화의 흐름 한가운데 있었고, 개인 내면에서 일어나는 감정의 변화도 엄청났겠죠. 이러한 사회적 배경을 놓고 본다면 가볍게 보아 넘길 그림은 아닌 것 같습니다.

19세기, 누구나
초상화를 갖게 되다

오늘날 사람들은 어떤 표정을 짓고 살아갈까요? SNS에 올라온 사람들의 표정을 보면 다들 행복해 보이는 반면 미술관에서 보는 초상

다게레오타이프를 활용한 초상사진들 사진의 발명으로 많은 사람이 자신의 얼굴을 후대에 남길
수 있게 되었다.

화들은 그렇지 않죠. 대부분 긴장감과 엄숙함이 감도는데, 많은 사
람들에게 초상화란 평생 한장 남길까 말까 한 공식적인 그림이기 때
문일 겁니다. 우리가 만약 딱 한장의 사진을 남긴다면 어떤 표정을
지을까요? 마음 놓고 환히 웃기가 쉽지 않을 것 같습니다.

저는 문명의 표정을 이야기하면서 근대의 시작점을 19세기로 두
려 합니다. 프랑스혁명 직후이기도 하지만 미술사에서 결정적인 기
술적 도약이 이뤄지는 시기이기 때문이죠. 바로 사진의 등장입니
다. 1839년 프랑스의 미술가이자 사진가인 루이 다게르Louis Jacques
Mandé Daguerre가 '다게레오타이프'라는 새로운 사진술을 도입해 사

진 매체가 빠른 속도로 대중에게 전파됩니다. 이전에는 평범한 사람이라면 살아생전 초상화 한점을 갖기가 어려울 정도로 초상화 제작은 막대한 재화를 필요로 했습니다. 하지만 사진의 등장으로 19세기 중엽부터 많은 사람이 자신의 얼굴을 후세에 남길 수 있게 되었습니다.

정신분석학의 창시자 프로이트Sigmund Freud는 웃음에 대해 색다른 해석을 내놓습니다. 웃음이 에너지의 배출이라는 것이죠. 그는 우리가 꿈을 꾸면서 욕망을 배출하듯이 웃음도 절약적인 방식으로 에너지를 배출해낸다고 봤습니다. 프로이트는 기념비적인 저서 『꿈의 해석』*Die Traumdeutung*을 쓰고 난 뒤 몇년 지나지 않아 『농담과 무의식의 관계』*Der Witz und seine Beziehung zum Unbewussten*를 발표하는데, 여기서 웃음에 대해 정신분석학적인 접근을 시도하죠. 프로이트는 웃음과 농담을 무의식의 굉장히 중요한 부분으로 여겼던 것으로 보입니다. 프로이트는 이 책에서 농담과 유머에 대한 자신의 지론을 펼치지만, 막상 본인은 '아재 개그'의 달인이었던 것 같습니다. 책에서 예시로 든 농담이 썰렁하기 그지없기 때문이죠.

어쨌든 프로이트는 웃음을 통한 쾌감은 배설 감각으로서 불쾌함을 감소시킨다고 말합니다. 프로이트에게 웃음은 긴장과 억압을 배출하는 행위였고, 인생의 유아기로 돌아가려 하는 퇴행적인 행위였습니다. 프로이트의 주장에 따르면 우리가 웃는다는 건 그만큼 우리가 긴장되어 있고 무언가로부터 억압되어 있어 해소해야 할 것들이 많다는 것을 역설적으로 증명하는 셈이었습니다.

흥미롭게도 프로이트는 자신의 초상사진을 통해서 굉장히 일관된 표정을 보여줍니다. 인상을 잔뜩 찌푸린 채 우리를 내려다봅니다. 저 강렬한 응시로 우리의 무의식을 빨아들일 것만 같습니다. 격식에 맞춰 정장을 차려입고 거만한 표정으로 우리를 훑어보고 있어 불쾌감이 느껴질 정도죠. 앞서 뒤러의 크렐 초상을 과대망상증 환자로 해석했던 것처럼 이 사진 속 프로이트의 강렬한 인상을 통해서는 무언가를 지키려 했던 프로이트의 심리를 유추해보게 됩니다. 심지어 프로이트의 눈빛은 크렐의 눈빛과 거의 똑같아 보이죠. 이 거만한 표정은 자만심과 자존감의 결과물인 것입니다.

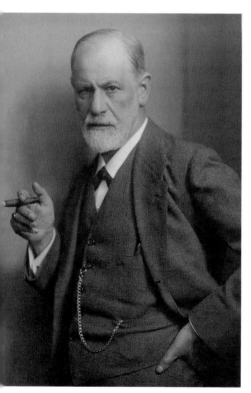

막스 할버슈타트 「지크문트 프로이트의 초상」, 1922년경

사실 프로이트의 인생사는 그리 순탄치 않았습니다. 촉망받는 의학도였지만 유대인 출신이었고 당시 생소했던 정신분석학을 택했기에 빈의 엘리트사회에서 제대로 인정받지 못했죠. 프로이트는 불안정한 시간 강사의 생활을 오랫동안 이어가야 했고, 정교수 자리도 간신히 얻었습니다. 교수가 된

이후에도 늘 명성에 굶주리며 항상 도전할 수밖에 없는 위치에 처해 있었습니다. 주류에 편입하기 위해 끝없이 몸부림쳤던 프로이트의 삶을 생각하면, 사진에서 보이는 맹렬한 눈빛이 도리어 그의 누적된 열등감의 반영은 아닐까 하는 생각도 가져봅니다.

현대, 웃음이라는 가면

프로이트가 개진한 웃음에 관한 정신분석학적 분석 외에도 19세기에는 웃음에 관한 연구가 본격화되었습니다. 혹시 '뒤셴 미소' Duchenne smile를 아시나요? 웃기거나 기쁜 일이 있을 때 진심으로 나타나는 미소나 표정을 일러 뒤셴 미소라고 합니다. 뒤셴은 19세기 프랑스에서 활동했던 신경학자입니다. 그는 안면 근육에 전기 자극을 가하여 즐거움, 분노, 놀람 등의 감정 표현을 인위적으로 조작하는 엽기적인 실험을 펼친 것으로 유명합니다. 다음 페이지의 사진은 뒤셴의 실험 장면을 담고 있습니다. 이 실험에 참여했던 사람은 안면 근육이 마비된 사람이어서 실제로 전기로 인한 통증은 느끼지 않았다고 하는데, 이 실험은 결과적으로 인간의 표정은 감정이 아니라 전기 자극에 의해서도 얼마든지 변할 수 있다는 것을 보여주었습니다. 뒤셴의 실험으로 전기 자극에 의해 웃는 얼굴과 진짜 감정으로 웃는 얼굴의 차이점을 고민하게 되면서 오늘날 우리는 후자의 미소

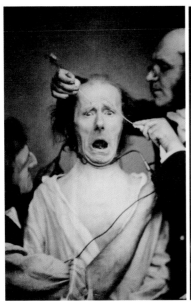

뒤셴의 인간 얼굴 표정에 관한 실험, 1862년경 안면 근육에 이상 증세를 보인 환자들에게 전기 자극을 가해 감정 표현을 인위적으로 만들어냈다.

를 뒤셴 미소라고 부릅니다.

진실의 미소에 뒤셴의 이름을 붙인 것은 심리학자 폴 에크먼Paul Ekman이었습니다. 그에 의하면 진짜 미소는 입꼬리 근육이 올라가고 이마 근육과 눈 밑 근육이 내려가서 눈꼬리에 주름이 생겨야 한다고 합니다. 뒤셴 미소와 반대로 감정 없이 억지로 웃는 미소를 일러 '팬 암 미소'Pan Am smile라고 하는데요. 눈가 근육의 미동 없이 입꼬리만 올려 가짜로 웃는 이 미소가 과거 팬암 항공사의 승무원들이 짓던 미소와 같다고 해서 붙은 이름입니다. 그야말로 감정노동의 산물인

뒤센 미소와 팬암 미소 눈가 근육의 움직임에 따라 자연스러운 미소와 그렇지 않은 미소를 구분할 수 있다.

셈이죠.

인간의 감정과 표정에 대한 관심은 지속적으로 있었고, 기술과 과학의 발전에 따라 표정에 대한 연구가 실증적이고 구체화되어왔습니다. 더 나아가 최근에는 얼굴 행동 코딩 시스템Facial Action Coding System: FACS이라는 새로운 분석체계가 활발히 사용되고 있죠. 안면 근육의 미세한 변화까지 포착하여 표정에 담긴 다양한 감정을 수치화할 수 있다는 것입니다. 이 분석에 의하면 「모나 리자」의 표정은 83퍼센트의 즐거움, 9퍼센트의 혐오, 6퍼센트의 두려움, 2퍼센트의 분노의 표정으로 구성된다고 하네요. 사실 우리의 표정은 몇가지의 감정만으로 분석될 수 없죠. 무수한 감정이 복잡하고 미묘하게 얽히고설킨 채 얼굴 위로 떠오르는 것이 인간의 표정이기에 이러한 분석

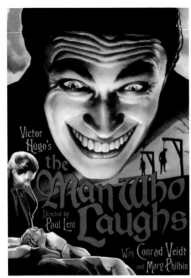

빅토르 위고의 동명 소설을 각색한 영화 「웃는 남자」(1928년)의 포스터(왼쪽)와 그윈플레인 역할을 맡은 콘라트 파이트 이 캐릭터는 1940년 미국 만화 『배트맨』의 악당 조커에 영감을 주었다.

이 얼마나 설득력이 있는지는 신중하게 살펴봐야 할 것 같습니다.

1장에서 다룬 라바터의 인간 얼굴의 발전단계를 기억하시나요? 그의 관상학 연구는 후에 나치와 결합해 게르만족의 우수성을 주장하고 유대인을 학살하는 데 정당성을 부여했죠. 이런 역사를 생각해보면 안면 인식을 통한 감정 분석 시스템도 마냥 흥미롭게만 볼 수는 없습니다. 표정 분석 자료가 인터넷 검색 기록, 사용 시간대 등 다른 빅데이터와 합쳐진다면 라바터의 연구보다 더 높은 단계의 우생학으로 이어질지도 모릅니다.

프랑스의 작가 빅토르 위고 Victor Marie Hugo는 1869년 장편소설

유에민쥔 「쓰레기 언덕」, 2003년

『웃는 남자』*L'homme qui rit*를 발표합니다. 어릴 적 인신매매단에 납치되어 입술의 양끝이 찢긴 기괴한 미소를 갖게 된 남자 그윈플레인Gwynplaine에 대한 이야기죠. 입꼬리에서 시작하여 볼을 가로지르는 끔찍한 흉터와 어떤 상황에서도 웃어야만 하는 그의 기구한 삶은 후대의 많은 연극, 소설, 영화 등을 통해 재현되었습니다. '웃는 남자'의 재현 중 가장 최신 버전으로는 우리가 잘 아는 조커Joker가 있습니다. 광대 분장을 한 조커는 입을 활짝 벌려 웃고 있지만, 그의 내면에는 사회에 대한 광기적 분노로 가득 차 있죠. 이처럼 하나의 표정에는 한가지 감성만이 실려 있다는 믿음은 더이상 통용되지 않

습니다. 오히려 개인 내면의 감정과 외부의 표정 사이의 간극이 극대화된 시대가 바로 우리가 살고 있는 오늘인 것 같습니다.

앞 페이지의 그림은 중국 현대미술의 4대천왕 중 한명으로 여겨지는 유에민쥔岳敏君의 그림입니다. 똑같이 생긴 사람들이 똑같은 미소를 짓고 있죠. 하나의 표정이나 감정을 갖기를 강요하는 전체주의 사회를 표현하고자 그린 작품입니다. 다들 입을 크게 벌린 채 즐겁다는 듯 웃고 있지만 정작 속은 그렇지 않다는 것을 우리는 잘 알고 있습니다. 조커의 표정이 현대 서구의 미소라고 한다면, 동시대 중국의 웃음으로는 유에민쥔의 그림 속 사람들의 형식적 웃음을 꼽을 수 있지 않을까요?

표정을 통해 우리가 살고 있는 문명의 성격을 찾아가는 과정에서 만난 얼굴들은 이렇게 극단적인 사례들로 가득하군요. 우리 문명의 표정이 보다 따뜻했으면 하는 바람이 있지만 현재로는 그런 온화한 얼굴을 미술이나 대중문화 속에서 찾기가 쉽지 않아 보입니다.

3

반전의
박물관

박물관의 역사는
뜨겁다

여러분은 박물관을 어떤 공간이라고 생각하세요? 가족이나 친구들과 휴일에 전시를 보러 박물관을 찾은 기억, 다양한 작품을 보면서 새로운 지식을 얻었던 경험 등이 있을 겁니다. 유네스코 산하 국제박물관협의회ICOM의 박물관 윤리강령은 박물관에 관한 국제 표준이라고 할 수 있는데, 여기에 따르면 박물관은 다음과 같은 곳입니다.

> 박물관은 사회와 사회의 발전에 이바지하고, 공중에게 개방되는 비영리의 항구적인 기관으로서, 학습과 교육, 위락을 위하여 인간과 인간의 환경에 대한 유형·무형의 증거를 수집, 보존, 연구, 교류, 전시한다.(ICOM 박물관 윤리강령)

말하자면 현대의 박물관은 연구를 위한 공간이자 대중에게 교육

과 즐거움을 제공하기 위한 열린 공간이라 할 수 있습니다. 그런데 박물관이 우리 인식 속에 이렇게 자리잡은 역사는 생각보다 그리 길지 않습니다. 박물관의 역사는 길면 300년, 짧게 잡으면 200년 남짓한 시간 속에서 역동적으로 움직여왔습니다. 그 속에는 우리가 상상하기 힘든 의외의 장면들, 이를테면 혁명과 약탈의 서사뿐만 아니라 치열한 국가적 경쟁, 그리고 소수 지배층에 의해 독점되던 미술을 시민 다수에게 되돌려놓으려는 노력까지도 담겨 있습니다.

이번 장에서 제가 다루려는 이야기는 고상한 지식의 성채처럼 보이기도 하고, 때로는 편안한 휴식의 공간처럼 보이기도 하는 박물관이 걸어온 의외의 뜨거운 역사입니다. 혁명의 불길과 고전이라는 상상의 기준을 쟁취하려는 욕망 속에서 변신과 반전을 거듭해온 박물관의 역사를 살피고 나면 더는 박물관이라는 공간이 평화롭고 안온한 휴식 공간으로만 느껴지지 않을 것입니다.

누가 고전을
지킬 것인가?

앞서 이 책 1장에서 「벨베데레의 아폴로」를 고전미술의 총아로 소개했는데요. 이 작품은 오늘날에는 로마시대 복제본으로 알려지면서 우리들의 관심에서 멀어졌지만 이 사실을 몰랐던 18세기 유럽인들에게는 미의 위계를 정하는 기준으로 숭배되었습니다. 그리고 그

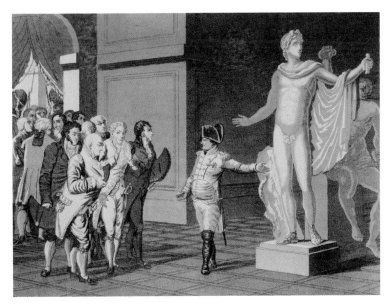

「벨베네레의 아눌노를 보어구는 니폴대응」, 1777년 이 조각상은 이탈리아를 상대로 나폴레옹이
거둔 승리를 증명하는 강력한 이미지가 되었다.

명성만큼 이 조각상의 운명도 아주 드라마틱하게 펼쳐지게 됩니다.
위대한 고전을 대표하는 작품이었던 만큼, 이를 쟁취하려는 측과 지
키려는 측 사이에서 뺏고 빼앗기는 운명을 겪었던 겁니다.

계기는 프랑스혁명이었습니다. 18세기 계몽주의의 기본 원칙, 이
른바 '자유와 이성에 대한 무한한 신뢰'는 프랑스혁명의 바탕이었습
니다. 1789년 일어난 프랑스혁명은 낡은 체제의 붕괴와 새로운 시
민사회의 등장을 가져왔지만 그 빛나는 성과만큼 혼돈도 컸습니다.
결국 혁명은 절대왕권보다 더 강력한 절대권력을 낳았는데 그것이
바로 나폴레옹의 등장이었습니다. 나폴레옹은 혁명 이념의 수호자

「나폴레옹의 명령으로 프랑스로 옮겨지는 산마르코 성당의 청동말」, 1797년 나폴레옹은 자유를 수호한다는 미명하에 타국의 미술품을 무자비하게 약탈했다.

라는 명분으로 유럽을 정복해나갑니다. 1796년 나폴레옹의 원정대는 이탈리아 전역을 평정해나갔는데 이 과정에서 이탈리아의 미술품 중 600여점을 선별해 프랑스 파리로 보냅니다. 「벨베데레의 아폴로」도 여기에 포함되어 파리로 옮겨졌고, 나폴레옹 원정대의 전리품 중 가장 빛나는 성과로 루브르 박물관에 전시됩니다. 이는 이탈리아에서 거둔 나폴레옹의 승리를 담은 강력한 증거이자, 파리가 로마를 대신해 새로운 유럽의 중심이 되었음을 선포하는 신호탄이 되었습니다.

베네치아의 산마르코 성당 앞에 있는 네마리 말의 청동상도 이때

파리 카루젤 개선문 베네치아에서 가져온 말 청동상은 1809년 완공된 카루젤 개선문 위에 놓였다가 나폴레옹 실각 이후 베네치아로 반환되었다. 현재는 새로 제작된 청동상이 놓여 있다.

파리로 약탈당했습니다. 사실 이 상은 베네치아가 비잔틴제국으로부터 약탈한 것이기 때문에 '약탈품의 약탈'이었다고 할 수 있습니다. 이 청동말들은 원래 고대 그리스 또는 로마 시대 때 만들어진 것으로 오랫동안 비잔틴제국 콘스탄티노플의 경주장을 장식하다가, 1204년 제4차 십자군 원정 때 베네치아 십자군이 약탈해왔죠. 이후 베네치아의 국가적 상징으로 자리잡은 이 조각상을 이젠 나폴레옹 원정대가 프랑스로 가져간 것입니다. 나폴레옹 군대는 이탈리아뿐만 아니라 유럽 전역에서 무수한 미술품을 약탈했는데 그 장면이 얼마나 독특했던지 이를 그린 기록화나 풍자화가 여러점 남아 있을 정

도죠.

이렇게 많은 미술품을 갈취해간 나폴레옹에게도 명분은 있었습니다. 1796년 5월 7일 발표한 칙령을 보면 프랑스인들이 왜 이탈리아의 고대미술품을 가져가야 하는지 나름의 이유를 설명해놓았습니다.

시민들이여, 총령 정부는 군사적 영광이 미술의 영광과 분리될 수 없음을 확인했다. 이탈리아는 부와 명예의 많은 부분을 미술을 통해 얻어왔다. 하지만 이제 프랑스가 지배하는 시대가 왔으니, 자유의 조국the Kingdom of Liberty을 더 공고히 하고 아름답게 만드는 나라는 프랑스이다. 국립 박물관은 모든 유명한 미술적 기념물을 보유해야 하며, 이탈리아를 무력 정복해서 얻은 것과 앞으로 더 획득할 것들로 국립 박물관을 풍요롭게 하는 데 힘써야 할 것이다. 그리하여 이 위대한 원정은 적에게 평화를 가져다줄 뿐만 아니라 과격한 문화재 훼손을 막아낼 것이다.

이 칙령의 다른 대목을 보면 혁명에 성공한 프랑스는 위대한 국가인 반면 봉건 체제에 머물러 있는 이탈리아는 나약한 국가로 평가하고 있습니다. 따라서 이탈리아 대신 프랑스가 '자유의 조국'을 수호하면서 미술을 통해 그 위대함을 보여줘야 한다는 논리를 펼칩니다. 그리고 그것의 중심에 '국립 박물관', 즉 루브르가 있으며 이곳을 약탈한 미술로 채워나가는 것을 주저하지 말라고 요구하고 있습니다. 이 포고령 속에는 인류의 유산을 보호하여 널리 알린다는 의도도 포

함되어 있기 때문에 우리가 앞서 살펴본 오늘날의 박물관 개념과 맥이 이어진다고 볼 수 있습니다. 그러나 나폴레옹의 프랑스는 보호라는 미명하에 타국의 미술품을 무자비하게 약탈하는 일을 저질렀습니다.

왜 이렇게까지 해야 했을까요? 누가 고전을 중심으로 세기의 명작을 차지하는가는 곧 누가 유럽의 정신적 뿌리를 차지하는가의 문제, 즉 유럽 전역에서 권위를 발휘할 정통성 문제와 직결되었기 때문입니다. 결국 나폴레옹이 벌인 이같은 약탈극은 고전의 지위를 한층 더 공고히 하는 계기가 되었습니다. 또한 자유라는 혁명의 이념이 약탈의 정당한 근거로 둔갑한 걸 보면 조금 무시무시한 반전이라는 느낌도 들죠.

나폴레옹은 이탈리아뿐만 아니라 에스파냐, 네덜란드, 독일 등 유럽 곳곳에서 약탈한 미술품으로 루브르 궁전을 가득 채웠는데, 그 양이 무려 5천점에 이른 것으로 알려졌습니다. 그런데 1815년 워털루 전쟁에서 패배하면서 프랑스는 나폴레옹이 노략질한 미술품들을 본국으로 돌려줘야 하는 상황을 맞이하게 됩니다. 원칙적으로는 모든 약탈품을 돌려줘야 했지만, 문화재 반환은 오늘날에도 그러하듯 그리 쉬운 문제가 아니었습니다. 약탈된 작품을 돌려주려 해도 돌려줄 장소나 기관이 사라진 곳도 있고, 무엇보다 프랑스 정부가 이 일을 미온적으로 처리하면서 적지 않은 수의 약탈 미술품들이 오늘날까지 루브르 박물관에 남아 있게 되었습니다.

예를 들어 베로네세Paolo Veronese가 그린 초대형 그림 「가나에서의

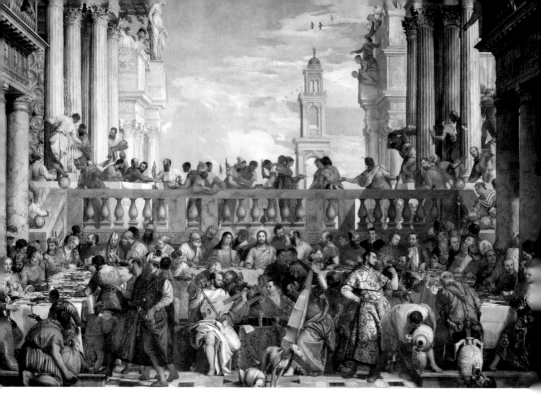

혼인 잔치」Nozze di Cana는 1797년 나폴레옹 군대에 의해 베네치아 산조르조 성당에서 파리로 옮겨졌고, 여전히 루브르 박물관의 대표작으로 자리하고 있습니다.

 하지만 아무리 프랑스 정부가 버티더라도 돌려줄 수밖에 없는 작품도 있었습니다. 바로 「벨베데레의 아폴로」와 산마르코 성당의 청동말처럼 '고전의 고전'으로 추앙받던 작품들에 대해서는 반환의 목소리가 너무나 거셌기 때문에 반드시 돌려줘야 했습니다. 프랑스 입

장에서는 자신들이 갖고 있던 엄청난 명작들을 되돌려 줘야 했으니 무척 아쉬웠겠죠? 그래서 1장에서 이야기한 것처럼 부랴부랴 석고로 작품의 본을 뜨기 시작합니다. 전문적으로 석고상을 제작하는 공방들이 프랑스에서 활발히 만들어진 게 바로 이때입니다. 고전의 미감을 무방하는 정통 아카데미 미술교육의 계보가 프랑스에서 이렇게 만들어진 셈이

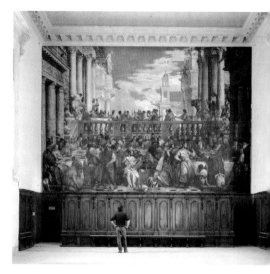

베네치아 산조르조 성당의 내부 모습 루브르 박물관에 있는 원본을 대신해 일대일 크기의 복제본이 대신 자리하고 있다. 그림 속 양쪽의 건축물이 실제 건물의 천장과 잘 이어진다.

죠. 고전이라는 신화는 프랑스혁명과 나폴레옹의 시대를 거치며 더욱 강력히 응집되었고, 이후 국가 주도 미술교육의 기본으로 정착했다고 말할 수 있습니다.

이탈리아에서 미술품을 열심히 약탈했던 나폴레옹과 관련해 재미난 일화가 전해집니다. 앞서 소개한 신고전주의 조각가 안토니오 카노바는 나폴레옹의 전신상을 조각하기도 했고, 이탈리아에서 나폴레옹의 예술 자문 역할을 했던 사람입니다. 이탈리아 정복을 완수한 나폴레옹은 어느 날 카노바에게 이렇게 말했다고 합니다. "이탈리아인들은 다 도둑놈이다." 그랬더니 카노바가 이렇게 대답했

다고 하죠. "다는 아니고, 대부분 buona parte이 그렇다." 나폴레옹은 원래 이탈리아와 프랑스 사이에 위치한 코르시카섬 출신이자 이탈리아계 혼혈이었습니다. 그의 성은 원래 이탈리아식으로 '부오나파르테' Buonaparte였는데, 당시 프랑스식 성을 쓰면서 '보나파르트' Bonaparte라고 불렸죠. 이를 의식해 카노바는 이탈리아의 소중한 보물들을 잔인하게 갈취해간 나폴레옹의 행태를 슬쩍 비꼰 겁니다. 물론 이같은 일화의 사실 여부를 확인할 수는 없습니다. 그러나 혁명 정신을 앞세운 나폴레옹 군대가 약탈을 일삼는 점령군으로 돌변하자 당시 이탈리아인이 느낀 배신감을 우회적으로 보여준다고 할 수 있습니다.

프랑스혁명, 그리고 공공 박물관의 탄생

박물관의 역사를 수집과 전시의 역사라고 간단히 정의한다면 인류의 태동부터 박물관이 존재했다고 말할 수도 있을 겁니다. 구석기시대의 라스코동굴 벽화 역시 수집과 전시의 표현이었으니까요. 하지만 18세기 계몽주의의 세례를 받은 근대적 개념의 박물관의 연원을 탐구하기 위해서는 프랑스혁명을 그냥 지나칠 수 없습니다. 1789년 프랑스혁명과 나폴레옹의 집권 과정에서 비로소 물품을 수집하고 전시해서 인류의 지혜를 세상에 보여주겠다는 목적을 가진, 시민

들에게 열린 박물관이 등장하거든요. 프랑스뿐만 아니라 곧이어 에스파냐, 네덜란드, 이탈리아 등 유럽 각지에 국가 단위의 대규모 박물관이 속속 들어서면서 19세기를 '박물관의 시대'라 부를 수 있게 됩니다.

이 시대를 대표하는 가장 중요한 박물관은 바로 프랑스의 루브르입니다. 루브르는 12세기 후반에 바이킹을 방어하는 요새로 건설되었다가 16세기부터 궁전으로 쓰였습니다. 그런데 1682년 루이 14세가 왕궁을 파리 근교의 베르사유로 옮기면서 왕궁으로서의 기능은 사라집니다. 이후 루브르의 빈 공간에는 여러 왕립 기관들이나 협회 등이 들어서는데 이 과정에서 미술 아카데미와 공예 공방도 자리하게 됩니다. 한편 루브르는 왕실이 수집한 미술품의 수장고 역할을 하면서 이를 전시하는 장소로도 쓰이게 되는데, 향후 들어설 박물관 기능을 예견한 것이죠. 특히 1725년부터는 루브르에서 미술 아카데미 회원들의 전시가 정기적으로 열립니다. 이 전시는 루브르 내의 살롱 다폴롱Salon d'Apollon, 아폴로의 방이나 살롱 카레Salon Carré, 사각형의 방에서 열려 '살롱'전이라고 불리게 되죠. 당시 이 살롱전의 인기는 대단해서 최고의 국가적 이벤트가 되었습니다. 그러다 1793년, 즉 프랑스혁명 이후 4년째 되던 해에 이 공간은 국가 소유의 미술품을 정기적으로 공개 전시하는 '공공 미술관'이 되었고, 모든 시민에게 개방되었습니다. 이때 전시된 작품들은 대부분 왕실이나 귀족, 교회 등으로부터 국유화한 작품들이었고요.

루브르 박물관을 최초의 공공 미술관으로 부른다면 이에 대해 불

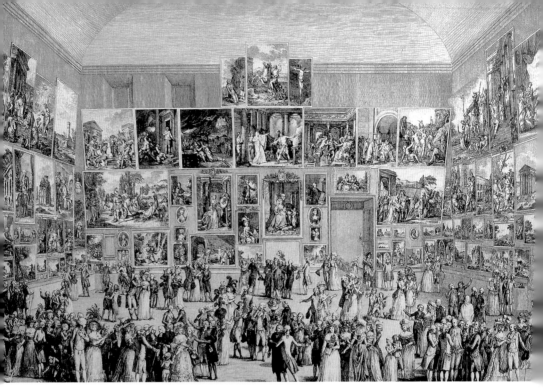

피에트로 안토니오 마티니 「1787년 루브르에서 열린 살롱전」, 1787년

편하게 생각하는 연구자들이 적지 않을 겁니다. 시기적으로만 놓고 보면 루브르보다 한발 앞서 근대 미술관의 원형으로 볼 수 있는 공간이 유럽 곳곳에서 이미 생겨났기 때문입니다. 논의를 약간 확대해 미술관의 역사적 계보를 거슬러 올라가보면 르네상스시대에 유행했던 스투디올로studiolo도 미술관의 원조라고 부를 수 있습니다. 스투디올로는 '작은 방'이라는 뜻으로 글을 쓰거나 읽는 작은 서재 또는 명상의 방이라고 할 수 있습니다. 르네상스시대의 인문주의 군주들은 자신의 스투디올로를 여러 그림들로 꾸몄죠.

한편 이 시기에 세상의 진귀한 물건들을 모아두는 '호기심의 방' Wunderkammer도 만들어지는데, 크게 보면 이런 방도 박물관의 원형 으로 볼 수 있습니다. 그러다 18세기가 되면 왕실이나 귀족이 수집 품들을 개방하는 경우도 생깁니다. 영국 옥스퍼드의 애시몰린 박물 관Ashmolean Museum이 1683년 개관했고, 이후 다시 말하겠지만 영국 박물관The British Museum도 1753년에 만들어졌습니다. 이탈리아 피렌 체의 우피치 미술관Gallerie Degli Uffizi이나 오스트리아의 벨베데레 미 술관Galerie Belvedere도 모두 18세기 후반부터 미술관 기능을 갖춥니 다. 이렇듯 15세기부터 18세기까지 수집과 전시의 근대적 징후가 곳 곳에서 나타났지만 이것들을 오늘날과 같은 미술 중심의 공공 박물 관으로 묶어낸 곳은 바로 루브르라고 할 수 있습니다.

최초의 공공 미술관이라는 타이틀을 루브르에 부여하는 까닭은 이곳이 바로 프랑스혁명과 연결되기 때문입니다. 구체제의 심장이 었던 왕궁을 모든 시민들에게 열린 공간으로 개방한다는 것은 가히 혁명적인 발상이었고, 이곳을 과거의 지배층으로부터 몰수한 미술 품으로 채운다는 것도 놀라운 결단이었습니다. 당시 프랑스 시민들 은 미술관으로 개방된 루브르 궁전의 회랑을 걸으면서 새로운 세계 가 왔다는 것을 충분히 느꼈을 겁니다. 왕실의 권위를 과시하기 위 해 건설된 웅장한 회랑이 이제 시민들의 공간이 되었고, 지배층만이 누려왔던 미술품들을 시민들도 직접 보고 감상할 수 있는 시대가 온 겁니다. 루브르 이전에 세워진 유럽의 초기 미술관들도 이러한 변화 의 가능성을 어느정도 예견했지만, 지배층이 베푸는 시혜가 아니라

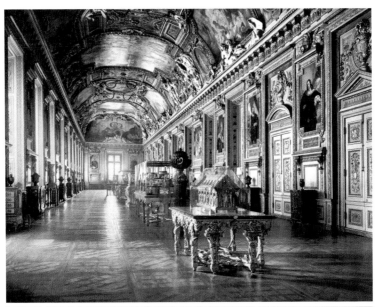

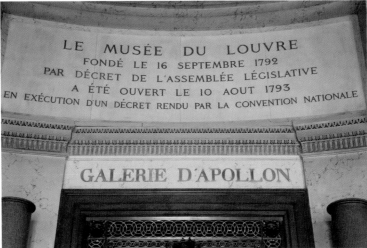

LE MUSÉE DU LOUVRE
FONDÉ LE 16 SEPTEMBRE 1792
PAR DÉCRET DE L'ASSEMBLÉE LÉGISLATIVE
A ÉTÉ OUVERT LE 10 AOUT 1793
EN EXÉCUTION D'UN DÉCRET RENDU PAR LA CONVENTION NATIONALE

GALERIE D'APOLLON

루브르 박물관의 아폴로 갤러리 내부(위)와 입구　프랑스혁명 정부에 의해 1792년 9월 16일 루브르 박물관으로 변경되어 이듬해 공개 개장한다고 명시되어 있다. 루브르 박물관 내 가장 화려한 공간으로 알려져 있으며, 지금은 프랑스 왕실의 보석을 전시하고 있다.

시민들의 주도하에 확실하고 극적인 변화로 이끌어낸 곳이 바로 루브르라는 데에는 이견이 없을 겁니다.

루브르의 소장품은 나폴레옹이 집권하면서 크게 확장됩니다. 이름도 '뮈제 나폴레옹'Musée Napoléon, 즉 '나폴레옹 박물관'으로 바뀌죠. 그가 이탈리아에서 약탈해온 「벨베데레의 아폴로」를 필두로 「라오콘 군상」 같은 고전미술의 대표적 작품이 루브르에 진열되면서, 박물관의 무게중심이 여러 진귀한 물품들에서 '순수미술'로 옮겨가는 계기도 만들어집니다.

그뿐만 아니라 나폴레옹이 자신이 점령한 국가들에 박물관을 짓게 하면서 유럽 곳곳에 박물관 건립 붐이 일어납니다. 왜 그랬을까요? 크게 두가지 목적으로 나눠볼 수 있는데, 우선 다른 나라의 미술을 프랑스로 쉽게 가져오기 위한 중간 기착지가 필요했고 다른 한편 프랑스혁명의 이념을 과시하기 위한 선전장이 필요했기 때문입니다. 앞서 살펴본 대로 미술이 군사적 승리를 확인시켜준다는 것을 나폴레옹은 아주 잘 알고 있었던 겁니다.

1809년 12월 창립 헌장이 발표된 에스파냐의 요세피나 미술관은 파리의 나폴레옹 박물관으로 가져가기 위해 에스파냐 최고 거장들의 회화 작품을 수집하는 장소로 기획되었습니다. 이 미술관의 건설 프로젝트는 좌절되었지만 1819년 우리가 잘 아는 프라도 미술관 Museo del Prado 창립의 바탕이 되었습니다. 네덜란드의 암스테르담 국립미술관Rijksmuseum Amsterdam 역시 나폴레옹이 황제로 집권하던 시기에 그의 동생이던 루이 보나파르트Louis Napoléon Bonaparte가 자

기 가문을 위한 왕실 박물관으로 설립한 겁니다. 이탈리아 밀라노의 브레라 미술관Pinacoteca di Brera은 18세기부터 이미 미술관으로 기능하고 있었는데 나폴레옹이 이탈리아에서 약탈한 미술품들을 관리하라고 명한 이후로 급격히 소장품이 늘어납니다. 그래서 1809년에는 규모를 크게 확장해 새로 개관하게 되지요. 한편 브레라 미술관은 1815년 나폴레옹의 실각 후에도 약탈 미술품들 중 상당수를 반환하지 않고 오늘날까지 소장하고 있습니다.

이렇듯 오늘날 우리가 잘 알고 있는 유럽의 미술관 중 여러곳이 프랑스혁명과 이후 등장한 나폴레옹 시대에 세워지거나 크게 확대됩니다. 이 과정에서 나폴레옹의 의도는 결코 선했다고 볼 수 없습니다. 그러나 유럽 각지에 박물관과 미술관 시대가 본격적으로 열리는 과정에서 나폴레옹의 역할을 무시할 수도 없는 상황입니다. 참담한 정복 전쟁 속에서 벌어진 부당한 미술품 갈취가 결과적으로 박물관의 시대를 열었다는 것에서 우리는 역사의 아이러니를 새삼 느끼게 됩니다.

영국의 경우, 박물관에서 미술관으로

프랑스에서는 뜨거운 혁명의 불길 속에서 시민을 위한 공공 미술관이 설립되었다면, 영국에서는 박물관의 성격이 점진적으로 변모

해나간 사례를 찾아볼 수 있습니다. 루브르가 프랑스의 상황을 보여줬다면 바다 건너 영국의 상황은 영국박물관을 통해 알 수 있지요. 브리티시 뮤지엄The British Museum은 19세기 대영제국의 번영의 상징으로 여겨지면서 '대영박물관'으로 번역되는 경우가 많은데 이같은 수사적 번역보다는 영국박물관으로 부르는 게 좋을 듯 합니다.

스티븐 슬로터 「한스 슬론의 초상」, 1736년
의사였던 슬론은 동식물 표본부터 미술품에 이르기까지 온갖 '박물'을 수집했고 그의 컬렉션은 영국박물관의 기초가 되었다.

영국박물관은 루브르 박물관보다 시기적으로 한발 앞선 1753년에 설립됩니다. 17세기에 지은 블룸즈버리의 몬터규 하우스Montague House에서 첫 전시를 열었고 이후 소장품이 엄청나게 늘어나자 이를 허물고 그 위에 오늘날 우리가 보는 대규모 박물관을 새로 증축하게 되죠. 그러면 영국박물관은 어떻게 처음 문을 열게 되었을까요?

아일랜드 출신의 내과 의사였던 한스 슬론Sir Hans Sloane의 공이 컸습니다. 그는 성공한 의사로 자메이카의 영국 총통을 치료하기 위해 자메이카에서 일하기도 했습니다. 슬론은 자메이카의 사탕수수 농장과 수많은 노예를 상속받은 과부와 결혼해서 얻은 막대한 재산으로 세상의 진귀한 것들을 한가득 모아나갔습니다. 카리브해와 런

조지 샤프 「몬터규 하우스 내 구 영국박물관 전경」, 1845년

던 사이를 오가며 엄청난 양의 동식물 표본을 수집했고, 고대미술품뿐만 아니라 동전이나 메달, 오래된 책 등도 모았습니다. 그러다 1753년에 93세의 나이로 죽으면서 그간 모은 7만1천점의 소장품을 국가에 넘겼습니다. 슬론은 자신이 모은 자료를 모두가 볼 수 있도록 공개하기를 원했죠. 영국 의회는 그의 뜻에 따라 '영국박물관 법안'British Museum Act 1753을 제정하고 영국박물관을 세웁니다.

재미있는 사실은 슬론의 컬렉션에 우리가 익히 아는 미술품은 드물다는 겁니다. 의사였던 만큼 슬론이 모은 소장품 중 유명한 품목

은 대부분 자연과학과 관련된 것이었습니다. 슬론이 수집한 코뿔소나 기린 등 진기한 동식물들의 표본은 당시 사람들의 관심을 많이 끌었습니다. 그는 귀한 책이나 동전과 메달도 각각 2만점 이상 모았습니다. 이 밖에도 그의 컬렉션에는 이집트, 고대 근동, 그리스·로마 시대의 유물이 1000여점 정도 포함되어 있었고, 독일의 르네상스를 대표하는 뒤러의 판화나 드로잉 작품도 150여점 포함되어 있었습니다. 그러니까 슬론의 컬렉션은 동식물 표본부터 뒤러의 드로잉까지 그야말로 온갖 '박물'博物이었습니다. 오늘날 우리는 박물관이라고 하면 주로 고고학 유물이나 미술 중심의 공간을 떠올리지만 사실 박물관은 자연사 박물관, 과학 박물관, 악기 박물관 등 그 종류가 많잖아요. 슬론의 컬렉션을 중심으로 구성된 초기 영국박물관은 자연과학의 신비함이나 인간의 진기한 문화를 함께 보여주면서 하나의 소우주를 창조한 셈이었죠.

영국박물관은 윌리엄 해밀턴Sir William Hamilton의 컬렉션이 추가되면서부터 고고학 유물이나 미술 중심으로 재편되는 계기를 맞게 됩니다. 해밀턴은 이탈리아의 나폴리 궁전에 파견된 영국 대사로 거의 30년간 남부 이탈리아에 머물렀습니다. 해밀턴이 이때 모은 소장품을 순차적으로 영국 정부에 기증하면서 영국박물관의 고대 유물 컬렉션은 크게 업그레이드되었습니다. 외교관 신분의 해밀턴은 베수비오 화산 주변의 폼페이 같은 고대 유적지를 두루 답사하면서 상당량의 고대 작품을 수집할 수 있었거든요.

해밀턴이 나폴리에 머물던 당시 친구네 집에 방문해 음악 연주회

피에트로 파브리스 「케네스 매켄지의 나폴리 저택에서 열린 콘서트」, 1771년 가운데 왼쪽에 앉아 바이올린을 연주하는 사람이 윌리엄 해밀턴이다. 이탈리아에 거주하던 영국인들이 모은 고대 유물들은 훗날 영국박물관 컬렉션을 이루었다.

에 참가하는 그림이 전해집니다. 위 그림 속 맨 왼쪽에서 하프시코드를 치는 두 사람은 모차르트Wolfgang Amadeus Mozart와 그의 아버지로 알려져 있습니다. 여기서 눈여겨볼 부분은 집 안 벽면 전체를 장식한 도기들입니다. 이탈리아 곳곳에서 가져온 그리스와 로마의 도기들이 당시 나폴리에 거주하던 영국인의 집을 장식하고 있었던 거죠. 이러한 작품들이 지금의 영국박물관으로 유입되면서 자연과학적 성격이 강했던 박물관은 방대한 양의 고대미술 컬렉션까지 보유하게 되었습니다.

예술품을 쓸어 모은
한량들

영국에서 미술관, 박물관의 역사에 중요한 역할을 담당한 이들이
또 있습니다. 바로 '소사이어티 오브 딜레탕티'The Society of Dilettanti
라는 클럽입니다(여기서 딜레탕티는 이탈리아어 딜레탄테diletante,
영어로는 딜레탕트dilettante의 복수형입니다). 딜레탕트는 미술 애호
가를 뜻하는 말인데, '즐기다'라는 뜻의 이탈리아어 딜레타레dilettare
에서 유래했어요. '소사이어티 오브 딜레탕티'를 우리말로 쉽게 풀
자면 즐거움과 재미를 위한 협회, 즉 여흥협회인 셈입니다.

이 협회는 이탈리아 그랜드투어를 하며 친해진 사람들이 영국에
돌아와 세운 것으로 알려져 있습니다. 말하자면 이탈리아 유학파들
의 신사 클럽인 셈으로 1734년에 세워져 오늘날까지 이어지고 있습
니다. 윌리엄 해밀턴도 이 협회 소속이었는데 한마디로 영국의 돈
많은 귀족 자제들이나 성공한 평민 자제들이 어울려 노는 클럽이었
습니다. 이 한량들의 공통분모는 예술과 술이었던 것 같습니다. 특
히 설립 당시 이 협회의 회원들은 술고래로 유명했는데, 시인이자
소설가이면서 수상의 자리까지 올랐던 허레이쇼 월폴Horatio Walpole
은 이들이 실질적으로 하는 일이란 먹고 마시는 것뿐이었다는 기록
을 남기기도 했습니다.

당시 회원들의 모습을 그린 다음 페이지의 단체 초상화를 보면 이
들이 모두들 술잔을 들고 있어 정말 술독에 빠져 살았다는 것을 확

실히 보여주는 듯합니다. 하지만 이들이 그저 술만 마신 것은 아니었습니다. 회원들 앞에는 고대 로마의 도기로 보이는 화병이 놓여 있고, 이들은 이 도기를 책 속의 도판과 비교하고 있습니다. 음주 중에도 열심히 공부를 하는 모습으로 그려진 것이죠.

한편 이들이 외쳤다는 건배사가 전해지는데 이런 건배사도 클럽의 성격을 명확히 보여주는 것 같습니다. 호라티우스Horatius나 베르길리우스 같은 고대 시인들의 시구에서 따왔다는, 교양 넘치는 라틴어 건배사를 몇가지 소개해볼게요. '세리아 루도'Seria Ludo는 '심각한 문제도 놀면서 풀자' 정도로 해석할 수 있습니다. 너무 골치 아프게 살지 말자는 거죠. '비바 라 비르투'Viva la Virtù는 '고상한 취향이여 영원하라'로 풀어볼 수 있습니다. 딜레탕트들의 미술 애호를 잘 드러내는 건배사라고 할 수 있겠습니다. 특히 오른쪽에 보이는 조지 냅튼의 그림은 딜레탕

조슈아 레이놀즈 「소사이어티 오브 딜레탕티」,
1777~78년

트들이 모토로 삼았던 '세리아 루도'의 정신을 아주 잘 보여줍니다. 소사이어티 오브 딜레탕티의 일원이었던 바우치어 레이Sir Bouchier Wray가 술을 푸고 있습니다. 술이 담긴 항아리에는 호라티우스의 시구가 라틴어로 새겨져 있는데, '이따금 진지함을 버리면 즐겁다'Dulce est

조지 냅튼 「바우치어 레이의 초상」, 1744년

desipere in loco라는 뜻이에요. 그러면서 술의 신 바쿠스를 찬미하고 있죠. 술자리에서조차 이런 풍류를 즐긴, 돈 많고 교양 있는 한량들의 즐거운 모임이 박물관의 역사에서 아주 큰 역할을 하게 됩니다.

이 모임은 돈을 모아서 고대 그리스 본토나 주변 지역으로 젊은 연구자들로 구성된 고고학 탐험대를 파견하기도 했고, 이후 이들이 쓴 보고서를 모아 일종의 고대 그리스 유적도감을 출간하기도 했습니다. 이런 식의 연구 지원뿐만 아니라 회원들이 직접 이탈리아 여행을 하면서 상당한 양의 고대 유물을 수집해 영국으로 돌아오기도 했죠. 그렇게 모인 고대 그리스·로마의 문화재들이 결국은 영국박물관으로 흘러 들어갔습니다. 회원이었던 찰스 타운리Charles Townley의

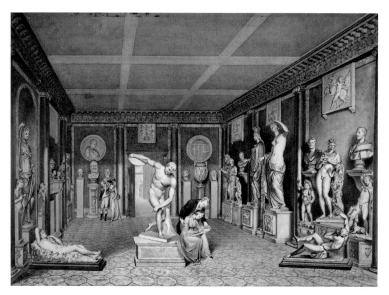

윌리엄 체임버스 「찰스 타운리 저택의 조각 컬렉션」, 1794년 딜레탕트들은 직접 수집한 고대 그리스·로마의 미술품들을 런던으로 가져왔고, 이 컬렉션을 개방해 교육의 장으로 삼기도 했다.

컬렉션을 그린 그림을 보면 방 하나가 온통 고대 조각들로 가득 채워져 있다는 것을 알 수 있습니다. 딜레탕트들은 이런 고대미술품들을 런던으로 가져와 함께 공부하기도 하고 이 컬렉션을 개방해 교육의 장으로 삼기도 했는데 최종적으로는 영국박물관에 기증되었습니다. 앞서 이야기한 한스 슬론 같은 인물들이 자연과학 표본 등 진귀한 물품들로 영국박물관을 채웠다면, 놀기만 하는 것 같았던 이 술고래 한량들 덕분에 영국박물관은 방대한 양의 고대 유물을 컬렉션으로 얻을 수 있었던 겁니다.

엘긴 마블,
약탈로 꾸민 박물관의 권위

영국박물관의 고대 유물 컬렉션을 가장 확실하게 업그레이드한 사람은 토머스 브루스Thomas Bruce인데, 엘긴 백작7th Earl of Elgin이라는 이름으로 알려져 있죠. 이 사람은 외교관이었습니다. 영국은 다른 나라로 대사를 파견할 때 미리 그 나라의 문화나 역사를 익히게 하는 전통이 있는데요. 토머스 브루스 역시 오스만 주재 영국 대사로 부임하기 전에 당시 오스만제국령이었던 고대 지중해 문화권의 문화와 예술을 공부합니다. 이 과정에서 나폴리의 영국 대사였던 윌리엄 해밀턴의 조언을 받기도 했고요. 그리스 열풍이 불면서 너도나도 고전을 찬미하던 19세기의 사람이었던 엘긴 역시 '그리스 앓이'를 하고 있었고, 1799년에 대사로 파견되자 아예 아테네에 머물면서 열정적으로 고대 그리스의 건축과 조각을 조사했습니다.

엘긴은 영국 외교관이라는 지위를 활용해, 1801년 여름 오스만 정부로부터 파르테논 신전 주변에 비계를 설치하고 석고 등으로 조각상이나 건축 장식물을 본뜰 수 있는 허가증을 발부받았다는 주장을 폈습니다. 이뿐만 아니라 옛글이 새겨진 돌조각이나 인물상 등의 일부를 옮길 수 있다는 허락도 받았다고 주장했죠. 하지만 지금까지 보존되어 있는 오스만제국의 아카이브에서 이런 내용이 담긴 문헌은 찾아볼 수가 없습니다. 어쨌든 엘긴은 오스만 정부의 허락을 빌미로 파르테논 신전 지붕 외벽의 페디먼트 조각 39개 중 살아남

은 20개와 상단 내벽에 약 160미터의 길이로 장식되어 있던 프리즈 부조의 절반 정도(약 75미터)를 뜯어 냈습니다. 메토프는 92개 중 15개를 뜯어냈고요. 15개면 많지 않다고 생각할 수도 있겠지만, 문제는 가장 상태가 좋은 것들이었다는 점입니다. 소위 알맹이라 할 수 있는 부분은 다 떼어간 셈이죠.

1806년 엘긴은 이것들을 전부 영국 런던으로 가져오게 됩니다. 이것이 그 유명한 '엘긴 마블'Elgin Marbles, 즉 엘긴의 대리석입니다. 엘긴은 이후 영국 정부에 이 작품들을 팔기 위해 아주 지루한 협상을 진행했지요. 사실상 고대 예술품을 두고 벌인 일종의 장물 흥정이라고도 할 수 있습니다. 1816년 영국 의회는 3만5천 파운드에 엘긴 마블을 사들이는 결정을 내렸고 이로써 영국박물관이 고대 그리스의 가장 상징적인 작품을 소장하게 되었죠.

19세기 초 영국 입장에서는 엘긴 마블이 자신들을 문명의 원류인

아치볼드 아처 「초기 영국박물관의 엘긴 마블 전시실」, 1819년

고대 그리스와 직결해줄 '절대 반지'였어요. 유럽 변방의 섬나라가 고대 그리스의 가장 훌륭한 유물을 차지하다니, 얼마나 대단한 일이었을까요? 나폴레옹의 프랑스에게는 「벨베데레의 아폴로」나 「라오콘 군상」이 '고전의 고전'으로서 혁명에 성공한 국가의 우수성과 정통성을 보여주는 근거였다면, 엘긴 마블은 영국의 문화적 우월성과 정통성을 보여주는 또다른 고전적 근거가 되었습니다.

현재 엘긴 마블은 영국박물관의 전용관에 전시되어 있습니다. 반면 2004년 아테네 올림픽을 개최하면서 새로 증축한 그리스 국립 아크로폴리스 박물관Εθνικό Αρχαιολογικό Μουσείο에는 도리어 복제본만이 자리하고 있는 상태죠. 그리스는 지속적으로 영국에 약탈해간 소중한 문화재를 돌려달라고 요구해왔지만 영국은 꼼짝도 않고 버티

고 있습니다. 사실 그리스만이 아니라 이집트, 중국, 나이지리아 등 각국에서 약탈당한 문화재를 반환하라는 요구가 거세지고 있는데, 그때마다 영국박물관은 자신들이 인류 보편의 박물관을 지향한다는 논리를 펼칩니다. 언뜻 그럴싸하게 들리지만 영국박물관이 다른 나라의 소중한 문화유산을 소장품으로 확보해온 내력을 알고 나면 불편한 변명으로 들립니다.

박물관, 문화적 전통과
위엄을 보여주다

엘긴의 대범한 약탈 덕분에 드디어 영국은 소중한 그리스의 유산, 완전한 고전의 고전을 가지게 되었습니다. 이렇게 소장품이 점점 업그레이드되고 양이 많아지면서 영국박물관은 낡은 몬터규 하우스로는 버틸 수 없게 되었습니다. 그래서 아예 파르테논 신전의 외형을 기준 삼아 새롭고 거대한 미술관을 건축하게 됩니다. 1823년 로버트 스머크Sir Robert Smirke가 설계한 이 박물관은 1857년 완성됩니다.

영국박물관 상단의 페디먼트를 보면 그리스 파르테논 신전을 기준으로 삼았다는 게 확연히 드러납니다. 세부를 좀더 자세히 살펴보면 페디먼트 내부의 조각상은 브리타니아Britannia라는 영국을 상징하는 여신과 인류의 문명을 보여주는 아홉명의 인물로 구성되어 있습니다. 삼각형의 왼쪽 구석으로부터 인간이 이성의 빛, 즉 램프를

로버트 스머크가 설계한 영국박물관의 정면(위)과 영국박물관 페디먼트에 묘사된 '문명의 태동',
1857년　웅장한 열주와 페디먼트 조각 등은 그리스 파르테논 신전을 강하게 연상시킨다.

들고 있는 천사의 안내에 따라 야만에서 문명으로 나오고 있지요.
그래서 이 조각상의 주제는 '문명의 태동'Rise of Civilization입니다. 파
르테논 신전의 페디먼트 조각을 강하게 연상시키는 이 조각상들은
높이 14미터에 이르는 44개의 웅장한 이오니아식 기둥과 함께 영국
박물관을 고대 그리스의 환생처럼 연출합니다. 당시 영국 사람들은
확실히 그리스 고전이 곧 문명이라고 믿었고, 영국박물관의 건축을
통해 그것을 명확히 보여주려 했던 것 같습니다. 하지만 고전을 이용

해 이렇게 어렵게 구축한 문명의 권위 이면에는 정당한 수집보다는 힘의 논리에 의한 약탈 등 잔혹함으로 점철된 반전의 역사가 있었던 것이고요.

영국박물관 이외에도 19세기에는 여러 박물관들이 문화적 위엄과 우월감을 표현하는 장소로 건축됩니다. 1830년 독일 베를린에 대규모 박물관이 완공되는데, 이 박물관은 세계 최초로 박물관 기능을 목표로 삼아 새롭게 지어진 건물이었습니다. 오늘날 알테스 박물관 Altes Museum으로 불리는 이곳은 건립 당시 이름은 프로이센 왕실박물관으로, 문자 그대로 프로이센 왕실이 소장한 컬렉션을 전시하는 공간이었습니다. 이 박물관은 오늘날까지 주로 고전미술을 전시하고 있는데, 박물관 건축도 확연히 신고전주의 양식을 따르고 있습니다. 좌우로 가지런히 늘어진 열주들을 보면 고대 그리스의 신전 양식을 재해석했다는 것을 어렵지 않게 알 수 있습니다. 아테네의 파르테논 신전과 비교해보면 신전의 앞면 대신 긴 옆면을 정면부로 삼았다는 사실을 알 수 있는데, 보다 크고 웅장하게 보이기 위한 선택으로 여겨집니다.

거듭해서 말씀드리지만 19세기 초에 지어진 박물관들은 나폴레옹의 그림자를 떨치기 어렵습니다. 방금 언급한 프로이센 왕실박물관도 예외는 아니었죠. 프로이센왕국은 나폴레옹의 지배를 받으면서 많은 왕실 소장품 중 특히 고전시대의 미술작품이 공출되어 파리의 나폴레옹 박물관으로 옮겨졌습니다. 이 작품들은 1815년 이후 다시 프로이센왕국으로 돌아오게 되는데 이때 나폴레옹의 박물관 개

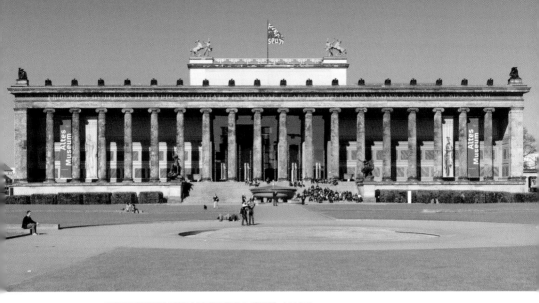

카를 프리드리히 싱켈이 설계한 알테스 박물관, 1830년

넘도 함께 전이되었습니다. 독일 지역에서는 공공 박물관 개념이 18세기에 이미 나왔지만 박물관의 가치와 중요성을 확실하게 보여준 장본인은 바로 나폴레옹이었던 겁니다. 박물관이 어떤 곳인지 그 의미를 새롭게 인식한 프로이센 국왕 프리드리히 빌헬름 3세^{Friedrich} Wilhelm III는 1823년 당시 독일 지역 최고의 건축가였던 카를 프리드리히 싱켈Karl Friedrich Schinkel에게 공공 박물관 설계를 의뢰합니다. 이렇게 해서 알테스 박물관이 탄생하게 됩니다.

오늘날 알테스 박물관이 속한 지역을 '박물관 섬'이라고 부릅니다. 알테스 박물관 외에도 노이에 박물관Neues Museum, 페르가몬 박물관Pergamon Museum, 구 국립미술관Alte Nationalgalerie, 보데 박물관 Bode Museum 등 여러 박물관들이 속속 지어지면서 거대한 박물관 지

구가 형성되어 있습니다. 그리고 2차세계대전 때 전소된 베를린 궁전을 최근 다시 재건하면서 이곳에 훔볼트 박물관Humboldt Forum을 2020년 개관했습니다. 훔볼트 박물관은 비유럽권 세계에 초점을 맞추고 있고, 이 때문에 한국미술 전용 전시실도 훔볼트 박물관에 새롭게 마련된다고 합니다. 박물관이 본격적으로 시작될 때는 나폴레옹의 패권주의의 영향하에 서구 고전주의에 중심이 맞춰졌지만 오늘날에는 그 중심이 다양하게 변모하면서 지역적 균형을 잡으려 한다고 볼 수 있습니다.

국민을 위한 미술관이
탄생하다

런던 트라팔가 광장에 자리한 내셔널 갤러리National Gallery는 여러 면에서 루브르 박물관과 흥미로운 대칭점을 이룹니다. 영국은 최초의 공공 박물관으로 자부하는 옥스퍼드 애시몰린 박물관뿐만 아니라 영국박물관 등의 국립 박물관을 일찍이 설립하면서 박물관 역사에서 프랑스보다 한발 앞서갔지만, 프랑스혁명 이후 루브르 박물관이 급성장하면서 영국의 문화적 자존심이 상당히 위협받게 됩니다. 특히 나폴레옹이 박물관의 중심을 '박물'에서 '미술'로 바꾸면서 영국 내에서도 순수미술을 중심으로 한 박물관을 설립하자는 의견이 나오게 되죠. 루브르 박물관의 규모와 화려한 미술품을 보고 돌아온

영국의 문화예술인들과 국회의
원들은 영국 땅에 '국립 미술관
이 없다는 것이 마치 모욕과도
같다'고 여기게 되었습니다.

이렇게 해서 1824년 회화 전
용 미술관이 내셔널 갤러리라
는 이름으로 설립됩니다. 내셔
널 갤러리 설립의 직접적인 계
기는 러시아 출신의 유대계 사
업가였던 존 앵거스틴John Julius
Angerstein이 소장품 구매였습니

최초의 내셔널 갤러리 건물 존 앵거스틴의
컬렉션과 그의 3층집을 바탕으로 1824년 개
관했다.

다. 앵거스틴은 선박보험회사인 로이즈 은행Lloyds Bank의 창립자로
막대한 재산을 모았는데, 죽으면서 자신이 모은 38점의 회화작품을
국가에 판매 형식으로 기증합니다. 그러나 앵거스틴이 기증한 38점
의 소장품은 국립 미술관이라는 명칭에는 한참 못 미치는 규모였습
니다. 곧이어 여러 사람들의 기증과 구매를 통해 소장품이 점점 늘
어나자 이제는 미술관 건축이 문제가 되었습니다. 설립 당시 내셔널
갤러리는 존 앵거스틴의 3층짜리 개인 저택을 개조해서 미술관으로
썼습니다. 소장품부터 전시장 규모까지 당시 프랑스의 루브르 박물
관에 비하면 너무나 초라한 수준이었고 이 때문에 자조적 비난과 조
롱에 시달리게 되죠.

프랑스의 루브르처럼 영국 왕실 소유의 궁전, 예를 들면 버킹엄

프레데릭 맥켄지 「앵거스틴 저택 시절의 내셔널 갤러리」, 1824~34년

궁전을 미술관으로 개조하자는 의견도 나왔지만 영국 의회는 미술
관 전용 건물을 새롭게 짓는 것으로 결정을 내립니다. 이렇게 해서
내셔널 갤러리는 1838년 트라팔가 광장에 완공됩니다. 당시 소장품
수를 생각하면 필요 이상으로 거대한 규모로 지어졌는데, 이런 대담
한 건축적 결정에는 프랑스의 루브르에 뒤지지 않으려는 경쟁심이
작동했다고 봐야 할 겁니다. 무엇보다 영국 해군이 나폴레옹의 팽창
을 바다에서 저지한 트라팔가 해전을 기념하는 광장에 내셔널 갤러
리를 신축한 것도 다분히 국가적 자부심을 과시하기 위한 결정으로
볼 수 있습니다. 새로운 내셔널 갤러리는 고전주의 양식으로 건축되
었고, 전면 중앙에는 그리스 신전 모양의 현관이 자리하고 있습니

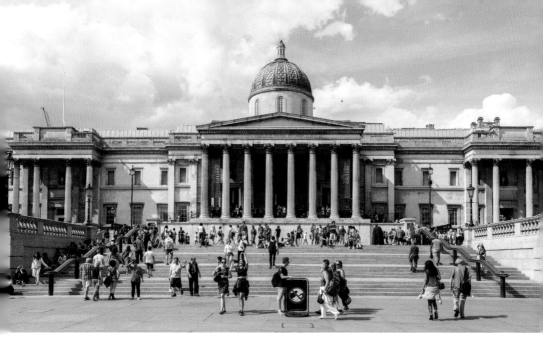

윌리엄 윌킨스가 설계한 내셔널 갤러리 정면, 1838년 '내셔널'이라는 용어는 세계의 중심이 왕실과 귀족에서 시민사회로 교체되었음을 보여준다.

다. 이 건물을 바라보면 눈이 자꾸 중앙 신전 위에 자리한 돔에 가게 됩니다. 돔은 좁고 높게 설계되어 수평으로 이어진 지붕선 위에 갑자기 툭 튀어나온 듯 보이죠. 이 건축물의 설계자는 아마도 이 돔을 통해 변화를 주려 한 것 같은데 제 눈에는 갑자기 톤을 높인 듯 보여 어색하네요.

오늘날 영국의 내셔널 갤러리는 소장품이 2300여점, 연간 방문객이 백만명이 넘는 세계 굴지의 미술관이지만 시작은 방금 살펴본 대로 대단히 소박했습니다. 심지어 설립 당시에 '국민을 위한 미술관'을 짓는 것이 옳은지를 놓고 정치적 논쟁까지 벌어졌습니다. 당시 영국의 지배층에서는 자신들의 세계에 속해 있던 미술품을 국민들

에게 허용하는 것을 받아들이기 어려웠기 때문입니다. 무엇보다도 프랑스를 필두로 유럽 대륙의 국가들이 왕실이나 귀족들의 소장품을 일반 국민들에게 공개하면서 공공 박물관은 '공화주의'나 '혁명'의 이념을 대변하는 것으로 여겨졌죠. 이러한 논쟁 속에서 진보적인 성향의 휘그당이 1821년 집권하면서 비로소 영국 정부는 내셔널 갤러리의 설립을 허가하게 됩니다.

영국박물관, 내셔널 갤러리 같은 공공 박물관과 미술관은 세계의 주인공이 귀족과 소수 엘리트 집단에서 시민사회로 교체되는 것을 보여주는 중요한 시금석입니다. '내셔널 갤러리'의 명칭을 그대로 풀면 '국민의 미술관'이 되는데, 소수 지배층과 대다수 국민 사이의 오래된 투쟁의 추가 국민 쪽으로 기울었다는 것을 보여주는 뚜렷한 증거임을 새삼 깨닫게 됩니다.

19세기 영국의 개혁가들은 미술관의 역사적 의미에 대해 분명히 잘 알고 있었고, 바로 이 점 때문에 새로운 내셔널 갤러리의 설립을 독려했습니다. 당시의 정치가 토머스 와이즈Thomas Wyse는 '미술이 사치가 아니라 문명화된 삶의 본질'이라고 주장하면서 미술을 '강력한 만큼 보편적인 언어'로 보았습니다. 이 때문에 그는 미술이 몇몇 소수의 특권층에 한정된 세계가 아니라 모든 국민에게 되돌아가야 한다고 생각했죠. 그는 미술 없이는 영국이 거둔 상업적 성공도 완벽하지 않다고 보았습니다.

우리는 부유해질 수도 있고 강력해질 수도 있지만 (…) 문학

적·예술적 진보가 없다면 우리 문명은 완전하지 못할 것이다.

토머스 와이즈 같은 개혁적인 인물에게는 소수 지배층의 미술 독점은 반드시 극복해야 할 과제였던 겁니다. 이 때문에 공공에게 열린 '국민의 미술관'은 계몽적인 중산계층이 소수 귀족을 대신해 사회 권력을 지배하게 되었음을 보여주는, 가장 확실한 역사적 증거이기도 했습니다.

박람회에서
박물관으로

19세기는 박물관의 시대이자 박람회의 시대이기도 했습니다. 제국주의 국가들은 자신들의 국력을 과시하기 위해 대규모 박람회를 열기 시작하는데 흥미롭게도 이같은 박람회는 박물관을 새롭게 도약시키는 계기가 됩니다. 1851년 영국 런던에서 세계 최초의 만국박람회가 개최되었습니다. 이 전대미문의 초대형 전시회는 산업혁명을 주도하던 영국의 막강한 기술력과 과학, 예술을 대내외적으로 선전할 기회였죠. 만국박람회를 통해 세상의 많은 진귀한 물품들이 모이게 되자, 이 출품작들을 영구적으로 전시하기 위한 박물관을 계획합니다. 영국 정부는 1851년 만국박람회가 끝나고 나자 이때 출품된 물품들을 사들여 사우스켄싱턴 박물관South Kensington Museum을

조셉 팩스턴이 설계한 영국 만국박람회의 본관 '수정궁', 1851년 만국박람회는 산업혁명을 주도하던 영국의 막강한 기술력과 과학, 예술을 대외적으로 선전할 기회였고, 이를 통해 세상의 많은 진귀한 신문물이 선보이게 되었다.

건립합니다. 이 박물관의 컬렉션이 주로 산업기술을 통해 생산된 공산품이나 공예품들로 구성되어, 처음에는 '공산품 박물관'Museum of Manufactures이라는 이름이 붙었습니다.

사우스켄싱턴 박물관의 초대관장이었던 헨리 콜Henry Cole은 소장품을 주제별로 전시하면서 관람객 눈높이에 맞는 친절한 가이드북을 만들어 박물관 교육에 발전을 가져왔습니다. 콜이 남긴 글 중 박물관은 '어린아이들처럼 학교를 갈 수 없는 어른들을 교육하는 효과적인 수단'이라는 대목이 인상적입니다. 박물관을 통해 어른들에게 수준 높은 교육을 지속적으로 전달할 수 있을 거라 믿었던 거죠.

사우스켄싱턴 박물관은 만국박람회를 주도했던 빅토리아 여왕과 남편인 앨버트 공의 공적을 기리기 위해 1899년 빅토리아 앨버트

박물관Victoria and Albert Museum으로 이름을 바꿉니다. 이 때문에 이 박물관은 'V&A'로 불리기도 합니다.

흥미롭게도 이 미술관은 대리석이 아닌 붉은 벽돌로 지어졌고, 창이나 문틀 등 세부에도 중세 건축 양식을 적용했습니다. 이런 중세풍 건축 양식을 '고딕 리바이벌' 또는 '네오고딕'이라고 부릅니다. 우리에게 한옥이 그렇듯이 영국 사람들에게는 중세 로마네스크나 고딕 양식이 자신들의 전통적인 건축 양식입니다. 그리스 고전 양식이 너무 유행하자 이에 반발하여 영국의 고유한 건축을 되살리려는 운동이 18세기부터 등장하는데 19세기에 들어서 그 목소리가 더 커지게 됩니다. 산업혁명을 이끌면서 세계를 호령하게 된 대영제국은 자신들의 전통문화에 대한 자부심이 커졌고, 자신들의 고유한 색채를 드러내는 데도 주저함이 없어진 것입니다. 따라서 오래전에 사라진 고딕식 건물이 다시 영국 곳곳에 들어서게 됩니다. 대표적인 예가 1840년부터 지어진 영국 국회의사당과 네오고딕 양식으로 지어진 빅토리아 앨버트 박물관입니다. 참고로 런던과 유럽 대륙을 잇는 기차역인 세인트판크라스 역도 네오고딕 양식 건물입니다.

앞서 설립된 영국박물관이나 내셔널 갤러리가 모두 신고전주의 양식으로 지어졌기 때문에 고전주의 쏠림 현상에 대한 반성과 반발도 있었습니다. 우리나라에서도 '국립중앙박물관을 새로 지을 때 한옥으로 지었으면 어땠을까?' 하고 이야기하곤 하는데 19세기 영국 사람들 역시 비슷한 문제를 두고 많은 고민을 했던 것입니다. 결국 이들은 빅토리아 여왕 부부에게 헌정하는 박물관을 신축하면서 자

빅토리아 앨버트 박물관, 1852년 붉은색 벽돌과 둥근 아치는 중세 건축을 떠오르게 한다. 영국의 전통적인 건축 양식을 되살리려는 의도로 읽을 수 있다.

신들의 고유한 전통 건축 양식을 선택했습니다. 이렇게 해서 산업혁명 이후 신기술에 의한 혁신적인 산업디자인을 담고자 기획했던 박물관 건물이 도리어 아주 전통적인 고딕 양식으로 탄생하게 된 것입니다.

영국과 대서양을 사이에 둔 미국은 1855년에 최초의 국립 박물관인 스미스소니언 박물관Smithsonian American Art Museum을 설립합니다. 워싱턴DC에 자리한 이 박물관은 네오고딕 양식으로 지어졌는데, 이

제임스 렌윅 주니어가 설계한 스미스소니언 박물관, 1855년 미국 박물관의 시작을 알리는 스미스소니언 박물관은 고풍스러운 중세풍 건물로 지어졌다.

후 미국에 세워질 모든 박물관의 기준이 됩니다. 조금 보태어 말하자면 '미국 박물관의 어머니'라고 할 수 있는데, 이 점을 생각하면서 건축물을 보면 고풍스러운 중세풍 양식이 권위를 한층 더해주는 듯합니다. 이처럼 19세기에는 그야말로 '박물관의 시대'답게 나라마다 다양한 박물관이 건립되었고, 고전주의 건축 양식을 중심으로 중세 건축 양식을 활용하면서 저마다의 문화적 전통과 권위를 보여주고자 했습니다.

제국주의 미술관의
반전

19세기 초반 확장을 거듭하던 서구의 박물관들은 제국주의와 발맞춰 식민지로 삼은 비서구 나라의 문화유산까지 가져다 전시하기 시작했습니다. 자신들이 숭배하는 고대의 미를 보여주는 작품들도 아니었는데 왜 그랬을까요? 여러 이유가 있겠지만 민족학, 인류학의 이름으로 비서구의 야만성을 유물을 통해 보여줌으로써 서구가 이 미개한 세계를 지배할 수밖에 없다는 정당성을 확보하려는 의도도 분명 있었을 겁니다. 그 결과 박물관마다 비서구 지역의 문화재 컬렉션이 만들어집니다. 이집트, 이란, 이라크, 메소포타미아 등 중동을 아우르는 컬렉션이 급격히 늘어났고 아프리카 컬렉션도 만들어졌죠.

그런데 여기에 반전이 있습니다. 야만성과 미개함을 보여주려고 전시한 아프리카의 미술에 매료되어 그 속에서 실험적인 현대적 미감을 발견한 예술가들이 있었던 겁니다. 시작은 마티스Henri Matisse였습니다. 1906년 마티스는 벼룩시장에서 아프리카 조각 한점을 구매한 뒤 동료 화가들에게 자랑했는데 그중에 피카소Pablo Picasso도 있었습니

마티스가 구입했던 콩고 빌리 부족의 조각

190

앙리 마티스 「푸른 누드」, 1907년 아프리카 조각의 영향을 받아 대범한 생략과 왜곡이 특징이다.

다. 당시 스물여섯살이던 청년 피카소는 새로운 도전을 모색하고 있었습니다. 때마침 선배 화가가 보여준 이국적인 조각이 지닌 마법 같은 힘에 완전히 매료되어버렸죠. 그래서 파리의 트로카데로 광장에 있는 민속박물관에 달려가 아프리카 미술을 공부하기 시작했습니다.

이듬해인 1907년 두 화가는 파격적인 그림을 탄생시킵니다. 마티스는 「푸른 누드」Nu bleu를, 피카소는 「아비뇽의 처녀」Les Demoiselles d'Avignon를 그려내죠. 여성 누드는 사실 인체의 아름다움을 이상적으로 그린다는 점에서 전통적인 주제의 그림입니다. 고대 그리스 때 제작된 아프로디테 여신상, 즉 비너스 여신상이 여성 누드의 절대적 기준으로 작용해왔는데 마티스와 피카소는 이것을 아프리카 조각으

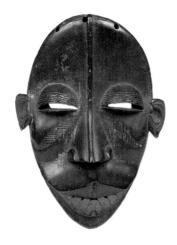

아프리카 가면(왼쪽), 파블로 피카소 「여인의 머리」, 1907년 피카소는 전통적인 미의 관념을 따르지 않고 아프리카 미술과의 만남을 통해 과감히 다른 방향으로 나아갔다.

로 바꿔버린 겁니다. 정말 파격적인 도발이었습니다. 디테일의 생략, 단순한 외곽선, 무엇보다 가면 같은 얼굴 모습은 당시 두 화가를 매료시킨 아프리카 조각과 강한 친연성을 드러냅니다. 마티스의 경우 색채의 변형과 강조를 통해 이국적인 분위기를 자아낸다면, 피카소는 형태의 압축에 집중한다는 차이점이 있지만 두 작가 모두 아프리카 원시 조각의 영향을 받아 대범한 생략과 왜곡을 통한 마법적이고도 강렬한 힘을 추구한 것을 느낄 수 있습니다.

　이처럼 20세기 미술의 가장 큰 업적이라 할 수 있는 추상미술의 탄생에는 원시미술이 중요한 계기로 작용했습니다. 마티스와 피카소는 전통적인 미의 관념을 따르지 않고 낯선 아프리카 미술과의 만

남을 통해 과감히 다른 방향으로 나아갔고, 이미지의 과감한 해체와 재분해 속에서 더 풍부한 예술적 에너지를 길어 올렸습니다. 이후 전개된 현대미술에서도 선사시대 동굴벽화나 민족미술이 끊임없이 소환되는 걸 보면 현대미술은 비서구의 작품들을 통해 새로운 변화의 계기를 맞이하고 영감을 얻은 것이 틀림없습니다. 제국주의 아래에서 확장된 박물관이 결과적으로는 우리의 미감을 뒤집어놓고 오늘날까지 그 강력한 영향력을 발휘하고 있으니, 정말 대단한 반전이라 할 수 있겠습니다.

확장하는 박물관들

인류의 지식을 전달하고자 전세계 관광객을 맞이하는 박물관들은 지금도 끊임없이 변화와 확장을 추구하고 있습니다. 대표적으로 영국박물관과 루브르 박물관의 리모델링 사례를 들 수 있지요. 영국박물관은 2000년 밀레니엄 프로젝트를 진행하면서 공간을 대대적으로 재편했습니다. 영국 출신의 세계적인 건축가 노먼 포스터Norman Foster가 이 프로젝트를 맡았습니다. 포스터는 베를린 국가의회의사당 재건축을 맡았고, 드라마 「셜록」에도 등장하는 달걀 모양의 런던 시청 건물을 설계한 사람으로 유명한데요. 유리와 강철을 활용한 간결한 건축 스타일이 특징입니다.

1924년 당시 영국박물관의 도서관 열람실(왼쪽), 노먼 포스터가 설계한 영국박물관의 그레이트 코트, 2000년　도서관 열람실로 쓰이던 역사적 장소를 그대로 보존하면서 수많은 관광객들이 이용할 수 있는 열린 공간으로 탈바꿈했다.

포스터는 영국박물관을 현대적 공간으로 바꾸는 데 자신의 건축 스타일을 적용했어요. 박물관 안에는 19세기 중반부터 영국도서관 British Library이 자리하면서 직접 책을 볼 수 있는 원형 열람실이 마련되어 있었습니다. 포스터는 이 열람실을 건축물의 중심에 둔 채 3312개의 유리판으로 된 천장을 얹고 하얀 대리석으로 마감해 '그레이트 코트'The Great Court라는 넓은 공간으로 조성했습니다. 참고로 이 원형 열람실은 맑스Karl Marx가 『자본론』Pas Kapital을 쓴 곳으로도 유명한데, 포스터는 이런 역사적 장소를 그대로 보존하면서도 세계 각국에서 박물관을 찾은 관광객들이 이용할 수 있는 열린 공간으로

탈바꿈시켰죠. 지금은 박물관 지도를 배포하고 오디오가이드를 대여해주는 안내 데스크와 도록 등을 판매하는 서점, 기념품 가게 등이 그레이트 코트에 배치되어 있습니다. 쉴 수 있는 카페도 있고, 몇몇 유물들이 이곳에서 관광객들을 맞이하기도 하고요. 이 리모델링은 복권기금 등을 통해 조성한 1억 파운드의 예산이 들어간 대규모 프로젝트로 새로운 밀레니엄을 기념하기 위한 야심찬 기획이었습니다. 여담이지만 우리나라도 이 프로젝트의 덕을 좀 봤다고 할 수 있습니다. 그간 영국박물관 내 한국관은 뒷문 계단 근처에 작게 자리잡아 눈에 띄지도 않았는데 이 프로젝트 덕분에 영국도서관이 이전하면서 전시 공간이 확장되어 접근성이 좋은 자리로 이전할 수 있었거든요.

루브르의 변화 또한 만만치 않습니다. 1983년 당시 프랑스 대통령이던 프랑수아 미테랑François Mitterrand이 프랑스혁명 200주년을 기념해 '그랑 루브르'Le Grand Louvre라는 루브르 혁신 프로젝트를 추진했습니다. 루브르 박물관을 찾는 외국인 관광객이 나날이 늘어나자 새로운 출입구가 필요하기도 했고, 다시 한번 박물관이라는 공간을 시민의 품에 안기자는 취지도 있었어요. 이 프로젝트를 담당한 사람은 파격적인 모더니즘 건축으로 유명한 중국계 미국인 건축가 이오밍 페이I. M. Pei였습니다. 페이가 미국 워싱턴의 내셔널 갤러리 별관 확장 작업을 성공적으로 해낸 것을 본 미테랑이 여기에 '꽂혀서' 루브르 프로젝트를 제안했다고 해요.

그런데 페이가 루브르 박물관의 새로운 출입구로 유리 피라미드

이오 밍 페이가 설계한 루브르 피라미드의 외부(위)와 내부, 1989년 이 파격적이고 대담한 유리 피라미드는 루브르의 여러 공간을 연결해주어 관람객들의 이동을 편리하게 해준다.

를 만들겠다고 발표하자 엄청난 반발이 일어났습니다. 우리나라로 치면 경복궁 뜰 안에 피라미드를 세우는 일이나 다름없잖아요. 당시 프랑스인의 90퍼센트가 이 계획을 반대했고, 페이의 계획을 전폭적으로 지지했던 미테랑 대통령은 '루브르의 파라오가 되고 싶은 거냐'라는 조롱을 들어야 했죠. 하지만 결과적으로는 이 건축물이 루브르를 과거와 오늘이 조화된 혁신적인 공간으로 변모시켰다는 평가를 받게 됩니다. 피라미드를 둘러싼 전통적인 건축물과 외부와 내부를 연결하는 나선 계단, 유리창 내부로 들어오는 빛, 그리고 그 너머로 보이는 풍경들이 루브르 안에 굉장히 신비로운 세계를 조성했거든요.

원래 루브르는 ㄷ자 모양의 궁이었기 때문에 공간들이 잘 이어지지 않는다는 문제가 있었습니다. 하지만 페이는 뜰 정중앙에 피라미드를 지은 다음 이 건축물을 중심으로 루브르의 여러 공간을 연결해 많은 관람객들이 공간을 편리하게 오가며 관람할 수 있도록 만들어주었습니다.

오래된 과거의 건축물을 현대의 박물관으로 사용할 때는 늘 공간이 이어지지 않는 문제, 관람객의 접근이 어려운 문제 등이 발생합니다. 루브르 박물관이 뜰 한가운데에 커다란 피라미드를 짓는 혁신으로 이 문제를 해결했다면 영국의 내셔널 갤러리는 상당히 보수적인 방식으로 변화를 꾀합니다. 내셔널 갤러리는 1830년에 지어진 건물이다보니 현대적인 전시를 열기 어려웠고 소장품이 늘어나면서 공간도 부족해졌습니다. 그래서 영국 정부는 일찍부터 본관 서쪽의

ABK 건축사무소의 내셔널 갤러리 신관 설계안, 1982년 영국 찰스 왕세자는 이 설계안을 '괴물 같은 종기'(monstrous carbuncle)라고 비판했다. 이후 '괴물 같은 종기'라는 말은 특이한 현대식 건물을 지칭하는 대명사가 된다.

가구점 터를 사들여 신관 부지를 확보했습니다.

　내셔널 갤러리 신관 건축 논의는 1980년대에 이르러 본격화되면서 1982년에 설계 공모가 있었습니다. 일곱 팀이 참여하는 제한적 경쟁이었는데 이때 선정된 작품은 사실 대단히 혁신적인 안이었습니다. 강철과 유리를 사용해 기하학적으로 구성한, ABK 건축사무소의 대담한 설계안이 1위를 한 것이죠. 이 설계안이 발표되자 비판의

로버트 벤투리, 데니스 스콧 브라운이 설계한 내셔널 갤러리의 세인즈버리 윙, 1991년 오른쪽의
본관 건물이 그대로 연장된 듯 과거의 건축을 존중하는 방식으로 설계되었다.

목소리가 거셌습니다. 비판의 선봉장은 바로 찰스 왕세자The Prince
Charles였습니다. 그는 영국 왕립건축가협회 회원이기도 했기 때문에
발언권이 컸죠. 1984년 찰스 왕세자는 이 설계안을 '사랑스럽고 우
아한 친구의 얼굴 위에 난 괴물 같은 종기' 같다고 몰아세우면서 거
세게 비판했습니다. 비난이 거듭되자 결국 이 안은 취소되고 신관
설계는 이듬해인 1985년 미국의 포스트모던 건축가 로버트 벤투리

Robert Venturi와 그의 부인이자 파트너였던 데니스 스콧 브라운Denise Scott Brown이 맡게 됩니다. 우여곡절 끝에 1991년 완공된 이 건물은 세인즈버리 윙Sainsbury Wing이라 불리게 됩니다. 영국에서 가장 큰 슈퍼마켓 체인을 소유한 세인즈버리 형제가 건축비를 지원했기 때문이죠.

세인즈버리 윙의 외관을 보면 본래 있던 1830년 본관 건물이 그대로 연장된 듯이 보입니다. 건축 마감재도 본관과 같은 재료를 썼고, 건물 높이도 일정한 데다 지붕선을 이루는 기둥 모티브가 두 건물을 쌍둥이처럼 연결시켜줍니다. 본관 건물과 거의 차이가 없어 특색이 없는 밋밋한 건물처럼 느껴지기도 합니다. 사실 런던의 트라팔가 광장 주변의 건물은 하나같이 고전 양식으로 지어졌는데, 여기에 새로 지어지는 세인즈버리 윙까지도 톤을 맞춘 셈입니다. 만약 1982년에 선정된 ABK 건축사무소 설계안대로 건설되었다면 루브르의 피라미드에 뒤지지 않는 혁신적인 건축물이 트라팔가 광장 안에 자리잡았을 것입니다. 그러나 영국 지배층의 보수적 예술 취향을 고려하면 성사되기 어려운 안이었을 거예요. 결과적으로 프랑스가 굉장히 대담한 방식을 통해 박물관의 변혁을 건축적으로 추구했다면, 영국은 원래 있던 것들을 그대로 존중하는 방식을 취했다고 할 수 있습니다.

그렇다고 세인즈버리 윙이 본관의 고전 건축 양식을 그대로 따라했다고만 볼 수는 없습니다. 이 건물을 설계한 벤투리와 스콧 브라운은 포스트모더니즘이라는 용어를 일찍부터 사용한 이론가적 건축

가입니다. 이들이 주장하는 건축에서의 포스트모더니즘은 모더니즘 건축이 의도적으로 파괴한 공간과 형태의 회복을 추구하는 것이었죠. 무조건적인 새로운 창조를 지향하지 않으면서, 건물이 위치한 장소의 특징, 도시 내 건물의 맥락 등을 통합적으로 반영하는 경향이 있습니다. 그러다보니 과거의 건물들이 지

세인즈버리 윙 내부의 계단 큰 규모의 계단을 통해 전시실로 올라가도록 설계되었다.

닌 문화적 특징을 참조하고, 그것을 존중하면서 새로운 건축의 준거를 찾기도 하죠. 세인즈버리 윙에는 르네상스 작품들을 주로 모아놓았기에 당시 건축 양식을 참조해 단아한 내부 공간을 구성했습니다. 그러면서도 나름 멋을 낸 부분도 있습니다.

　신관 1층에서 전시장으로 올라가는 계단은 크고 시원시원할 뿐만 아니라 큰 유리창을 통해 광장 쪽에서 빛이 강하게 들어와서 밝고 웅장해 보입니다. 동시에 전시실 내부는 이탈리아 초기 르네상스 건축을 환기하듯 기둥을 이용해 원근법적인 공간을 구성했습니다. 궁

세인즈버리 윙 내부 전시실 이탈리아 르네상스 건축을 환기하듯 원근법적인 공간을 구성했다.

내부에 피라미드를 세운 루브르식의 파격과는 거리가 멀지만, 현대성 속에서 과거에 대한 존중을 보여주는 미덕이 있죠. 변화와 혁신을 추구하는 프랑스 모델과 과거의 보존과 존중을 추구하는 영국 모델, 이 둘은 앞으로 우리가 한국을 대표할 박물관을 어떻게 만들어나갈지 고민할 때 좋은 참고가 될 것 같습니다.

미래의
박물관?

우리나라에 박물관과 미술관이 몇 개나 있는지 아시나요? 놀라지 마세요. 영화관보다 훨씬 많답니다. 2018년 기준으로 전국에 위치한 영화관은 483개지만, 박물관과 미술관은 총 1124개가 있습니다. 이 중 박물관이 873개, 미술관이 251개고요. 어마어마하죠?

우리나라 최초의 박물관은 대한제국기에 설립되었습니다. 대한제국 황실 박물관이라는 뜻의 '제실박물관'이 창경궁 안에 1909년 설립되고 이듬해부터 공개됩니다. 일제에 의해 제실박물관은 이왕가박물관으로 격하되었고 해방까지 긴 암흑기를 거치게 되지만 오늘

이왕가박물관 본관 전경, 1911년 우리나라 최초의 박물관은 제실박물관으로 1909년 개관하였다. 1911년 이왕가박물관으로 개편되어 창경궁 자경전 터에 새로운 건물을 짓고 이전하였다.

날에는 전국적으로 1124개의 미술관과 박물관이 세워졌으니 상당한 문화적 기반을 갖추고 있다고 자부할 수 있습니다.

1124개라는 숫자를 두고 '그냥 이름만 미술관, 박물관이라고 그럴싸하게 붙인 거 아냐?'라고 생각하는 분도 있겠지만, 1991년에 제정된 '박물관 및 미술관 진흥법'에 의해 심의를 거쳐 등록된 곳만 박물관 또는 미술관이 될 수 있습니다. 적절한 공간과 전시실, 소장품, 전문 인력 등을 갖추고 있어야 등록이 가능하고 국가의 지원도 받을 수 있죠. 정부는 앞으로도 박물관이나 미술관의 수를 계속 확대해나갈 계획이라고 합니다.

국가가 박물관이나 미술관을 이렇게 엄격히 관리하면서도 지속적으로 그 숫자를 늘려가려는 까닭은 무엇일까요? 박물관의 역사를 살펴보면서 우리는 그 시작점에 혁명 이후의 패권주의와 제국주의가 숨 쉬고 있었다는 사실을 확인했습니다. 하지만 인류 문화를 지키고 전달하겠다는 박물관의 정신은 지금까지 이어지고 있습니다. 문화예술 및 학문의 발전과 시민의 평생교육을 지탱하는 박물관의 존재 의미는 시간이 지날수록 빛이 납니다.

그렇다면 박물관의 미래는 어떻게 될까요? 저는 일단 다양한 테크놀로지의 등장과 발전에 주목하고 있습니다. 박물관과 미술관 역시 코로나19로 엄청난 타격을 입었지만, 한편으로는 팬데믹으로 인해 절대 변할 것 같지 않던 유물 중심 시스템이 온라인 중심의 언택트 관람으로 변화하기도 했습니다. 또다시 새로운 박물관의 역사가 쓰이는 중일지도 모릅니다. 언택트 관람이 강화될수록 실견實見의 중

빅토리아 앨버트 박물관의 핑크 플로이드 전시, 2017년 5~10월

요성과 진품의 아우라가 커지면서 다시 유물 중심의 박물관으로 회귀할 거라는 정반대의 전망 또한 있지만요.

이런 전망도 가능합니다. 박물 중심에서 순수미술로 소장품이 확장되고 변화한 역사가 있듯이, 지금껏 우리가 유물이나 예술이 아니라고 생각했던 것들을 발굴해 전시하게 될 수도 있지 않을까요? 사실 이런 전시는 이미 실현되고 있습니다. 2017년 전통과 권위의 빅토리아 앨버트 박물관은 파격적인 시도를 합니다. 바로 핑크 플로이드Pink Floyd 전시를 연 겁니다. 많이들 아시겠지만 핑크 플로이드는 1970년대의 BTS였죠. 당시 젊은이들의 가슴에 확 불을 지폈던 록밴드입니다. 한때는 저급한 대중문화로 취급되었던 이들의 이야기가 국립 박물관 안에서 전시되다니요? 새로운 인간성과 아이디어를 촉

발하는 데 도움이 되는 것이라면, 저는 박물관과 미술관의 소장품이 꼭 유물이나 미술품에 한정되지 않아도 좋을 것 같습니다. 아프리카의 낯선 공예품에서 새로운 인간의 형태와 현대미술의 아이디어를 떠올린 마티스와 피카소를 생각해보세요. 인간의 근원적인 문제를 적극적으로 다루고 있다면 예상치 못한 형태의 어떤 사물이든 전시될 수 있는 겁니다.

이런 점에서 저는 미래의 박물관이 '인간성'을 더욱 추구하리라 예상해봅니다. 패권주의든 제국주의든, 그 어떤 의도로 만들어진 박물관이든, 인간은 결국 그 공간에서 인간의 창조물을 감상하고 즐거움을 느끼며 새로운 감성을 발견해왔거든요.

그래서 마지막으로 저는 '형식은 인간성을 따른다'Form Follows Humanity라는 말로 박물관의 미래적 정의를 내리고 싶습니다. 이 주장은 기능주의 건축가들이 자주 쓰는 말인 3F, 즉 '형식은 기능을 따른다'Form Follows Function라는 말을 참고한 것입니다. 요즘에는 '형식은 이야기를 따른다'Form Follows Fiction라는 의미로 쓰이기도 하는데, 저는 여기서 한발 더 나아가 '형식은 인간성을 따른다'라고 선언하고 싶네요. 박물관은 새로운 세대의 인간을 위해 이전 세대의 인류가 지금까지 알아낸 모든 것을 전달할 가장 지극한 방법이었습니다. 이러한 이유들을 떠올려본다면 앞으로의 박물관은 지금보다 좀더 인간의 발전을 위한 장소로 거듭나야 하지 않을까요?

4부

미술과
팬데믹

새 부리 가면의
정체

"역사는 과거와 현재의 끊임없는 대화이다." 영국의 역사학자 E. H. 카Edward Hallett Carr가 쓴 『역사란 무엇인가?』What Is History?에 나온 말인데, 미술의 역사를 공부하는 제가 경구처럼 되뇌는 소중한 문장입니다. 카의 이 책은 대학교 1학년 첫 교양수업 때 읽었다가 영국 유학 시기 미술사방법론 수업의 추천도서로 다시 읽게 되었죠. 여러모로 저와 인연이 깊은 책입니다. 무엇보다 카의 주장은 역사가 과거의 시점에 고정된 것이 아니라 현재에 의해 얼마든지 재해석될 수 있다는 것을 일깨워줍니다. 그러니까 과거를 이해하려면 바로 이 시점에 대한 이해가 필요하다는 것인데, 말하자면 역사학자의 관심사 중 절반은 항상 현대여야 한다는 것입니다. 물론 여기서 한발 더 나아가서 '모든 역사는 현대사'라고 선언할 수도 있을 겁니다. 그러나 아무리 지나간 과거라 하더라도 그것은 분명한 역사적 실체로 현재만큼이나 존재의 지분이 있습니다. 따라서 과거를 현재의 관점으로

만 재단할 수는 없을 겁니다. 이런저런 것을 다 고려할 때 과거와 현재가 서로 대등하게 마주하고 있다고 가정하는 카의 해석 모델이 저에게는 아주 적절해 보입니다.

제가 갑자기 E. H. 카를 소환하는 것은 지금 벌어지고 있는 코로나19에 의해 과거 역사를 바라보는 시선까지 수정할 상황이기 때문입니다. 감염병의 역사는 인류의 역사만큼 길지만 그것이 지금처럼 전지구적 상황으로 확대된 팬데믹을 이야기할 때는 중세 유럽의 흑사병Black Death을 빼놓을 수 없습니다. 저의 경우 코로나19 이전에는 흑사병과 관계된 자료를 볼 때 강 건너 불구경하는 것처럼 오늘날과 무관한 일로 생각했습니다. 그런데 막상 코로나19라는 팬데믹 상황에 처하니 흑사병을 비롯해 과거 인류를 덮친 팬데믹과 관련된 사건들이 완전히 새롭게 다가오는 것을 느끼고 있습니다.

다음 페이지의 판화를 한번 보시죠. 이 판화 속 인물은 17세기 유럽에서 흑사병과 같은 감염병을 치료하던 의사입니다. 새 부리 같은 가면과 챙이 큰 모자를 쓰고 막대기까지 들고 있는 모습이 특이하다 못해 우스꽝스럽게 보입니다. 이 때문에 그간 많은 연구자들이 이런 복장의 흑사병 의사를 당시 낙후한 의료 수준의 증거로 많이 언급했습니다. 그런데 막상 코로나19가 닥치면서 현재 의료진들이 입는 방호복을 계속 보다보니 흑사병 의사의 복장도 더이상 이상하게 보이지 않게 되었습니다. 우리가 현대의 방호복으로 의료진을 보호하는 것처럼 당시에도 비슷한 의학적 고민하에 만들어낸 결과물이 지금 우리가 보고 있는 판화 속 복장인 것입니다.

자세히 보면 나름 합리적인 방호복입니다. 이때도 유럽의 의사들은 머리끝에서 발끝까지 가운을 뒤집어쓴 채 감염병을 치료했는데, 전신을 덮은 가운은 기름으로 코팅되어 있어서 침 같은 분비물을 통한 감염을 막아주었지요. 가장 괴상하게 보이는 부분이 새 부리처럼 보이는 것인데 당시로 치면 첨단 마스크라 할 수 있습니다. 새 부리 안쪽 끝에 약초가 들어 있어 일종의 방독면

파울 퓌르스트 「17세기 로마의 흑사병 의사 슈나벨」, 1656년경 감염을 막기 위해 코팅된 가운을 입고 새 부리처럼 생긴 가면을 썼으며 환자로부터 떨어져서 지팡이로 진료했다.

역할을 했던 겁니다. 그리고 손에 든 지팡이는 환자와 직접 접촉하지 않고 거리를 둔 채 진료하기 위한 도구였습니다. 지금의 시선으로는 여전히 우스꽝스러워 보일 수도 있지만 흑사병이라는 무시무시한 감염병 팬데믹을 거치면서 당시 사람들이 찾아낸 나름의 대응책이었습니다.

과거를 돌이켜 보면 인류는 감염병의 대위기 속에서도 발전의 계기를 만들어왔고, 이 과정에서 미술의 역할이나 의미도 재조정되었습니다. 감염병의 공포와 싸우면서 미술의 시대적 소명도 바뀌었던

겁니다. 이러한 점을 생각해본다면 지금 전세계를 휩쓸고 있는 코로나19도 우리의 삶뿐만 아니라 미술에 상당한 변화를 불러일으키리라는 생각이 듭니다. 지금부터 저는 인류를 위기로 몰아넣었던 팬데믹 상황이 어떻게 과거의 미술을 변화시켰는지 살펴보고자 합니다. 이러한 시도는 지금 우리의 삶과 미술이 어떻게 나아갈지 가늠하는 데 좋은 이정표가 되어줄 것입니다.

피렌체를 덮친
흑사병

여러분은 '예술의 중심'이라고 하면 어떤 도시가 떠오르나요? 많은 분들이 뉴욕, 파리 등을 꼽겠지만 시간을 거슬러 '원조' 예술의 도시를 꼽아본다면 이탈리아의 피렌체를 빼놓을 수 없을 것입니다. 단테Dante Alighieri와 보카치오Giovanni Boccaccio 같은 문인부터 레오나르도 다빈치, 미켈란젤로, 보티첼리Sandro Botticelli 같은 화가까지 이 도시가 배출한 문화예술인은 셀 수 없이 많습니다.

피렌체가 이렇게 일찍부터 문화예술의 중심지로 번성할 수 있었던 것은 이곳이 바로 중세 유럽의 경제적 중심지였기 때문입니다. 당시 피렌체가 주조하던 금화 피오리노는 유럽의 금융 거래의 기본이 되는 기축통화 중 하나였습니다. 이 금화로 피렌체의 은행들은 유럽의 금융을 좌우했습니다. 또한 이 시기 피렌체가 생산해내는 모

피렌체 도시 전경 피렌체는 중세 때부터 금융업, 서비스업, 제조업 등 모든 산업 분야가 발달해 유럽에서 가장 큰 부를 누린 도시 중 하나였다. 웅장한 대성당은 1296년부터 지어졌다.

직은 유럽인들이 가장 선망했던 사치품이었습니다. 이처럼 피렌체는 금융업뿐만 아니라 제조업도 발달했는데 지중해 무역을 통한 중개무역까지 손을 뻗치면서 중세 유럽에서 가장 부유한 도시 중 하나가 되었습니다.

이렇게 번영을 구가하던 피렌체에 엄청난 재앙이 찾아옵니다. 역사상 가장 참혹한 팬데믹이 피렌체를 강타한 것입니다. 바로 흑사병이었습니다. 흑사병은 1347년 겨울 시칠리아에 상륙한 후 곧 이탈리아 중북부 지역으로 퍼져나갔습니다. 1348년 봄부터 피사, 피렌체, 시에나 같은 중부 내륙의 도시들을 차례대로 괴멸시켰고 곧이어 유럽 구석구석으로 들불처럼 번져나갔죠. 2년 반 만에 유럽 인구의 4

피에라 두 틸트 「흑사병의 희생자를 묻는 투르네 시민」, 1350년경 흑사병이 창궐하면서 2년 만에 유럽 인구의 4분의 1이 희생되면서 중세 유럽은 붕괴할 위기에 처했다. 이들의 시신을 처리하는 데도 어려움을 겪었던 것으로 전해진다.

분의 1에 해당하는 2천5백만명이 넘는 사망자가 나올 정도로 유럽을 송두리째 파괴시켜버리고 말았습니다.

흑사병은 눈만 마주쳐도 옮는다는 기록이 남아 있을 정도로 전염력이 높았을 뿐 아니라 치사율도 상상 이상이었습니다. 흑사병이 퍼지기 시작하던 시기의 기록에 따르면 일단 증상이 나타나면 사망률은 거의 100퍼센트에 가까웠다고 해요. 병의 증상은 여러 기록에서 일관되게 찾아볼 수 있는데 일단 증상이 나타나면 환자는 짧으면 사나흘, 길면 일주일 안에 죽음에 이르렀다고 합니다. 다음은 1357년 프란체스코회 수도사 미켈레 다 피아차Michele da Piazza가 남긴 기록입니다.

불에 데었을 때 나타나는 수포처럼 생긴 종기가 몸의 구석구석에서 생겨났다. (…) 개암 열매만 한 크기로 종기가 생겨나면 환자는 극심한 발작에 시달린다. 발작이 계속되면서 사람들은 똑바로 설 수도 없을 정도가 되어 자리에 눕게 되고 고열에 기력이 소진되어 병에 완전히 압도당한다. (…) 고통이 몸 전체에 파고들면서 환자는 피를 토한다. (…) 병은 사흘 동안 계속되고, 나흘째 되는 날 환자는 죽는다.

흑사병이 창궐하면서 중세 도시들이 입은 피해는 엄청났습니다. 공동체의 절반 가까운 인원이 수개월 만에 목숨을 잃었으니 그 참상은 필설로 담을 수 없는 수준이었죠. 집안 식구들이 죽으면 관 하나에 시신을 다 넣어 묻거나, 그마저도 없어서 구덩이에 시신을 파묻기도 했다고 합니다. 피렌체의 경우 한때 12만명까지 늘어났던 인구가 흑사병 이후 4만명 정도로 줄어들었으니 도시 자체가 완전히 붕괴되었다고 볼 수 있습니다.

흑사병이 남긴 과거의 무시무시한 기록들이 씁쓸하게도 지금 그리 낯설게 보이지 않습니다. 2020년 미국 뉴욕의 하트아일랜드는 코로나19로 인한 사망자가 급증한 나머지 '무덤의 섬'이 되어버렸습니다. 이탈리아에서는 한때 시신 안치소가 부족해 성당에 관들이 줄지어 늘어서 있기도 했습니다. 흑사병의 참상이 오늘날 우리 눈앞에 되살아난 것입니다.

이탈리아가 중세 유럽의 중심으로 우뚝 설 수 있었던 것은 바로

도시화 때문이었습니다. 이탈리아의 도시 수가 나머지 유럽에 있는 것보다 많을 정도로 이탈리아는 광범한 도시화를 이루었고, 도시화에 따른 인구 밀집은 전염병에 더욱 취약한 조건이 되었습니다. 당시 시인 보카치오는 "피렌체 도시 자체가 거대한 무덤이 되었다"라는 기록을 남기기도 했습니다. 공교롭게도 오늘날 코로나19로 많은 피해를 겪은 나라 중 하나가 이탈리아여서 반복되는 역사의 쓸쓸함이 느껴집니다.

자가격리가 낳은 문학
『데카메론』

당시 흑사병에서 벗어나는 길은 도망밖에 없었습니다. 일단 이 역병이 도시나 마을에 퍼지기 시작하면 사람이 드문 숲속이나 한적한 시골로 피난 가는 것만이 살길이었죠. 지금과 마찬가지로 일종의 자가격리나 사회적 거리두기는 가공할 전염병 앞에서 필수적이고 유효한 조치였습니다. 사실 격리를 뜻하는 영어 '쿼런틴'quarantine도 이때 이탈리아에서 유래한 말입니다. 흑사병 이후 이탈리아 베네치아 정부는 외부에서 들어오는 배에 대해 40일간 격리 조치를 취했는데 40을 뜻하는 이탈리아어 '콰란타'quaranta가 격리를 뜻하는 용어로 정착하게 된 것입니다.

중세 문학을 대표하는 『데카메론』Decameron도 정확히 자가격리를

1492년 베네치아에서 출판된 『데카메론』의 삽화 흑사병을 피해 시골로 피신한 젊은 남녀 열명이 열흘간 들려준 이야기 100편을 담고 있다. 삽화 속 인물 아래에 이름이 적혀 있다.

배경으로 하여 나온 작품입니다. 1348년 흑사병이 피렌체를 강타하자 젊은 남녀 열명이 시골로 피난 가서 2주 동안 머물게 됩니다. 이들은 지루함을 이기기 위해 하루에 각자 한가지씩 이야기를 풀어놓는데, 이 이야기들을 묶어낸 책이 바로 『데카메론』입니다. 머문 기간은 총 2주이지만 주일과 휴식일을 이틀씩 빼서 10일 동안 열명이 풀어놓은 100개의 이야기가 『데카메론』에 담겨 있습니다. 참고로 데카메론은 그리스어로 '10일'이란 뜻이기에 이 책을 '십일야화'라고 부

산드로 보티첼리 「나스타조 델리 오네스티 이야기」 중 첫번째 그림, 1483년 주인공 나스타조가 산책하다가 끔찍한 장면을 보고 놀라는 장면이다. 나스타조는 시간 순으로 왼쪽에 두번 등장한다.

를 수도 있을 텐데요. 물론 이 설정은 보카치오가 꾸며낸 것이지만, 『데카메론』의 배경이 되는 흑사병 상황은 실재했기 때문에 보카치오의 이러한 설정이 생생하게 다가옵니다. 실제로 보카치오는 이 책 앞머리에서 내용이 지나치게 자극적이라는 사실을 미리 밝히고 이것이 자가격리 중의 무료함을 달래기 위한 것임을 이해해달라고 독자에게 변명합니다. 오늘날 읽어봐도 황당할 뿐만 아니라 잔인하고 성적인 내용이 많아 이 책은 오랫동안 교황청의 금서로 지정되는 비운을 맞았죠.

탐욕에 빠진 타락한 인간 군상을 신랄하게 그려내고, 비도덕적인 사회를 생생하게 풍자한 이야기들로 가득한 이 책은 여러 논란을 불

산드로 보티첼리 「나스타조 델리 오네스티 이야기」 중 두번째 그림, 1483년 나스타조가 화들짝 놀라며 상황을 지켜보고 있고, 먼 배경에는 앞에서 일어나는 일의 이전 상황이 작게 그려져 있다.

러일으켰지만 동시에 수많은 예술가들의 영감의 원천이 되기도 했습니다. 위의 두 그림은 보티첼리가 1483년에 그린 그림인데,『데카메론』의 다섯째 날 여덟번째 이야기를 담아내고 있습니다. 줄거리를 간략히 소개해볼까요. 나스타조^{Nastagio}라는 남자가 파올라^{Paola}라는 여인에게 사랑을 고백하고 거절당한 후 실의에 빠져 숲에 머물다가 아주 잔혹한 장면을 목격하게 됩니다. 말을 탄 기사가 사냥개와 함께 한 여인을 뒤쫓다가 이 여인을 죽인 후 심장을 꺼내 사냥개에게 먹이는 겁니다. 이 기사는 나스타조에게 자신의 기구한 사연을 들려줍니다.

"나도 당신만큼 열렬히 이 여인을 사랑했다네. 그런데 이 여인의 냉혹함 때문에 절망한 나머지 나는 이 칼로 자살했소. 그리고 얼마 후 이 여인도 죽고 말았지. 이 여인은 뉘우치지 않고 나의 고통을 좋아했던 죄 때문에 지금 보는 바와 같은 무서운 형벌을 받는 것이오. 이 여인은 내 앞에서 도망쳐야 하며 나는 옛날 사랑했던 여인으로서가 아니라 원수로서 쫓아가 나를 죽인 이 칼로 이 여인을 죽여야 하오. 그리고 매 금요일 이 시각에 여기까지 쫓아와서 지금 보시는 바와 같이 참살을 되풀이하게 되오."

보티첼리는 기사의 이야기를 총 네개의 화면으로 나눠 그렸는데, 앞 페이지에 펼쳐진 장면은 첫번째와 두번째 에피소드에 해당합니다. 왼쪽 그림에서 주인공 나스타조가 잔인한 장면을 목격하고 있습니다. 그다음 그림을 보면 화면 한가운데 백마를 탄 기사가 말에서 내려 자기가 한때 사랑했던 여인의 등을 갈라 심장을 꺼내는 장면이 그려져 있습니다. 먼 배경에는 앞서 이 여인을 뒤쫓는 장면이 작게 그려져 있습니다. 오른쪽 구석에는 사냥개 두마리가 이 여인의 심장을 게걸스럽게 먹고 있죠.

남자 주인공은 이 비극이 매주 금요일마다 숲에서 벌어진다는 것을 알고 자기를 거절한 여인 파올라를 초대해 이 장면을 보여줍니다. 공포스러운 장면을 목격한 여인은 나스타조의 진심을 헤아리고 둘은 결혼에 이른다는 이야기입니다. 엽기성과 폭력성으로 보면 오늘날의 '막장' 드라마에 전혀 뒤지지 않아 보이죠.

『데카메론』를 배경으로 한 그림을 한점 더 소개한 다면 다음 그림이 될 것 같 습니다. 이 그림은 『데카 메론』의 네번째 날 다섯번 째 이야기를 담고 있습니 다. 그림 속 여인의 이름 은 이사벨라Isabella입니다. 저 화분은 무슨 화분이기 에 이사벨라가 저토록 소 중히 끌어안고 있을까요? 놀랍게도 화분 안에는 이 사벨라의 남자친구의 해골 이 들어 있었습니다. 이사

윌리엄 헌트 「이사벨라와 바질 화분」, 1868년

벨라는 집안에서 운영하는 가게의 말단 직원인 로렌초Lorenzo와 사 랑에 빠지고 말았는데, 둘 사이를 반대한 이사벨라의 오빠들이 로렌 초를 몰래 살해했습니다. 뒤늦게 로렌초의 시신을 발견한 이사벨라 는 머리만 겨우 수습해 화분에 넣고 그 위에 바질을 심었습니다. 이 사벨라가 화분을 너무 소중히 여기는 것을 이상하게 생각한 오빠들 은 결국 화분 속에서 로렌초의 해골을 찾아내게 됩니다. 그림을 자 세히 보면 화분 겉면에 해골 장식이 붙어 있어 이 화분이 담고 있는 끔찍한 이야기를 암시합니다. 결국 살인 사건이 발각되면서 오빠들

은 처형당하고 이후 이사벨라는 정신이상에 빠진 채 쓸쓸하게 죽음을 맞이한다는 이야기입니다. 앞서 살펴본 나스타조 이야기와 함께 이같이 엽기적인 이야기들이 100편이나 『데카메론』에 실려 있습니다. 인간의 다채로운 욕망과 끝 간 데 모르는 타락을 담은 『데카메론』은 보카치오의 예상대로 전염병에 지친 당시 사람들로부터 열광적인 호응을 받으면서 당대의 베스트셀러가 되었습니다.

흑사병 이후 살아남은 사람들은 여러 행동 양식을 보이게 됩니다. 『데카메론』에 암시된 것처럼 현실을 잊고 방탕한 삶에 빠지는가 하면, 종교에 더 깊이 귀의하는 이들도 생겨났습니다. 그리고 현실을 보다 냉정하게 바라보려는 이들도 생겨났지만 대다수의 사람들은 흑사병을 신이 내린 재앙이자 형벌로 받아들였습니다. 현대인들은 과학과 의료의 언어로 전염병을 설명하지만 중세인들은 종교의 언어로 전염병을 이해했고 신의 벌을 피하기 위해 더욱 절실하게 종교에 매달리게 되었죠. 그럼으로써 중세의 문화는 또 한번 변화하게 됩니다.

흑사병으로 인기가 치솟은 성 세바스티아누스

당시 유럽 사람들은 신이 내린 징벌인 흑사병으로부터 자신들을 구원해줄 성인이 있다고 믿었는데, 바로 성 세바스티아누스입니다.

안드레아 만테냐 「성 세바스티아누스」, 1475~1500년(왼쪽), 조스 리페랭스 「흑사병의 희생자를 위해 탄원하는 성 세바스티아누스」, 1497~99년 그리스도교인을 돕다가 화살형에 처해졌으나 기적적으로 살아남은 성 세바스티아누스는 흑사병의 구원자로 떠오르게 되었다.

이 성인은 3세기 로마 황제의 근위병이었는데, 감옥에 갇힌 그리스도교인들을 보살핀 죄로 화살형을 당했습니다. 광장에 묶여 소나기처럼 퍼붓는 화살을 맞았지만 성 세바스티아누스는 죽지 않았다고 합니다. 중세인들은 흑사병이 분노한 신이 하늘에서 퍼붓는 화살이라고 생각했습니다. 따라서 화살형에서 기적적으로 살아난 성 세바스티아누스가 사람들을 흑사병으로부터 치유하고 구원해주리라는 믿음을 갖게 되었습니다. 유럽의 미술관에 가서 몸에 화살이 꽂힌 성인의 그림을 보게 된다면 성 세바스티아누스일 확률이 높습니다.

그리고 그 그림의 제작 연대를 확인해보면 그해엔 흑사병이 창궐했다고 볼 수 있고요.

앞 페이지의 오른쪽 그림에서 성 세바스티아누스를 찾으실 수 있나요? 아래를 보면 흑사병으로 죽은 희생자를 매장하는 모습과 병에 걸려 사람들이 쓰러지는 모습 등이 묘사되어 있습니다. 사람들이 흑사병으로 죽어갈 때 하늘 위에서 하느님께 사람들을 구원해달라고 빌고 있는 이가 바로 성 세바스티아누스입니다. 사람들은 종교의 힘으로 흑사병을 이겨낼 수 있다고 믿었고, 그 믿음으로 이런 그림을 그렸습니다.

흑사병이 미술의 존재양식을 변화시키다

흑사병은 한번으로 끝나지 않고 계속 발병한다는 점에서 더욱 공포스러웠습니다. 대역병은 1362년에 또다시 발발했는데 이때 사람들은 1차 때보다 더 큰 충격에 빠진 것으로 보여요. 엄청난 재앙이 끊이지 않고 되풀이된다고 느끼자 사람들은 완전히 절망하게 되었습니다. 흑사병은 1373년, 1375년, 1383년, 1390년, 1399년에도 계

산타마리아노벨라 성당의 스트로치 예배당 내부(오른쪽) 이 예배당은 1차 흑사병 발생 직후에 조성되어 흑사병의 충격이 미술에 끼친 영향을 잘 보여주는 예로 알려져 있다.

속 발병하는데, 우리가 말하는 르네상스는 흑사병의 병마가 가장 맹위를 떨치던 대역병의 시기와 정확히 일치한다고 볼 수 있습니다. 결국 르네상스란 흑사병이라는 가공할 공포 앞에서 포기하지 않고 만들어낸 도전의 역사였던 거죠.

흑사병은 서양미술의 흐름을 크게 뒤바꿔놓은, 미술의 역사에서 가장 중요한 계기 가운데 하나였습니다. 흑사병은 미술의 양식이나 도상에도 큰 변화를 가져왔지만 무엇보다도 미술을 대하는 사람들의 태도 자체를 크게 바꿔놓았습니다.

흑사병이 미술에 끼친 영향을 잘 보여주는 곳으로 피렌체의 산타마리아노벨라 성당을 추천하고 싶습니다. 특히 이 성당 안에 자리하고 있는 스트로치 가문의 예배당은 당시 미술의 변화를 잘 보여줍니다. 참고로 당시 성당 안에는 이처럼 작은 예배당이 곳곳에 들어섰는데, 성당에 딸린 일종의 작은 교회라고 할 수 있습니다. 실제로 한 집안이 이를 얻으려면 '분양'을 받아야 했습니다. 성당에서 가장 좋은 자리는 중앙 제단 옆에 위치한 예배당이었고, 그 지역에서 가장 부유한 가문쯤은 되어야 그같이 좋은 자리를 살 수 있었죠.

앞 페이지의 사진은 스트로치 예배당의 전면을 보여줍니다. 벽마다 벽화가 그려져 있고 한가운데에 제대화가 자리하고 있습니다. 이런 예배당은 집안의 무덤으로 쓰였기 때문에 아주 정성 들여 꾸몄습니다. 스트로치 예배당은 1차 흑사병 발생 직후인 1350~57년 사이에 조성되었기 때문에 흑사병의 충격을 가장 잘 보여주는 예라고 할 수 있어요. 양쪽 측면의 벽면에는 단테의 『신곡』*Divina Commedia*에 나

오르카냐「스트로치 제대화」, 1354~57년　화면 한가운데 예수 그리스도가 자리하고 양쪽에 성인들이 배석하고 있다. 왼쪽 아래에는 성 토마스 아퀴나스가, 오른쪽 아래에는 성 베드로가 무릎을 꿇고 있다.

와 있는 지옥과 천국의 장면이 각각 거대하게 그려져 있고, 창문이 자리한 정면에는 최후의 심판이 그려져 있습니다.

　이 예배당의 한가운데에 자리하고 있는「스트로치 제대화」^{The} Strozzi Altarpiece를 좀더 자세히 살펴보고자 합니다. 제대화란 제단화라고도 부르는데, 미사를 거행하는 제대 위에 올려놓는 그림입니다.「스트로치 제대화」의 왼쪽 아래에서 무릎을 꿇고 하느님으로부터

「스트로치 제대화」의 부분(왼쪽), 조토 디본도네 「오니산티의 마에스타」, 1300~1305년 왼쪽 그림이 시기적으로 후대이지만 오른쪽 조토의 그림에 비해 엄격한 초기 중세 양식을 따르고 있다.

책을 받고 있는 사람이 『신학대전』*Summa Theologica*을 쓴 철학자이자 수도사 토마스 아퀴나스Thomas Aquinas입니다. 오른쪽 아래에서 역시 무릎을 꿇은 공손한 자세로 천국의 열쇠를 받고 있는 이는 베드로 성인입니다. 그림 전체가 철저한 대칭을 이루는 가운데 인물들의 어두운 표정과 엄격한 표현방식이 강하게 느껴지는 작품입니다.

위의 오른쪽 그림은 「스트로치 제대화」보다 50년 전의 그림으로 조토Giotto di Bondone가 그린 성모자상입니다. 성모가 예수를 안고 있는 모습이 좀더 자연스럽고, 인물들의 배치도 한결 입체적입니다.

「스트로치 제대화」와 비교해보면 공간도 사실적이고 인간미까지 느껴지죠. 「스트로치 제대화」는 전체적으로 조토 이전으로 거슬러 올라가 중세 초기 화풍을 따르는 것처럼 보입니다. 역사는 앞으로만 나아가지 않는다는 것을 보여주는 좋은 예라고 할 수 있는데요. 이러한 양식적 후퇴는 흑사병이 가져다준 심리적 공황을 보여주는 것으로 해

「스트로치 제대화」의 부분 후원자는 자신의 얼굴을 그림 속에 그려넣어 사후 구원의 근거를 보다 명확하게 하려 했다.

석되기도 하죠. 신이 내린 준엄한 처벌을 겪게 되자 신이 다시 두려워졌고 그로 인해 미술도 경직된 모습으로 돌아갔다는 겁니다.

그런데 좌우대칭의 엄격한 구도와 반복적인 표현이 등장한 것은 양식적인 후퇴라기보다 많은 화가들이 사망한 상황에서 미술에 대한 사회적 수요가 갑자기 급증한 탓이라고 보는 학자들도 있습니다. 흑사병 시기에는 잘 그리는 게 중요한 게 아니라 적절한 가격에 빨리빨리 완성하는 게 중요했다는 거죠. 이러한 의견을 증명이라도 하듯 「스트로치 제대화」를 보면 중앙에 있는 예수의 얼굴과 오른쪽 세례자 요한의 얼굴이 거의 같습니다.

또 한가지 흥미로운 점이 있는데, 토마스 아퀴나스의 얼굴이 사실 이 그림을 후원한 톰마소 스트로치Tommaso Strozzi의 얼굴로 추정

프라 필리포 리피 「성모의 대관식」, 1441~47년 이 그림을 후원한 마링기 신부의 모습이 오른쪽 하단에 그려져 있다.

된다는 것입니다. 세부를 보면 다른 인물보다 초상화적 디테일이 잘 살아 있어 실존 인물을 그린 것으로 추정할 수 있습니다. 심판의 시간이 언제 닥칠지 모르기 때문에 톰마소 스트로치 같은 후원자는 자신의 모습을 제대화 한가운데 등장시켜 구원의 근거를 만들어두려 했던 것이죠. 「스트로치 제대화」에서 보이는 양식적 후퇴는 20~30년 후 거의 극복되지만 흑사병이 미술을 대하는 사람들의 행동양식

에 끼친 영향은 훨씬 더 오래 지
속됩니다. 화면 속에 그림을 주
문한 사람의 얼굴이 노골적으
로 들어가는 예가 이제부터 더
많아지거든요. '그림을 통한 개
인의 기억' 또는 '이미지를 통한
개인적 구원'이라는 세속적 열
망은 흑사병이라는 대혼돈 속에
서 서양미술의 중요한 표현방식
으로 안착하게 됩니다.

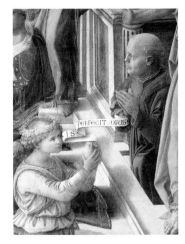

「성모의 대관식」의 부분

　왼쪽 그림에서 후원자는 누구
일까요? 오른쪽 아래에 있는 천사가 바라보고 있는 사람입니다. 천
사의 말풍선으로 "이분이 이 그림을 만들었습니다"Is perfecit opus라
고 친절히 알려주고 있죠. 이 후원자는 수도원장이기도 했던 마링
기Francesco Maringhi 신부입니다. 성직자까지도 나를 좀 기억해달라
고, 천사의 자막까지 동원해 노골적으로 강조한 것이죠.

　이러한 표현 방법은 아주 영리한 선택이었습니다. 성당 건축을 후
원하는 것보다 성당 내부의 그림을 후원하는 것이 비용 면에서 효과
적이라는 것을 피렌체 사람들은 상인의 도시 출신답게 일찌감치 알
아차렸던 것이죠. 소위 말해 '가성비'가 좋았기 때문에 흑사병 이후
제대화에 대한 후원이 집중적으로 늘어났습니다. 죽음이 도처에 널
린 시대에 사람들은 미술을 통해 자신의 구원을 좀더 명확하게 구체

화시키려 했던 것이죠. 그림을 주문하고 그것을 교회에 놓음으로써 궁극적으로 자신에 대한 기억을 사회에 항구적으로 남기려고 했습니다.

기독교의 내세관에 따르면 사람이 죽으면 천국과 지옥으로 직행하는 것이 아니라 그 결정을 내리기 전에 머무는 공간이 있다고 합니다. 일종의 대기실인 연옥에서 속죄의 시간을 보내야 한다는 겁니다. 중세 사람들은 연옥에서 천국으로 조금이라도 빨리 가려면 지상의 사람들이 죽은 이를 위해 기도해주어야 한다고 믿었습니다. 죽어서도 살아 있는 사람들에게 기억되고 이들의 기도를 받기 위해 교회의 제대화 속에 자신의 얼굴을 그려넣은 것이죠. 어떻게 보면 그림 속에서 내세를 위한 구원을 기다린 셈이죠.

죽음과 춤을 추는 사회

역병이 퍼지면서 공포의 시간이 지속되자 특히 급증한 문서가 있습니다. 바로 유서입니다. 죽음이 언제 닥칠지 모르기 때문에 사람들이 유서를 쓰기 시작한 것입니다. 영국의 중세 연구가 새뮤얼 콘 Samuel K. Cohn, Jr.은 이탈리아의 유서 수천장(정확히는 3389장)을 분석해 흑사병 이전과 이후의 유서를 연구했습니다. 이 연구에 따르면 흑사병 이전(1301~47년) 823장이었던 유서가 흑사병 이후(1347~1400년)에

는 그 두배인 1662장으로 늘어났다고 합니다. 유서의 내용도 달라졌습니다. 흑사병 이전에는 소액 다건으로 여러곳에 자신의 재산을 분배하거나 기부하는 경우가 많았으나, 흑사병 이후에는 거액 소건으로 확실한 곳에 전액 기부를 하는 성향이 강해집니다. 확실한 기부를 통해 사후 세계의 구원을

미하엘 볼게무트 『뉘른베르크 연대기』 중 「죽음의 무도」, 1493년

보장받으려는 심리가 작용한 것이죠. 유언장 분석을 통해 또다른 변화도 포착할 수 있는데요. 유서에서 연미사, 즉 죽은 자를 위한 미사를 열어달라는 요구를 밝히는 경우가 흑사병 이전에는 140회였으나 흑사병 이후에는 425회로 세배 이상 늘어납니다.

앞서 살펴본 것 같은 개인 예배당도 다섯배 이상 증가합니다. 이 시기의 예배당은 성당 안의 작은 교회로 한 집안의 무덤 역할을 했다고 말씀드렸죠. 가문의 권위를 보여주는 중요한 공간이었기 때문에 이같은 예배당의 건설이 흑사병 이후 더욱 활발해졌죠.

한편 예배당처럼 큰 비용이 드는 기념 건축물을 지을 수 없는 사람들은 어땠을까요? 경제적 여유가 없는 이들이라 해도 죽음 이후를 걱정하는 마음은 다르지 않았습니다. 중세에는 그림값이 상당히

높았는데, 흥미롭게도 흑사병이 퍼져나간 후 그림값이 절반 이상 떨어집니다. 예를 들어 평균적으로 112피오리노(1피오리노는 현재 물가 기준으로 백만원 정도)였던 작품이 37피오리노로 폭락할 정도로요. 수요가 늘면 가격이 오르는 게 일반적인 양상이지만, 흑사병 발생 이후 미술품 수요자가 사회 각 계층으로 광범위하게 확산되면서 가격이 점차 하락한 것으로 볼 수 있어요.

즉 흑사병 시대에 들어서면 중소 상인이나 노동자, 농부, 가난한 과부도 미술을 통해 사후 자신의 추모를 기획하게 된 것이죠. 이들은 비교적 저렴한 가격의 소품을 구매했고, 따라서 이 시기 작품의 평균적인 가격은 이전보다 많이 낮아졌습니다. 이처럼 흑사병 시기에 미술의 수요층이 확대된 것은 개인 추모에 대한 열망의 결과였는데, 이런 관점에서 보면 흑사병은 미술의 대중화에 상당부분 공헌했다고 볼 수 있습니다.

앞서 말씀드린 것처럼 흑사병은 짧으면 2~3년, 길면 10년 단위로 끊이지 않고 발병하면서 18세기 초까지 끈질기게 유럽을 괴롭혔습니다. 죽음이 도처에 만연한 사회가 되면서, 죽음에 대한 공포는 새로운 미술 장르를 탄생시켰습니다. 앞 페이지의 그림을 보면 해골들이 살아나서 활기차게 춤을 추고 있습니다. 죽음은 삶의 일부이자 보편적인 현상이라는 뜻이죠.

재난이 만들어낸
공공미술 프로젝트

흑사병이 피렌체를 두려움에 떨게 하던 당시에 기적을 일으키는
치유의 성지가 나타났습니다. 서울로 치면 종로나 광화문에 해당하
는, 피렌체 대성당과 시청 광장을 잇는 길via dei Calzaiuoli에 자리한 오

베르나르도 다디 「성모자상」, 1347년(왼쪽), 『곡물 상인의 책』 중 오르산미켈레에서 빈민에게 곡식
을 나눠주는 장면을 묘사한 삽화, 1340년대

르산미켈레Orsanmichele 성당입니다. 성당 내측 벽면에는 성모상이 그려져 있었는데, 이탈리아의 역사가인 조반니 빌라니Giovanni Villani 의 기록에 의하면 이 성모상이 일찍이 기적적인 치유의 힘을 발휘했다고 합니다.

> 7월 3일, 이곳 피렌체에 엄청난 기적이 벌어졌다. 곡식을 사고파는 오르산미켈레 회랑의 벽면에 그려진 성모마리아가 수도 없이 병자를 고치고, 앉은뱅이를 일으켜 세우며 미친 자들을 다스렸다. (…) 밤마다 평신도들이 모여들어 성모 찬양가를 불렀다.

오르산미켈레는 원래 성당이 아니라 곡물 시장이었습니다. 대성당과 시청 사이라는 목 좋은 곳에 자리잡은 오르산미켈레는 곡식과 같은 중요한 물품을 거래하기에 유리했죠. 1292년 여름부터 오르산미켈레의 곡물 시장에 자리잡은 성모상 앞에서 기도드린 병자들이 치유의 기적을 경험하게 되자 이 성모상은 자연스럽게 종교적 경배의 대상으로 명성을 얻었습니다. 성모상 주변에는 밀을 사고파는 상인과 시민들뿐만 아니라 성모에게 예를 취하려는 순례객들, 그들을 맞이하고 도와주는 이들로 북적였죠.

중세인들은 인간의 타락에 대한 신의 노여움 때문에 흑사병이 발

오르산미켈레 성당의 내부(왼쪽) 성당에 쏟아진 막대한 기부금으로 성모자상을 꾸미는 프레임을 화려하게 장식했다.

생했다고 생각했고, 참회와 선행만이 병을 이겨내는 길이라 여겼으므로 열성적으로 기부했습니다. 이탈리아의 역사가 마테오 빌라니 Matteo Villani에 따르면 흑사병 발병 이후 오르산미켈레 신도회에 헌금과 기부가 수년 동안 봇물처럼 밀려들었는데, 그 액수가 연간 35만 피오리노에 이르렀다고 합니다. 이는 피렌체 정부의 1년 예산을 능가하는 천문학적 액수였죠. 더욱 놀라운 점은 기부금의 3분의 1이 당시 통용되던 동전 중 제일 작은 액면가의 동전이었다고 합니다. 부유한 상류층뿐만 아니라 하층민에 이르는 광범위한 사회 구성원들이 오르산미켈레의 성모를 참배했음을 짐작하게 합니다.

오르산미켈레에 모인 기부금으로 신도회는 아주 독특한 미술품을 만들어냈습니다. 막대한 예산을 쏟아부어 기적의 성모자상을 꾸미는 프레임을 크고 화려하게 만든 겁니다. 앞 페이지의 사진에서 보듯이 성모자상은 소박한 그림이지만 이것을 보호하는 구조물은 대리석과 황금, 그리고 온갖 진귀한 석재로 화려하게 만들어져 있습니다. 이 석조 구조물은 아마 당시 제작된 미술품 중 가장 비싼 미술품 중 하나였을 것입니다. 흑사병이 가져다준 전대미문의 충격이 이처럼 이례적인 미술품을 낳았던 것입니다.

오르산미켈레에 주체할 수 없을 정도로 많은 돈이 계속해서 모여들자 피렌체 정부가 이 재정의 운영에 개입하게 됩니다. 만성 적자에 시달리던 피렌체 정부는 오르산미켈레 신도회에 모금된 돈의 일부를 국고로 환속시키고, 신도회의 재정지출을 엄격히 관리하려 했습니다. 이러한 맥락에서 '오르산미켈레 성상 조각' 프로젝트가 시

작됩니다. 기적이 일어난 곳을 시장으로 쓸 수는 없다며 곡물 시장이었던 오르산미켈레가 1380년대에 성당으로 개조되었고, 이에 맞춰 성당 외관도 아름답게 꾸미는 계획이 수립된 것입니다. 아치였던 부분을 벽으로 막고, 벽과 벽 사이 야외 제대에 14개의 야외조각상을 설치하는 계획이었죠. 흑사병이라는 재난에 의해 조성된 종교단체의 기금이 미술로 전환되었다는 점에서 '오르산미켈레 성상 조각' 프로젝트는 일종의 공공미술 프로젝트였습니다.

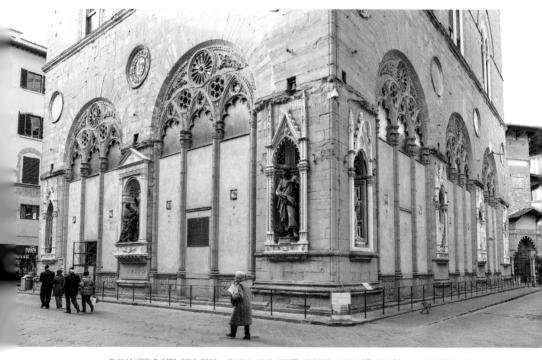

오르산미켈레 성당 외부 전경 흑사병 시기 기적을 발휘하는 성모상을 안치한 오르산미켈레 성당은 피렌체인에게 구원의 성지로 추앙받았다. 흑사병의 충격에서 어느정도 회복하면서 이 성당을 조각상으로 대대적으로 꾸미는 프로젝트를 시작한다.

길드의 자존심을 건
조각 경연

오르산미켈레의 야외 조각상들은 사람의 눈높이를 기준으로 볼 때 아주 높은 것도 아니고 낮은 것도 아닌, 굉장히 친근하게 다가갈 만한 높이에 위치해 있습니다. 고개를 들면 눈을 마주치는 게 가능할 정도예요.

이곳의 14개 조각상은 모두 피렌체를 대표하는 길드들이 하나씩

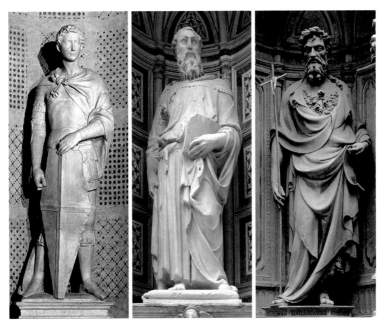

도나텔로 「성 게오르기우스」, 1416년(왼쪽), 도나텔로 「성 마르코」, 1411~13년(가운데), 로렌초 기베르티 「세례자 요한」, 1412~16년

만들어 기부한 작품들입니다. 무기 길드는 성 게오르기우스를, 린넨 길드는 성 마르코를, 직물상 길드는 세례자 요한의 조각상을 기부했죠. 각 길드는 저마다 최고의 조각가를 선정했고, 각 길드를 대표하게 된 조각품 제작을 두고 자존심을 건 경쟁이 일어났습니다.

성 게오르기우스와 성 마르코는 도나텔로Donatello의 작품이고 세례자 요한은 기베르티Lorenzo Ghiberti의 작품입니다. 지금은 도나텔로가 훨씬 유명하지만 기베르티 역시 당대 최고의 예술가였습니다. 옆의 세 조각상 중 가장 비싼 작품은 무엇이었을까요? 바로 기베르티가 만든 「세례자 요한」이었습니다. 일단 재료부터가 다릅니다. 다른 두 작품은 대리석을 깎아 만들었고 「세례자 요한」은 청동을 사용했는데, 청동은 대리석보다 구하기 어렵고 공정도 까다롭죠. 당시 피렌체 사람들은 딱 보는 순간 「세례자 요한」을 후원한 직물상 길드가 더 부유하다는 것을 알아차렸을 겁니다. 「세례자 요한」의 자세도 재미있는데요. 옷자락을 살짝 들어올려 흘러내리는 옷자락을 보여주고 있습니다. 직물의 느낌을 생생히 묘사함으로써 이 작품을 후원한 직물상 길드의 성격을 은연중에 드러낸 거죠. 린넨 길드의 수호성인을 표현한 「성 마르코」의 받침대를 보실까요? 린넨으로 섬세하게 만든 방석을 표현한 것임을 알 수 있습니다.

앞서 말씀드린 것처럼 피렌체는 위대한 예술가를 무수히 탄생시킨 도시입니다. 여러 예술가들이 오르산미켈레 성당이 위치한 이 거리를 거닐면서 예술적 영감을 얻었습니다. 그중 빼놓을 수 없는 사람이 바로 미켈란젤로입니다. 미켈란젤로는 이 길을 수도 없이 오

「**성 게오르기우스**」**의 얼굴 부분(왼쪽), 미켈란젤로 부오나로티** 「**다비드**」**의 얼굴 부분** 상대를 응시
하는 눈빛이나 찌푸린 미간 등의 표현에서 미켈란젤로가 영향을 받았음을 짐작할 수 있다.

가면서 마주친 「성 게오르기우스」의 얼굴에 꽂혔던 것 같습니다. 이
얼굴의 영향이 그가 조각한 「다비드」의 얼굴에서 고스란히 느껴지
거든요. 「성 게오르기우스」의 적을 응시하는 눈빛이나 찡그린 미간
등의 표현이 「다비드」의 얼굴에서도 유사하게 나타나죠. 오르산미
켈레의 야외 조각은 공공미술의 일환으로 도시에 자리잡아 이 지역
의 예술가들에게 영감을 주었던 것입니다.

고통을 통해
위로를 얻다

이제 프랑스로 가보겠습니다. 프랑스 북부에 '작은 베니스'로 불리는 콜마르라는 도시가 있습니다. 중세의 모습을 그대로 간직한 곳으로 동화 속 마을처럼 아름다운 도시입니다. 미야자키 하야오^宮의 애니메이션 「하울의 움직이는 성」의 배경이 되기도 했죠. 이곳에 중세 시대 수녀원을 미술관으로 개조한 운터린덴 미술관^{Musée} ^{Unterlinden}이 있습니다.

흑사병이 퍼져나가면서 유럽 곳곳에 병원이 늘어나게 되었습니다. 당시 병원은 질병을 치료하기보다는 죽음이 가까운 환자의 육체

콜마르 도시 전경

마티아스 그뤼네발트 「이젠하임 제대화」, 1512~16년 고통에 찬 예수를 그린 중앙 패널 양쪽에
성 세바스티아누스와 성 안토니우스가 자리하고 있다.

적 고통을 덜어주는 돌봄에 치중할 수밖에 없었는데, 그러다보니 병
원에서 가장 중요한 장소가 죽어가는 환자들이 기도를 드리던 예배
당이었습니다. 앞서 살펴봤던 제대화들이 원래 위치했던 성당을 벗
어나 병원으로 들어가게 된 것이죠. 이러한 병원 제대화 중 손꼽히
는 작품이 바로 마티아스 그뤼네발트Matthias Grünewald가 그린 「이젠
하임 제대화」Isenheim Altarpiece입니다. 이 제대화가 있었던 성 안토니
우스 수도원은 병원의 역할도 겸하고 있었는데, '맥각중독증'Ergotism
에 걸린 환자를 주로 치료했습니다. 맥각중독증은 흑사병과 함께 중

「이첸하임 제대화」의 세부 맥각중독증 환자의 증상과 유사하게 문드러진 피부, 고통에 뒤틀린 손발 등이 적나라하게 묘사되어 있다.

세를 덮친 무서운 병으로 호밀, 귀리에 있는 독성 곰팡이가 원인이 되어 발병했습니다. 손발이 타들어가는 듯한 고통과 함께 피부가 썩어들어가 결국 손발을 잘라낼 수밖에 없었는데, 그러다 환자가 죽음에 이르고 마는 무시무시한 병이었죠.

그런데 어째서 맥각중독증을 치료하는 병원이 성 안토니우스 수도원에 있었던 것일까요? 여기엔 재미있는 사연이 있는데, 이 수도원은 원래부터 호밀빵을 먹지 않았다고 합니다. 병의 원인이 되는 호밀을 먹지 않는 독특한 식단 덕분에 병을 치료하기에 용이했고,

이 때문에 많은 환자들이 성 안토니우스 수도원으로 몰려들었습니다. 「이젠하임 제대화」는 이 환자들이 매일 기도를 바치던 그림이었습니다.

그림 속 예수의 찢기고 문드러진 신체를 보면 화가가 맥각중독증 환자들의 신체와 증상을 정확하게 이해하고 훈련했다는 것을 알 수 있습니다. 문드러진 피부, 고통에 뒤틀린 손가락 등 질병에 잠식당한 신체를 남김없이 하나하나 묘사했습니다. 환자들은 이 그림을 통해 신이 받은 고통과 자신이 받은 고통을 동일시하면서 심리적 안정감과 위로를 얻었을 겁니다.

「이젠하임 제대화」에 고통의 모습만 담긴 것은 아닙니다. 옷장을 열듯 제대화의 문을 열면 완전히 다른 그림이 펼쳐지죠. 바깥 면에 고통에 찬 예수를 그렸다면, 안쪽 면에서는 예수의 탄생과 부활을 보여줍니다. 특히 왼쪽 예수를 보면 그 피부가 너무나 맑고 깨끗해 완전히 회복되었다는 것을 느낄 수 있습니다. 무시무시한 피부병으로 고통받는 환자들에게 희망을 보여주고 싶었던 것이 아닐까 추정하게 됩니다.

「이젠하임 제대화」는 한번 보면 잊을 수 없을 만큼 강렬한 고통이 표현되어 있지만 이 강렬함이 역설적으로 환자들에게 치유와 마음의 안정을 주었습니다. 이런 제대화가 병원에 들어감으로써 사람의 마음을 적극적으로 치유하고 어루만져주는 역할을 하게 된 것이죠.

「이젠하임 제대화」의 내부 그림 '예수의 부활'(왼쪽)

도나텔로 「막달라 마리아」 1455년(왼쪽), 「세례자 요한」, 1438년 깡마르고 초췌한 모습의 성인들은 당시 성당을 찾은 하층민들을 위로해주었다.

미술품이 어디에 놓이느냐에 따라 그 역할이 달라진 예라 하겠습니다.

왼쪽의 두 조각상은 「막달라 마리아」와 「세례자 요한」입니다. 고행을 너무 오래 한 탓일까요. 둘 다 깡마르고 초췌한 모습이라 노숙인이나 빈민이 연상될 정도입니다. 사실 당시 피렌체뿐만 아니라 유럽 도시 인구의 대다수는 하층민이었습니다. 삶이 곧 고통이었던 보통 사람들이 화려한 성당에 가면 거부감이나 위화감을 느낄 때가 많았을 것입니다. 그런데 성당에서 맞닥뜨린 위대한 성인들이 자기처럼 초라한 모습을 하고 있다면 어떤 기분이 들었을까요? 「이젠하임 제대화」의 고통받는 예수를 보고 환자들이 위로를 받듯이 초라한 모습을 한 성인들은 가난한 보통 사람들의 고단함을 어루만져주었을 것입니다. 이런 강렬한 조각을 제작한 도나텔로는 사실적 표현주의의 문을 열었다고 평가받습니다. 지

「막달라 마리아」와 「세례자 요한」의 얼굴 부분

지금까지 본 르네상스 미술이 오랫동안 사랑받은 이유는 그저 화려하고 웅장하고 아름다워서가 아니에요. 아름다움을 넘어 삶의 민낯을 마주했고, 사회적 고민들을 녹여냈기 때문에 더 큰 감동으로 다가오는 것 같습니다.

예술가의 삶을
잠식한 질병

코로나19 이전 전세계를 위협한 팬데믹으로는 앞서 살펴본 흑사병과 함께 스페인독감을 들 수 있습니다. 1918년 프랑스에 주둔한

미군 부대에서 시작해 삽시간에 전세계로 확산된 전염병입니다. 1차 세계대전으로 사망한 사람이 1500만명 정도였는데 스페인독감으로 인한 사망자는 최소 5000만명에 이를 정도죠. 스페인독감은 1920년 6월까지 유행했고, 1918년에는 우리나라에까지 퍼져 14만명이 사망했다는 기록이 남아 있습니다.

스페인독감도 예술에 엄청난 영향을 끼치게 되는데, 촉망받던 많은 예술가들이 이 병으로 목숨을 잃었습니다. 대표적인 작가로 에곤 실레Egon Schiele가 있고요. 미술대학의 신입생들에게 좋아하는 화가를 물어보면 고흐Vincent Willem van Gogh 아니면 고갱Paul Gauguin으로 나뉘곤 합니다. 그런데 졸업할 때 물어보면 클림트Gustav Klimt 아니면 실레로 바뀌는 경우가 많은데, 그만큼 실레는 젊은이들의 외로움과 고독, 삶에 대한 불안감을 잘 표현한 작가입니다.(참고로 요즘 졸업생들에게 좋아하는 작가를 물어보면 데이비드 호크니David Hockney를 많이 꼽습니다.)

에곤 실레의 작품을 이해하려면 이 작가의 생애를 되돌아볼 필요가 있어요. 그의 아버지는 결혼하기 전부터 매독을 앓았고, 매독균으로 인한 광기에 시달리다가 정신착란으로 사망했습니다. 어머니와 누이도 매독에 걸렸고요. 이처럼 실레는 어릴 때부터 성과 죽음에 대한 공포를 느끼며 자랐습니다. 그의 작품은 굉장히 에로틱하고 뒤틀린 시선을 보여주는데 묘사된 신체 대부분이 앙상하게 말랐으며 고통스러워 보입니다. 그림을 통해 성과 죽음에 대한 공포를 재해석하고 스스로를 치유하려 했던 것처럼 보이죠.

에곤 실레 「가족」, 1918년 화가로 주목받기 시작할 무렵 아내와 아이를 함께 그린 그림으로 정다운 분위기가 눈에 띈다.

실레의 그림이 점차 세상에서 인정받기 시작할 무렵 그의 아내인 에디트Edith Schiele가 아이를 갖게 됩니다. 부인 에디트와 앞으로 태어날 아이를 함께 그린 그림이 「가족」Die Familie입니다. 이 그림은 그의 다른 작품에 비하면 인체에 살집도 있고 좀더 편안한 분위기를 느낄 수 있어요. 그러나 안타깝게도 스페인독감이 2차 창궐한 1918년 10월, 부인과 아이가 모두 세상을 떠나고 맙니다. 이때 실레가 부

인과 아이를 돌보면서 어머니에게 쓴 편지가 남아 있습니다.

9일 전 에디트가 전염병에 걸려 폐렴을 앓고 있습니다. 상태가 아주 절망적이어서 목숨이 위태롭습니다. 저는 최악의 사태에 대비해 마음의 준비를 하고 있습니다.

에곤 실레 「죽어가는 에디트」, 1918년
스페인독감을 앓던 병상의 에디트를 그린 그림으로, 다음 날 부인은 세상을 떠나고 만다.

실레가 병상의 에디트를 그린 그림을 보면 1918년 10월 27일 밤 10시라고 쓰여 있습니다. 이 그림을 그린 다음 날 부인은 절명했습니다. 실레는 아내를 헌신적으로 돌보다가 그 자신도 사흘 후 죽게 됩니다. 전염병에 휩쓸려 28세의 젊은 나이에 죽음을 맞이하고 만 것입니다.

같은 시기에 스페인독감에 걸린 또다른 위대한 작가가 있으니, 바로 에드바르 뭉크Edvard Munch입니다. 뭉크의 가족은 오랫동안 정신병과 결핵에 시달렸습니다. 뭉크의 어머니는 뭉크가 5세 때 결핵으로 세상을 떠났고, 한살 위인 누이는 뭉크가 15세 때 역시 결핵으로 목숨을 잃었습니다. 남동생은 뭉크가 32세 때 폐렴으로 사망했고, 군의관이었던 아버지는 뭉크가 26세 때 우울증 끝에 세상을 떠났습니다. 훗날 뭉크는 다음과 같은 글을 남깁니다.

에드바르 뭉크 「병든 아이」, 1885~86년 결핵으로 16세에 세상을 떠난 누이를 떠올리며 그린 그림으로 추정되며, 거친 표현 때문에 발표 당시에는 평론가들로부터 혹평을 받았다.

질병과 광기와 죽음은 내 요람을 지키던 천사였고, 그때부터 나를 평생 따라다녔다. 몸은 아프고 뇌리에서 떠나지 않는 지옥의 벌을 받는 느낌이었다.

위 그림은 뭉크의 대표작이자 23세에 완성한 초기 작품인 「병든 아이」Det syke barn입니다. 20대 청춘을 짓누른 가족의 죽음이 절절하

게 와닿습니다. 침대에 앉은 누이가 베개에 힘없이 기대어 엄마를 바라보고 있습니다. 표정은 지쳐 있고 조금은 멍해 보입니다. 어머니가 그런 딸의 손을 잡고 울고 있습니다. 아마도 뭉크가 죽은 누이를 떠올리며 그린 그림인 듯합니다.

당시 오슬로의 미술 평론가들은 이 그림을 조롱하기 바빴습니다. 물감이 덕지덕지 발라진 듯한 표현을 강하게 비판했을 뿐 아니라 한 평론가는 소녀의 손을 두고 '소스를 뿌린 생선찜' 같다는 혹평을 남겼습니다. 뭉크의 생애나 고통을 잘 이해하지 못했기 때문에 그런 평가를 했던 걸까요?

뭉크는 인상파의 영향을 받았지만 거기서 더 나아가 내면의 감정을 적극적으로 담아내는 표현주의로 발전시켰습니다. 뭉크는 보이는 것을 그리는 것이 아니라 본 것을 그리는 화가였습니다. 뭉크에게 그림이란 눈앞에 놓인 세계를 그대로 묘사하는 것이 아니라 기억 속의 대상과 그것의 느낌을 되살리는 일이었습니다. 우리의 기억은 보통 사건의 핵심만을 남기고 부수적인 것들은 다 지워버리죠. 뭉크는 중심만 남겨놓고 주변을 다 비운 다음 그 빈 공간을 기억 속의 분위기로 채워 넣었습니다. 당시 자기가 받았던 느낌을 붓의 터치와 색채로 표현한 것이죠.

「절규」Der Schrei der Natur는 뭉크가 청년기에 경험한 방황과 감정이 집약된 작품입니다. 30세에 완성한 뭉크의 대표작이죠. 뭉크는 이

에드바르 뭉크 「절규」, 1893년(왼쪽)

작품과 관련해 다음과 같은 글을 남겼습니다.

> 태양이 지고 있었다. 갑자기 하늘이 핏빛으로 붉어졌다. (…)
> 암청색의 피오르와 도시 위로 구름이 피처럼 불타올랐다. 친구들
> 은 계속 앞으로 걸어갔고 나만이 공포에 떨며 서 있었다. 그때 무
> 한한 절규가 대자연을 뚫고 지나가는 것을 들었다.

이 그림은 종이 위에 그린 유화인데 환상적인 분위기를 자아내기
위해 중세 시대에 쓰이던 템페라tempera, 달걀노른자 등에 안료를 녹여 만든
불투명한 물감 기법도 활용했습니다. 마지막에는 파스텔 터치로 형태
를 마무리했습니다. 철제 난간의 금속에 색들이 반사되어 섬광처럼
빛나는 순간을 사선의 구도로 처리해 불안감을 강조했습니다. 하늘
은 두려울 정도로 붉은 노을로 물들어가고 있습니다. 뭉크는 세부적
인 것을 생략하고 나머지 공간을 굉장히 공포스럽고 어두운 분위기
로 꽉 채웠습니다. 뭉크는 그만의 표현력으로 군더더기를 과감하게
생략하고 내면의 감정만을 드러내 보기에 따라 기괴하고 몽환적인
세계를 구축했습니다.

살아생전 뭉크는 굉장히 많은 질병에 시달렸습니다. 결핵, 기관지
염, 조울증, 알코올중독, 류머티즘관절염, 신경쇠약 등 그야말로 걸
어 다니는 종합병원이라 할 만했습니다. 에곤 실레를 죽음에 빠뜨렸
던 스페인독감에 걸리기도 했고요.

뭉크는 다양한 자화상을 남겼는데 스페인독감을 앓던 당시의 작

에드바르 뭉크 「스페인독감 투병 중의 자화상」, 1919년(왼쪽), 「스페인독감 직후의 자화상」, 1919년
스페인독감을 앓던 당시의 고통스러운 모습과 회복 후 자신감을 되찾은 모습이 대조를 이룬다.

품을 보면 눈, 코, 입이 과감히 생략되어 있어 오히려 더 강렬한 감정이 느껴집니다. 맥없이 칠해진 색깔에서는 병마와 싸우는 뭉크의 고통이 전달되고, 무릎 위에 놓인 담요는 누가 봐도 뭉크가 와병 중이라는 것을 드러내죠.

그런데 뭉크는 의외로 장수했습니다. 스페인독감을 이겨내고 81세까지 살았습니다. 병에서 어느정도 회복한 다음에 그린 1919년의 자화상을 보면 눈, 코, 입이 다시 돌아온 것을 확인할 수 있어요. 병마를 딛고 자신감을 회복한 모습이죠. 어렸을 때부터 질병과 죽음의 한가운데서 자라온 뭉크는 가족의 연이은 죽음을 목도하면서 미술

을 그 모든 슬픔을 치유하는 도구로 사용했습니다. 그림에서 나타나는 그의 강렬한 도전정신과 예술혼은 그 수많은 질병 속에서도 뭉크가 살아남을 수 있었던 동력이 아닐까 합니다.

지금까지 살펴본 것처럼 인류는 엄청난 팬데믹의 공포 속에서도 새로운 예술을 꽃피워냈습니다. 중세 유럽을 휩쓴 흑사병은 근대 문화의 대반전을 이끈 르네상스로 이어졌습니다. 20세기 전반에 가공할 상처를 인류에게 남긴 스페인독감은 1차세계대전과 시기적으로 묶이면서 '다다'와 '초현실주의'의 세계로 이어집니다. 현대 문화예술에서 다다와 초현실주의의 세계를 가볍게 취급할 수는 없을 것입니다. 현실을 부정하거나 꿈과 판타지 세계를 추구했던 이 문예운동 후에 펼쳐지는 역사는, 그러나 안타깝게도 2차세계대전이었습니다. 1차세계대전과 스페인독감이 안겨준 교훈을 냉철히 읽어내지 못한 까닭일까요. 곧이어 벌어진 2차세계대전은 1차세계대전보다 훨씬 더 많은 사상자를 낸 역사적 대재앙으로 기록됩니다.

역사적으로 흑사병은 르네상스로 이어진 반면 스페인독감은 2차세계대전으로 이어졌습니다. 이 두 갈림길을 코로나19 이후의 미래에 투영해본다면 우리에게는 르네상스라는 새로운 장밋빛 세계의 가능성과, 지금보다 더 파괴적인 대재앙의 가능성이 공존한다고 볼 수 있습니다. 이 극단적인 좌표 속에서 어떤 길로 들어서게 될지에 대해 많은 고민과 지혜가 필요한 때입니다. 우리 문명은 또다시 역사의 기로에 놓여 있는 셈입니다.

인간적인, 너무나 인간적인
휴머니즘 미술 이야기

위대한 예술은
인간의 실수를 보여준다

지금까지 이 책이 다룬 주제는 결코 가볍지 않습니다. 고전미술의 신화부터 문명의 표정, 박물관과 미술관의 뜨거운 역사, 팬데믹과 미술까지 굵직굵직한 문제를 꺼내봤습니다. 이제 이 책을 마무리하면서 좀 홀가분한 마음으로 저에 대한 이야기 하나를 꺼내보려 합니다. 제가 가장 많은 시간을 보내는 취미인 음악 감상에 대한 이야기인데 이와 관련한 단상을 나눠보려 합니다.

방금 말씀드린 대로 저의 취미는 음악 감상입니다. 음악 감상은 누구나 다 하기 때문에 취미가 아니라고 말하는 사람도 있지만 저는 제 음악 감상 취미를 자랑스럽게 생각합니다. 음악을 듣고 있노라면 세상일을 잠시 잊고, 마음속으로나마 시간 여행과 세계 여행을 동시

에 떠나게 됩니다. 멋진 음악을 듣다보면 이 음악을 처음 들었던 때를 떠올리게 되죠. 그리고 작곡가나 연주가를 떠올리면 생각은 유럽 어딘가를 향하게 됩니다. 빈 필하모니 관현악단Wiener Philharmoniker이 연주하는 베토벤 교향곡을 들으면 빈의 카페에 와 있는 듯한 생각이 들고, 퀸Queen의 록 음악을 들으면서 런던의 어느 뒷골목 술집에 있는 상상을 하곤 합니다.

저는 이런 식으로 음악 감상 시간을 즐기는데, 한번은 음악 감상 취미를 다시 생각할 뻔했던 위기의 순간도 있었습니다. 사운드 엔지니어링을 하는 사람을 만난 적이 있었는데, 그는 우리가 오디오나 컴퓨터, 스마트폰으로 듣는 음악은 다 만들어진 소리라고 했습니다. 그러니까 우리가 듣는 것은 녹음실에서 여러번 녹음해서 그중 좋은 부분을 잘라 잇거나, 부족한 부분은 보강한 소리라는 겁니다. 세계적인 연주 단체나 연주자도 마찬가지냐고 물으니, 그렇다고 말하더군요. 라이브 녹음도 있지만 이것도 어느정도 다듬어진 소리라고 하더군요.

이 말을 듣고 나서 제가 듣고 있는 음악에 대해 다시 생각하게 되었습니다. 음악가의 음악을 듣는 것이 아니라 음악 프로듀서의 편집 능력을 통해 재해석된 음악을 듣고 있다는 생각을 하게 된 겁니다. 이런 레코딩 음악이 싫으면 실황 음악을 들어야 할 텐데 매번 연주회에 갈 수도 없고 막상 가보면 도리어 레코딩 음악보다 실망스러운 때도 있었던 것이 사실입니다. 무엇보다 현장에서는 주변 사람을 의식하면서 음악을 들어야 하니 음악에 몰입하는 데 어려움이 적지 않

았습니다.

앞서 미술에 대한 진중한 문제를 연거푸 꺼내다가 종착점에 와서 갑자기 저의 취미를 장황하게 말씀드리고 있습니다. 예술은 크게 보면 완벽과는 거리가 먼 오류의 세계라는 것을 보다 진솔하게 말하고 싶기 때문입니다. 다시 말해 우리가 아는 최고의 예술가들도 실수를 곧잘 한다는 걸 말씀드리면서 예술에 대한 생각을 좀더 성숙하게 다듬기 위해서입니다. 대가들이 녹음실에서 여러번 녹음을 하는 이유는 실제 연주에서 벌어지는 실수를 걸러내야 하기 때문입니다. 전설적인 대가들도 실수를 한다니 의아하게 생각하겠지만, 사실 컴퓨터가 아닌 인간의 세계에서 완벽한 연주란 불가능합니다. 미술도 마찬가지입니다. 엄청난 걸작도 막상 눈앞에서 보면 군데군데 어설픈 점이 보이는 경우도 많습니다. 이러한 생각을 하다보니 저를 비롯하여 많은 사람들이 예술에 대해 그간 너무 큰 환상을 가진 것은 아닌가 하는 생각을 하게 되었습니다. 사실 누구나 다 실수를 합니다. 대가라면 실수가 적을 수는 있겠지만 실수가 전혀 없다고 생각하는 것은 우리의 환상인 셈입니다.

우리는 위대한 예술만큼은 인간을 초월한 세계라고 믿는 경우가 많습니다. 명작이나 걸작은 실수와는 무관한 완벽한 작품이라고 믿는 겁니다. 고전에 대한 과도한 집착이나 박물관·미술관 공간에 대한 신비화도 이러한 심리적 배경에서 만들어졌다고 볼 수 있습니다. 그런데 거듭해서 말씀드리지만 명작과 걸작의 세계도 인간적인 실수와 무관하지 않은 세계입니다. 결국 위대한 예술도 인간은 실수를

하는 존재라는 것을 보여줄 뿐인데 이 때문에 명작에 대해 실망하기보다는, 도리어 명작을 통해 미술이 가진 인간적 매력에 한층 더 빠질 수도 있습니다.

집안 문제로 골치가 아팠던 미켈란젤로

우리가 알고 있는 화가의 이름을 한번 떠올려 볼까요? 기억나는 이름이 있다면 그는 대단히 유명한 화가임이 분명합니다. 지금까지 지구상엔 수도 없이 많은 화가들이 있었지만 세상에 이름을 남긴 화가는 극히 소수에 불과하기 때문입니다. 이렇게 어렵게 이름을 남긴 화가 중에서 인간계를 초월한 신적인 화가를 꼽자면 미켈란젤로를 빼놓을 수 없을 겁니다. 실제로 미켈로젤로는 살아 있을 때부터 이미 별명이 '신성'神聖 즉 '일 디비노'Il Divino였습니다. 이렇게 살아서부터 '신적인 예술가'라고 불린 화가는 지구상에 많지 않습니다.

미켈란젤로가 이런 명성을 얻게 된 가장 중요한 작품은 시스티나 예배당 천장화입니다. 많은 분들이 알고 있는 작품이죠. 그가 여기에 그린 수많은 명장면 중 '아담의 탄생'은 너무나 유명해서 각종 미디어로 패러디되곤 하죠. 저는 최근 이탈리아 로마를 여행하면서 이 작품을 다시 볼 기회를 가졌습니다. 코로나19 사태가 심해지기 직전이어서 운이 좋았습니다. 시스티나 예배당 천장화는 몇번을 봤지

미켈란젤로 부오나로티 「시스티나 예배당 천장화」 부분, 1508~12년

만 이번엔 시간을 여유 있게 잡아서 오래 감상했습니다. 정말 몇번
을 보더라도 대단하다는 생각이 절로 드는 작품이었습니다. 누군가
"그림, 그까짓 것"이라고 말한다면 그에게 시스티나 예배당 천장화
를 한번 보라고 말하고 싶습니다. 시스티나 예배당 천장화는 그림의
역사를 다시 쓸 수밖에 없게 하는 위대한 작품입니다.

　저는 아직 히말라야 산맥에 올라가보지도 못했고, 백두산 천지도
보지 못했지만 이런 엄청난 자연 경관을 보면서 느끼는 위대한 세계
를 미술을 통해서도 느낄 수 있다면, 그것은 미켈란젤로의 시스티나

예배당 천장화라고 자신 있게 말할 수 있습니다. 이런 위대한 작품을 그린 화가에게 '신성'이라는 타이틀은 정당한 것처럼 보입니다. 그런데 이런 대작을 그릴 때 미켈란젤로는 대단히 힘든 시기를 보내고 있었습니다. 후배뻘 되는 라파엘로와 경쟁도 해야 했고, 더욱 그를 힘들게 한 것은 가족문제였습니다. 그가 한창 이 작품을 그리고 있을 때 동생에게 쓴 편지가 전해옵니다. 편지에는 그의 동생이 부동산 투자에 실패해서 아버지에게 돈을 달라고 떼를 썼다는 소식을 듣고 동생을 꾸짖는 내용이 담겨 있습니다. 그는 동생을 짐승만도 못하다고 하면서 "당장 달려가 다리를 분지르고 싶지만 지금 하는 일 때문에 참는다" "내가 가문을 일으켜 세우기 위해 얼마나 노력하고 있는지 아느냐"라고 푸념합니다. 또한 "나는 가문의 영광을 되찾기 위해 온갖 괄시와 어려움을 참아내면서 그림을 그리고 있다"라고 적고 있습니다.

시스티나 예배당의 광활한 천장 아래에 서서 미켈란젤로는 엄청난 예술적 도전을 느꼈을 것입니다. 그의 마음속에서 활활 타오르는 정열의 한 귀퉁이에는 분명 성공과 금전에 대한 욕심도 자리하고 있었을 것입니다. 집안 문제로 골머리를 썩으면서 동시에 엄청난 대작을 그려야 하는 현실이 아이러니하게 보이기도 합니다. 그런데 뒤집어 생각해보면 이것이야말로 진실한 예술가의 모습일 것입니다. 예술가들은 완벽함으로 우리를 감동시키는 것이 아니라 인간으로서 어쩔 수 없이 겪는 일상적 번민을 예술로 승화시킨다는 점에서 위대하다고 말할 수 있습니다. 다시 말해 우리를 감동시키는 것은 완벽

함과 위대함이 아니라 인간적인 고민과 그것에 대한 도전으로부터 옵니다.

인간의 눈으로
인간을 보다

시스티나 예배당 천장화에 대해 좀더 말하고 싶습니다. 하루 종일 말할 수 있을 만큼 이야깃거리가 많은 작품입니다. 엄청난 규모인데 다가 디테일 하나하나까지 뛰어난 작품입니다. 부분과 전체가 이루는 조화는 인간의 세계를 초월한 천상의 아름다움이라고 해도 과언이 아니죠. 그런데 미켈란젤로의 이 작품은 한번에 완성된 것이 아니라 수많은 밑그림을 통해 실험한 결과입니다. 앞서 우리가 듣는 음악은 연주가의 순수한 연주가 아니라 녹음실의 편집을 거친 결과라고 했는데, 미켈란젤로의 미술 세계도 단번에 완성된 것이 아니라 화가 스스로 수많은 시행착오를 거쳐 노력한 결과라고 다시 강조하고 싶습니다.

다시 말해 미켈란젤로 같은 엄청난 거장도 결국 인간이고, 따라서 그들을 판단할 때는 인간으로 바라봐야 한다는 겁니다. 인간에 대한 환상을 접고 인간을 인간답게 바라보자는 것은 당연한 말처럼 들리지만, 인류의 역사를 되돌아보면 말처럼 쉽지만은 않았다는 것을 알 수 있습니다.

우리는 서양 근대문화의 시작은 르네상스이고, 르네상스 문화의 핵심은 휴머니즘humanism이라고 익히 알고 있습니다. 휴머니즘은 보통 인문주의라고 번역되지만 '인간다움'이라고 풀면 더 쉽게 다가올 것 같습니다. 그러니까 휴머니즘은 인간다움을 찾아가는 과정, 또는 그것에 대한 철학적·문화적 성과였습니다. 모든 것이 신을 중심으로 움직이던 중세에는 세상이 신의 입장에서 해석되었습니다. 그러다가 르네상스시대에 접어들어서야 비로소 인간은 자기 자신의 눈으로 세상을 꾸밈없이 바라보게 됩니다. 근현대 문명의 출발점인 르네상스를 놓고 보면 인간의 눈으로 세상을 본 역사는 길어야 600~700년 정도밖에 되지 않습니다. 긴 인류의 역사에서 인간을 인간의 눈으로 바라본 시기는 비교적 최근의 일인 셈입니다.

왜 인간을 인간답게 바라보는 것이 그렇게 어려웠을까요? 아마도 인간은 오랜 시간 동안 불완전한 자신보다는 완전무결한 무엇에 의존하려고 했던 것 같습니다. 인간은 눈높이를 자신에게 맞추지 못하고 초자연적인 것이나 그 이상의 것을 꿈꿔왔던 것이죠. 이 때문에 휴머니즘은 생각보다 쉬운 문제가 아니었습니다. 저는 인간이 인간다워지려면 최소한 선결해야 할 문제가 두가지 있다고 봅니다. 제가 생각하는 인간다운 삶의 첫번째 조건은 정치적 자유이고, 두번째 조건은 경제적 독립입니다. 이 두가지 조건이 성립되거나 또는 두 조건을 갖추려는 노력이 있을 때, 비로소 인간이 인간다워지고, 인간적인 것에 대한 고민이 가능해집니다.

르네상스 휴머니즘의 중심지였던 피렌체는 이런 조건을 잘 갖춘

곳이었습니다. 당시의 피렌체 시민들은 정치적 자유와 경제력을 어느 정도 확보하고 있었습니다. 이 두가지 조건을 갖췄다는 점에서 당시 피렌체인들은 상당히 축복받은 사람들이었습니다. 물론 이 축복은 그들이 스스로 쟁취한 것이었죠.

피렌체는 지중해 중계 무역과 금융업, 그리고 섬유산업으로 12세기부터 중세의 부국으로 성장합니다. 부유한 피렌체 시민들은 신성로마제국 황제에게서 자치권을 사들여 피렌체를 독립된 자유도시국가로 만듭니다. 이후 다른 이탈리아의 도시국가들이 하나둘씩 군주제나 독재정치 하로 들어가도 피렌체는 권력을 시민들이 점유하는 공화제체제를 오랫동안 유지합니다. 시민 하나하나가 자신의 권리를 주장하는 시민 민주제는 피렌체인에게 엄청난 자부심을 주었고 이것이 이들이 이루는 르네상스 문예운동의 원동력이 됩니다.

미켈란젤로 역시 공화주의에 대한 열렬한 신봉자로 시민군으로 활동하는 등 자신의 정치적 입장을 숨기지 않았습니다. 미켈란젤로는 교황 앞에서도 자신의 고집을 꺾지 않았다고 전해지는데, 그의 정치적 신념에 따른 의지의 발현일 수도 있습니다. 한편 미켈란젤로는 돈에 관해서도 철두철미했습니다. 시스티나 예배당 천장화를 그릴 당시 자신의 임금을 얻어내기 위해 교황청과 끈질기게 협상했는데, 제대로 관철되지 않자 일을 중단하고 고향인 피렌체로 되돌아가 버리기도 했습니다. 결국 교황은 그가 요구한 돈을 주고 나서야 겨우 그의 마음을 되돌릴 수 있었습니다. 이런 자료를 보면 미켈란젤로가 돈만 아는 속물처럼 보일 수도 있지만, 이런 솔직한 모습을 통

해 그를 좀더 인간적인 시선으로 바라보게 되기도 합니다. 다시 말해 미켈란젤로의 적극적인 정치의식과 돈에 대한 욕망 덕분에 우리는 그를 중세보다는 근대에 더 가까운 인물로 바라보게 됩니다.

미술에 대한
오래된 오해

르네상스 이후 근현대 역사는 크게 보면 인간이 인간적인 눈높이에서 고민하는 시대라고 말할 수 있습니다. 인간은 이성적이면서 때론 감정적이어서 인간의 행동은 예측을 불허합니다. 근현대 미술도 바로 이 점을 잘 보여줍니다. 복잡다단해 보이는 근현대 미술도 결국은 인간의 불완전성에 대한 고민에 기인한다고 생각하고 보면 마음이 좀더 편해질 겁니다.

근현대 미술이 인간의 불완전성에 대한 치열한 고민을 보여준다고 하면 의아해하는 분들도 있을 겁니다. 미술은 언제나 '미'에 관한 것이어야 하기 때문에 그런 인간적인 고민과는 거리가 멀다고 생각할 수 있기 때문입니다. 그럼 여기서 잠깐, 미술이 무엇인가에 대해서 말하고 싶습니다. 사실 미술이 무엇인지 말하기 위해서는 미술이라는 용어가 갖고 있는 오해에 대해 먼저 짚고 넘어가야 할 것 같습니다.

미술은 한자어 '아름다울 미'美와 '재주 술'術 자로 이루어지는데

이 때문에 미술은 '미에 대한 표현'이나 '미에 대한 기술'로 이해되는 경우가 많습니다. 그런데 미술은 Art 또는 Fine Art에 대한 번역어로, 그 어원을 따지자면 라틴어 Ars로 거슬러 갑니다. 여기서 라틴어 Ars는 그리스어로는 Techne로 즉 기술, 또는 좋은 기술이 미술의 원래 의미에 가깝다는 것을 짚어볼 수 있습니다. 그러니까 미술의 의미는 '미'보다는 '좋은 기술'에 뿌리를 두고 있는 셈입니다.

실제로 오늘날 미술을 보면 아름다움과는 무관한 작품을 많이 만나게 됩니다. 아름다움보다는 사회적인 문제나 작가 개인의 고민을 시각적 형식을 통해 표현하려는 작품이 많죠. 물론 여전히 아름다움을 추구하는 미술도 있지만 옳고 그름, 또는 정상과 비정상 같은 문제를 다루는 미술을 좀더 많이 만나곤 합니다. 특히 사람들이 미술을 아름다운 세계로만 인식하는 고정관념에 도전하기 위해 아예 추한 세계에 초점을 맞추려는 현대의 작가들도 있습니다. 이 때문에 미술관에서 때로는 당혹스러울 정도로 도발적인 작품을 보게 됩니다. 이때는 당황하지 말고 미술을 좁게 보려는 관객을 일깨우기 위한 작가의 시도로 보고 너그러운 마음을 갖기를 바랍니다. 만약 이런 시도를 보고 공감하게 된다면 이 작품은 어느정도 성공한 작품일 것입니다. 그런데 아무리 봐도 여전히 당황스럽고 그다지 매력도 없어 보인다면 굳이 이 작가를 이해하려고 노력하기보다는 그저 '이런 시도도 있구나' 정도로 생각해도 좋을 것 같습니다.

고민하고 방황하는
존재로서의 인간

이 책을 마무리하면서 저는 '인간이란 무엇인가?'의 문제를 미술의 관점에서 풀어보려 했습니다. 이 과정에서 인간은 오류나 실수를 범하는 존재라는 것을 강조했습니다. 완벽과 무오류를 인간에게 바란다거나 그것이 누구에게는 가능하다고 말한다면 거짓이 분명합니다. 역사적으로 사람들은 늘 완벽한 지도자, 탁월한 리더를 갈망해왔지만 그런 지도자나 리더가 역사 속에 진정 있었을까 하는 의문이 듭니다. 이는 리더 개인의 문제가 아니라 원래 인간의 한계가 그렇기 때문에 어쩔 수 없는 일이죠. 역사를 되짚어보면 지도자에 대한 무한한 신뢰는 도리어 엄청난 재앙을 낳았습니다. 히틀러 같은 경우가 여기에 해당하죠. 왜 독일 국민이 히틀러를 선택했느냐 하는 문제는 언제나 풀리지 않는 수수께끼처럼 느껴집니다. 1차세계대전의 패전이 독일 국민을 극단적으로 만들었다는 분석도 있는데, 극한에 몰리면 우리도 그런 정치적 선택을 할 수 있겠구나 생각하면 등골이 오싹해집니다.

지도자도 인간이고, 그렇기 때문에 완벽을 기대해서는 안 됩니다. 지도자의 권위를 부정하자는 게 아닙니다. 오히려 지도자도 인간이기 때문에 실수할 수 있고, 따라서 문제를 지도자에게만 미루지 말고 함께 고민해나가야 합니다. 마찬가지로 천재로 알려진 미술 작가들도 실상은 '인간적 한계 내에서 고민하고 방황하는 존재'였습니

다. 우리가 대가로 인정하는 신화적인 작가들도 우리와 똑같은 문제를 고민한 인간인 셈입니다.

이러한 작가들이 인간의 한계에 대해 적극적으로 고민하고 도전했기 때문에 그 한계가 명확해지면서 인간성을 또다른 차원으로 끌어올릴 수 있게 된 겁니다. 인간은 누구나 다 실수를 합니다. 완벽한 정치가도, 완벽한 연주자도, 완벽한 화가도 없습니다. 그렇기 때문에 인간은 끊임없이 도전하고 노력해왔습니다. 르네상스 이후 근현대의 역사는 바로 이같은 도전과 실험의 역사였습니다. 이제 우리는 인류 역사 전체도 이런 관점에서 다시 써봐야 할 것 같습니다.

미술을 통해 본 인간은 어떤 모습이냐고 제게 묻는다면 '인간은 늘 방황하지만 그것에 도전해서 변화를 일으키는 자'라고 답할 것입니다. 미술의 역사는 바로 이 점을 잘 보여줍니다. 우리는 미술의 역사를 명작들로 이어진 위대한 역사라고 알고 있지만, 조금만 냉철하게 살펴보면 미술의 역사는 도리어 실패와 미완성으로 이루어진 고뇌와 좌절의 역사이기 때문입니다.

오류와 실수의
예술을 즐기다

'신성' 미켈란젤로의 작품을 통해 왜 미술의 역사가 고뇌의 역사인지를 살펴볼까요. 미켈란젤로는 시스티나 천장화를 완성하고 나

서 20여년 후에 다시 시스티나 예배당에 돌아와 벽화를 그리게 됩니다. 이번에는 제대 쪽 벽면에 「최후의 심판」을 그리게 되죠. 이 벽화는 미켈란젤로의 필치에 의해 웅장하게 완성되었지만 곧 논쟁에 빠집니다. 성인, 성녀를 누드로 그렸는데 그것이 외설적이라고 비판받게 된 겁니다. 미켈란젤로의 「최후의 심판」은 천장화와 함께 폐기처분될 위기에 빠지는데, 최종적으로 누드화를 고쳐 그리는 것으로 정리되었습니다. 결국 우리가 보는 시스티나 예배당의 「최후의 심판」에서는 성인, 성녀들이 모두 옷을 입고 있습니다. 물론 이것은 미켈란젤로가 아닌, 후배 화가들에 의해 추가적으로 그려진 것입니다. 나쁘게 말하면 미켈란젤로의 원작은 상당히 훼손되고 말았습니다.

　미켈란젤로의 「최후의 심판」은 다소 극단적인 예이지만, 막상 명작이라고 알려진 작품을 직접 보게 되면 당황하는 경우가 많습니다. 도록으로 봤을 때에는 완벽하게 보였던 작품도 실견하면 어설프게 느껴지거나 전혀 다른 느낌을 주기 때문입니다. 정확한 선을 잡기 위해 자나 컴퍼스를 쓴 흔적도 보이고, 잘못 그린 그림을 고쳐 그리다보니 그림의 한 부분이 튀어나온 것이 눈에 띄기도 합니다. 이렇게 도판으로 보던 작품을 직접 보면 크기나 주변 작품과의 관계뿐만 아니라 세부에서 오는 차이점 때문에 당황합니다. 그러나 좀더 인내하면서 보다보면 화가의 고민에 점점 공감하면서 작품을 포괄적으로 바라보게 됩니다.

미켈란젤로 부오나로티 「최후의 심판」, 1536~41년(왼쪽)

이 책 속의 이야기들은 제가 미술작품과 직접 마주할 때 오래전부터 제 머릿속을 떠나지 않던 문제들이었습니다. 사실 미술이 새로운 것을 도전하는 예술이라고 알려져 있지만 막상 많은 미술작품들은 과거로 끊임없이 되돌아가려는 속성을 보여줍니다. 이런 문제를 고전미술이라는 주제로 풀어내고 싶었습니다. 그리고 미술관을 들어설 때마다 느끼던 무게감이나 동서고금 막론하고 보이는 초상화의 무표정성에 대해 언젠가 본격적인 글을 써보겠노라고 결심하곤 했습니다. 이 밖에도 미술관과 시민사회와의 함수관계, 화려한 미술 속에 담긴 질병의 그림자 등 이 책이 다루고 있는 묵직한 주제들에 대해 이 책 한권으로 논쟁의 갈피가 잡혔다고 볼 수는 없을 겁니다. 다만 이 책은 미술과 인간의 관계가 지닌 복잡성을 인정하면서 '인간에게 미술이란 무엇인가?'라는 궁극의 문제로 나아가려 했습니다. 이같은 저의 도전이 독자들에게 신선하게 다가간다면 그것만으로도 이 책의 역할은 충분하지 않을까 하는 마음을 가져봅니다.

참고문헌

이 책은 강연을 바탕으로 쓰였다. 내용 전개를 위해 참고한 선행 연구는 본문에 나온 장별 순서대로 묶어 아래와 같이 정리하였다. 3장의 초고를 읽고 조언해준 김연재 교수에게 감사드린다. 아울러 이 책의 집필 과정에서 한국예술종합학교 전문사 이차희 학생의 도움이 컸으며, 최종 교정 단계에서는 장형준, 박정원 학생과 졸업생 김가령이 힘을 보탰음을 밝힌다.

프롤로그

요한 볼프강 폰 괴테 『이탈리아 기행 1, 2』, 박찬기 옮김, 민음사 2004.

E. Panofsky, "Et in Arcadia Ego: Poussin and the Elegiac Tradition," *Meaning in the Visual Arts*, Doubleday 1955.

1장 고전은 없다

미술사 연구자에게 고전미술은 거대한 산맥처럼 명확해 보이지만, 막상 들어가면 길을 잃기 쉬운 울창한 밀림 같은 영역이다. 한국 학자로서 서양미술을 연구하면서 서양미술을 구성하는 핵심에 대해 고민할 수밖에 없었고, 이 고민에 의해 '서양미술에서 고전이란 무엇인가, 그것은 어떻게 탄생하는가?'라는 문제를 항시 던질 수밖에 없었다. 한편 박사학위 논문을 준비하던 중 『신미술사학』(A. L. 리스·프랜시스 보르젤로 저, 시공사 1998)을 번역하면서 미술작품(the work of art)의 범주, 즉 '어떤 사물이 미술이 되느냐?'의 문제가 현대 미술사학의 핵

심 문제라는 것을 알게 되었는데 이 문제도 최종적으로 '고전미술이란 무엇인가?'라는 질문으로 귀결된다고 생각하게 되었다.

이 때문에 고전미술에 대해 내 나름대로 지속적인 관심을 가지며 연구하고 글을 써왔다. 고전미술의 기원이 되는 그리스미술에 대한 연구 경향을 알기 위해 나이즐 스파이비(Nigel Spivy)의 『그리스 미술』(한길아트 2001)을 번역하면서 칼럼 「몸과 미술: 고대 그리스 조각에 나타난 오만한 신체」(『월간미술』 2004)를 기고하였다. 그리고 2007년 미국 존스홉킨스대학교 방문교수로 머물면서 이 영역에 대한 연구를 심화시켜 이듬해인 2008년, 학술논문 「서양미술사의 인종적 기원: 그리스인의 피와 그리스인의 몸으로」(『서양미술사학회논문집』 28집)를 발표한 바 있다. 한편 2016년에 출판한 『난생 처음 한번 공부하는 미술 이야기 2: 그리스·로마 문명과 미술』(사회평론 2016)에서도 고대 그리스·로마 미술을 서술하는 과정에서 고전미술의 신화적 지위에 대해 소개하였으나, 미술사적 설명을 중심으로 서술하다보니 비판적 관점을 크게 부각시키지는 못했다. 그 고민의 결과로 이 글을 집필하게 되었다. 이 글에 직접 인용된 빙켈만의 글은 민주식 교수가 번역한 『그리스미술 모방론』(이론과실천 2003)에서 왔다; 26면, 36~38면, 48면, 54면, 158면. 빙켈만의 『고대미술사』는 다음 책을 참고하였다; J. J. Winckelmann, *History of the Art of Antiquity*, tr. H. F. Mallgrave, Getty Research Institute 2006, 313면, 333~34면.

1장과 3장의 석고상과 석고 데생에 관해서는 나의 글 「우리에게 드로잉이란 무엇인가?: 한국 드로잉의 전위적 개념」(『한국드로잉 100년』, 소마미술관 2008) 외에 이혜원 교수의 선행 연구가 큰 도움이 되었다; 이혜원 「비너스, 아그리파, 줄리앙: 루브르 주형제작소와 한국의 미술교육」, 『미술사학』 26권, 2012, 201~29면. 한국의 근대 조각가 김복진과 1936년 베를린 올림픽 손기정 선수와의 관계는 신은숙의 연구를 참고하였다; 신은숙 「김복진의 〈소년〉과 그 제작 배경」, 『동국사학』 43집, 2007, 241~66면. 이 밖에 1장 집필에 참고한 선행 연구는 다음과 같다.

마리오 리비오 『황금 비율의 진실: 완벽을 창조하는 가장 아름다운 비율의 미스터리와 허구』, 권민 옮김, 공존 2011.

요한 볼프강 폰 괴테 『괴테 자서전: 나의 인생, 시와 진실』, 이관우 옮김, 우물이
 있는집 2021, 391~410면.
휘트니 데이비스 「분열된 빙켈만: 미술사의 종말 애도하기」, 『꼭 읽어야 할 예
 술이론과 비평 40선』, 정연심·김정현 옮김, 미진사 2013.

Alex Potts, *Flesh and the Ideal: Winckelmann and the Origins of Art
 History*, New Haven and London 2000.

2장 문명의 표정

'왜 초상화에서 웃는 얼굴이 드물까?'라는 발상에서 시작한 이 글은 결국 미
술에 나타난 얼굴 표정을 통해 문명의 성격을 읽으려는 시도로 발전하게 되었
다. 이 글을 집필하는 데 본문에 언급한 앵거스 트럼블의 책(Angus Trumble,
Brief History of the Smile, Basic Books 2004) 외에도 다음과 같은 인터넷 자
료를 참고하였다; Why so serious? The reason we rarely see smiles in art
history, 2019. 7. 10, https://edition.cnn.com/style/article/artsy-smiles-art-
history/index.html. 한편 얼굴과 문명에 대한 나의 글은 2005년도 '대영박물
관 한국전'과 관련해 기고한 「'얼짱사회'에 던지는 인류 문명의 메시지」(『주간
조선』 1853호, 2005. 5. 9.)가 있다. 한편 고대미술과 웃음에 대해서는 다음 저서
를 참고하였다; 만프레트 가이어 『웃음의 철학: 서양 철학사 속 웃음의 계보학』,
이재성 옮김, 글항아리 2018, 19~25면, 44면, 62~63면. 라오콘의 표정에 대한
연구는 나이즐 스파이비의 연구를 참고하였다; Nigel Spivey, "The audition of
Laocoon's scream," *Enduring Creation: Art, Pain, and Fortitude*, University
of California Press 2001, 24~37면. 한편 고대와 중세 사회에서의 웃음에 대한
사례는 다음 글을 참고하였다; John R. Clarke, *Looking at Laughter: Humor,
Power, and Transgression in Roman Visual Culture, 100 B.C.-A.D. 250*,
University of California Press 2007; Walter S. Gibson, *Pieter Bruegel and the
Art of Laughter*, University of California Press 2006, 15~16면. 이 밖에 집필
에 참고한 자료와 선행 연구는 다음과 같다.

류종영『웃음의 미학: 고대 그리스 로마 시대부터 20세기까지 서양의 웃음이
론』, 유로서적 2005.

고트홀트 에프라임 레싱『라오콘: 미술과 문학의 경계에 관하여』, 윤도중 옮김,
나남 2008.

송창호「해부학 개념이 들어있는 아리스토텔레스의 철학」,『대한체질인류학회
지』28권 3호, 2015, 127~36면.

움베르토 에코『장미의 이름』, 이윤기 옮김, 열린책들 2006.

도널드 서순『Mona Lisa: 세상에서 가장 유명한 그림 '모나 리자'의 역사』, 윤길
순 옮김, 해냄 2003.

헨리 나우웬『탕자의 귀향: 집으로 돌아가는 멀고도 가까운 길』, 최종훈 옮김,
포이에마 2009.

니컬러스 크롱크『인간 볼테르: 계몽의 시인, 관용의 투사』, 김민철 옮김, 후마
니타스 2020.

전경옥『풍자, 자유의 언어 웃음의 정치: 풍자 이미지로 본 근대 유럽의 역사』,
책세상 2015.

지크문트 프로이트『농담과 무의식의 관계』, 박종대 옮김, 열린책들 2020.

빅토르 위고『웃는 남자』, 백연주 옮김, 더스토리 2020.

마리안 라프랑스『웃음의 심리학: 표정 속에 감춰진 관계의 비밀』, 윤영삼 옮김,
중앙북스 2012, 23~27면.

폴 에크먼『표정의 심리학: 우리는 어떻게 감정을 드러내는가?』, 허우성·허주형
옮김, 바다출판사 2020, 325~31면.

말콤 글래드웰『타인의 해석: 당신이 모르는 사람을 만났을 때』, 유강은 옮김,
김영사 2020, 184~95면.

Shearer West, Portraiture, Oxford University Press 2004.

Kenneth Clark, "The Smile of Reason," Civilisation, British Broadcasting
Corporation 1969, 244~68면.

Richard Holmes, "Voltaire's Grin," New York Review Nov. 30, 1995; https://

www.nybooks.com/articles/1995/11/30/voltaires-grin.

3장 반전의 박물관

이 장은 2021년 1월 29일에 열린 '박물관 공간을 상상하다: 2025 국립중앙박물관 공간 개편 전문가 포럼'에 발표한 글 「박물관의 미래와 인문학적 사유」를 바탕으로 다시 집필했다. 글의 큰 틀은 캐롤 던컨(Carol Duncan)의 1995년 연구서 『미술관이라는 환상』(Civilizing Rituals: Inside Public Art Museums, Routledge 1995)에 힘입은 바 크며 특히 영국 내셔널 갤러리에 대한 정치적 해석과 인용문 등은 위 책의 번역서 2장 「군주의 갤러리에서 공공 미술관으로: 루브르 박물관과 런던 내셔널 갤러리」에서 왔음을 밝힌다; 캐롤 던컨 『미술관이라는 환상: 문명화의 의례와 권력의 공간』, 김용규 옮김, 경성대학교출판부 2015, 56~105면.

캐롤 던컨의 연구는 박물관사 연구의 고전으로 손꼽히지만, 영국 박물관사의 토대가 되는 영국박물관(British Museum) 논의가 빠져 있어 영국의 박물관 형성에 대해 균형 잡힌 시각을 얻는 데에는 부족함이 있었다. 이 글에서는 바로 이 점을 보완하려 했는데, 영국박물관에 대해서는 다음 연구서를 참고하였다; Kim Sloan (ed.), Enlightenment: Discovering the World in the Eighteenth Century, Smithsonian 2003. 한편 오늘날 박물관과 미술관의 경계가 모호해지고 있기 때문에 이 용어를 정확히 구분해 쓰지 않았다. 이 밖에 3장을 집필하는데 도움을 준 연구는 아래와 같으며, 특히 한국예술종합학교 미술이론과 전문사 학위논문의 도움이 컸다.

주느비에브 브레스크 『루브르: 요새에서 박물관까지』, 박은영 옮김, 시공사 2013.

신상철 「제국주의 시대의 프랑스 박물관」, 『인류에게 박물관이 왜 필요했을까?』, 민속원 2013, 201~10면.

박윤덕 「프랑스 혁명과 루브르의 재탄생」, 『역사와 담론』 76호, 2015, 277~310면.

정연복 「루브르 박물관의 탄생: 컬렉션에서 박물관으로」, 『불어문화권연구』 19

호, 2009, 341~75면.

이은기 「우피치(Uffizi)의 전시와 변천」, 『서양미술사학회논문집』 13집, 2000.

도미니크 풀로 『박물관의 탄생』, 김한결 옮김, 돌베개 2014.

전진성 『박물관의 탄생』, 살림 2004.

최석영 『한국박물관 역사와 전망』, 민속원 2012.

김하나 『완벽의 이산: 영국 대영박물관의 엘긴 마블 연구』, 한국예술종합학교
　　미술이론과 전문사 논문, 2013.

우현정 『영국 국립 디자인학교 발전 과정 연구: 헨리 콜과 사우스켄싱턴 교과과
　　정을 중심으로』, 한국예술종합학교 미술이론과 전문사 논문, 2014.

Germain Bazin, *The Louvre*, Thames and Hudson, 1979.

4장 미술과 팬데믹

이 장은 '미술, 팬데믹 시대를 위로하다'(「차이나는 클라스」 159회, JTBC 2020.
6. 2.)의 방송 원고를 바탕으로 다시 집필했다. 중세 이탈리아 미술과 흑사병
에 대해서는 밀라드 미스(Millard Meiss)의 1975년 저서가 가장 시원이 되는
연구이며, 이 장의 스트로치 제대화의 양식적 후퇴에 대한 해석은 그의 연구
에 기초하고 있다; Millard Meiss, *Painting in Florence and Siena after the
Black Death*, Princeton University Press 1979. 밀라드 미스의 연구는 흑사병
이후 미술의 변화가 질병의 공포뿐만 아니라 공방 운영 및 제작 방식의 단순화
에 의거한다는 후속 연구로 보완되었는데 이는 다음 연구를 참고하였다; Judith
B. Steinhoff, *Sienese Painting after the Black Death: Artistic Pluralism,
Politics, and the New Art Market*, Cambridge University Press 2007. 흑사병
전후 시기의 예배 방식의 변화 등은 사무엘 콘의 연구를 참고하였다; Samuel
K. Cohn jr., *The Cult of Remembrance and the Black Death*, Johns Hopkins
University Press 1997. 한편 오르산미켈레에 대한 나의 연구는 다음과 같다;
「집단 죽음과 집단 추모: 오르칸냐의 오르산미켈레 성상조각」, 『서양미술사학
회논문집』 35집, 2011.

E. H. 카『역사란 무엇인가?』, 길현모 옮김, 탐구당 1966.

조반니 보카치오『데카메론』, 한형곤 옮김, 동서문화사 2016.

양정무『상인과 미술: 서양미술의 갑작스러운 고급화에 관하여』, 사회평론 2011.

_____「지난 인류 역사 속 팬데믹 시대 예술은 어떻게 위기에 대처해왔을까?」, 『예술인 복지뉴스』41호, 2020. 4.

프랭크 화이트포드『에곤 실레』, 김미정 옮김, 시공아트 1999.

요세프 파울 호딘『절망에서 피어난 매혹의 화가 에드바르 뭉크』, 이수연 옮김, 시공아트 2010.

울리히 비쇼프『에드바르트 뭉크』, 반이정 옮김, 마로니에북스 2005.

유성혜『뭉크』, 아르테 2019.

에필로그

양정무「인간적인 너무나 인간적인 휴머니즘 미술이야기」, EBS 듣는 인문학, 2020. 8. 8.

- 김복진, 소년, 1940년, 한국전쟁 때 소실
- 요한 카스파어 라바터, 개구리에서 아폴로까지, 1789년
- 파르테논 신전, 기원전 447~438년, 그리스 아테네
- 니콜라스 레벳, 파르테논 신전의 정면 복원도, 1787년, 영국 런던, 영국왕립미술원
- 파르테논 신전의 아테나 여신상 복원본, 1962년, 캐나다 토론토, 로열온타리오 박물관
- 파르테논 신전의 남쪽 메토프에 묘사된 라피타이 부족과 켄타우로스의 결투, 기원전 447~438년, 영국 런던, 영국박물관
- 파르테논 신전의 동쪽 프리즈에 묘사된 에렉테우스 왕의 일화, 기원전 447~438년, 영국 런던, 영국박물관
- 원반 던지는 사람, 기원전 460~450년 제작된 원본의 로마시대 복제본, 140년경, 이탈리아 로마, 로마 국립박물관
- 뉴욕 쿠로스, 기원전 590~580년, 미국 뉴욕, 메트로폴리탄 박물관
- 아나비소스 쿠로스, 기원전 530년경, 그리스 아테네, 아테네 국립고고학박물관
- 크리티오스, 크리티오스 소년, 기원전 480년경, 그리스 아테네, 아크로폴리스 박물관
- 에우프로니오스, 김나지온이 묘사된 채색 도기, 기원전 515년, 독일 베를린, 알테스 박물관
- 리아체 전사 A, B, 기원전 460~450년, 이탈리아 레조디칼라브리아, 마냐그레치아 박물관
- 창을 든 남자, 기원전 440년경 제작된 원본의 로마시대 복제본, 기원전 1세기~1세기, 이탈리아 나폴리, 나폴리 국립고고학박물관
- 안토니오 카노바, 평화의 중재자 군신 마르스로 분한 나폴레옹, 1806년, 영국 런던, 앱슬리하우스

2장 문명의 표정
- 아파이아 신전 서쪽 페디먼트의 죽어가는 전사상, 기원전 490년경, 독일 뮌

헨, 글립토테크

- 아파이아 신전 동쪽 페디먼트의 죽어가는 전사상, 기원전 490년경, 독일 뮌헨, 글립토테크
- 람세스 2세 흉상, 기원전 13세기, 영국 런던, 영국박물관
- 서산 용현리 마애여래삼존상, 6~7세기, 대한민국 서산
- 페플로스 코레, 기원전 530년경, 그리스 아테네, 아크로폴리스 박물관
- 크리티오스, 크리티오스 소년, 기원전 480년경, 그리스 아테네, 아크로폴리스 박물관
- 벨베데레의 아폴로, 기원전 4세기에 제작된 원본의 로마시대 복제본, 120~140년, 바티칸, 바티칸 박물관
- 그리스의 연극 가면 모자이크, 2세기경, 이탈리아 로마, 카피톨리니 박물관
- 알렉산드로스대왕 두상, 기원전 3세기경 제작된 원본의 로마시대 복제본, 덴마크 코펜하겐, 글립토테크 미술관
- 마르쿠스 아우렐리우스 황제 흉상, 170년경, 미국 뉴욕, 메트로폴리탄 박물관
- 라오콘 군상, 기원전 2세기에 제작된 원본의 로마시대 복제본, 기원전 40~35년경, 바티칸, 바티칸 박물관
- 십자가상, 1300년경, 독일 쾰른, 카피톨의 성모마리아 성당
- 뢰트겐 피에타, 1300년경, 독일 본, 라인 주립박물관
- 가브리엘 대천사상, 13세기 중반, 프랑스 랭스, 랭스 대성당
- 레글린디스 후작부인상, 1240~50년, 독일 나움부르크, 나움부르크 대성당
- 레오나르도 다빈치, 지네브라 데 벤치, 1478년, 미국 워싱턴DC, 워싱턴 국립 미술관
- 레오나르도 다빈치, 흰 족제비를 안은 여인, 1489년경, 폴란드 크라쿠프, 차르토리스키 미술관
- 레오나르도 다빈치, 모나 리자, 1503년, 프랑스 파리, 루브르 박물관
- 안토넬로 다메시나, 한 선원의 초상, 1470년경, 이탈리아 첼라푸, 만드랄리스카 미술관
- 레오나르도 다빈치, 다섯명의 그로테스크한 두상 연구, 1494년경, 영국 윈저, 왕립컬렉션

- 레오나르도 다빈치, 입술 드로잉, 1508년, 영국 윈저, 왕립컬렉션
- 알브레히트 뒤러, 오스발트 크렐의 초상, 1499년, 독일 뮌헨, 알테 피나코테크
- 알브레히트 뒤러, 한스 임호프의 초상, 1521년, 에스파냐 마드리드, 프라도 미술관
- 알브레히트 뒤러, 히에로니무스 홀츠슈어의 초상, 1526년, 독일 베를린, 베를린 국립회화관
- 한스 홀바인, 게오르크 기체의 초상, 1532년, 독일 베를린, 베를린 국립회화관
- 한스 홀바인, 토머스 모어의 초상, 1527년, 미국 뉴욕, 프릭 컬렉션
- 한스 홀바인, 에라스뮈스의 초상, 1523년, 영국 런던, 내셔널 갤러리
- 프란스 할스, 웃고 있는 기사, 1624년, 영국 런던, 윌리스 컬렉션
- 요하네스 페르메이르, 진주 귀걸이를 한 소녀, 1665년경, 네덜란드 헤이그, 마우리츠호이스 미술관
- 프란스 할스, 성 조지 민병대 장교들의 연회, 1616년, 네덜란드 하를럼, 프란스할스 미술관
- 프란스 할스, 하를럼 요양원의 남성 이사들, 1664년, 네덜란드 하를럼, 프란스할스 미술관
- 프란스 할스, 하를럼 요양원의 여성 이사들, 1664년, 네덜란드 하를럼, 프란스할스 미술관
- 렘브란트 판 레인, 웃고 있는 자화상, 1628년경, 미국 로스앤젤레스, J. 폴 게티 미술관
- 렘브란트 판 레인, 선술집의 방탕아, 1635년경, 독일 드레스덴, 알테마이스터 회화관
- 렘브란트 판 레인, 모자를 쓴 자화상, 눈을 크게 뜨고 입을 벌림, 1630년, 네덜란드 암스테르담, 암스테르담 국립박물관
- 렘브란트 판 레인, 모자를 쓴 자화상, 웃고 있음, 1630년, 영국 에딘버러, 국립스코틀랜드미술관
- 조반니 바티스타 델라 포르타, 관상학 연구, 1586년
- 렘브란트 판 레인, 34세의 자화상, 1640년, 영국 런던, 내셔널 갤러리
- 렘브란트 판 레인, 63세의 자화상, 1669년, 영국 런던, 내셔널 갤러리

- 렘브란트 판 레인, 돌아온 탕자, 1668년경, 러시아 상트페테르부르크, 예르미타시 박물관
- 이아생트 리고, 루이 14세의 초상, 1701년, 프랑스 파리, 루브르 박물관
- 장 앙투안 우동, 앉아 있는 볼테르, 1781년, 러시아 상트페테르부르크, 예르미타시 박물관
- 연애와 결혼에 대한 풍자화, 1770~1800년, 영국 런던, 영국박물관
- 다게레오타이프를 활용한 초상사진들, 1840~50년대
- 막스 할버슈타트, 지크문트 프로이트의 초상, 1922년경, 개인 소장
- 뒤셴의 인간 얼굴 표정에 관한 실험, 1862년경
- 『옵서버』에 실린 뒤셴 미소와 팬암 미소, 2015년 4월 10일
- 유에민쥔, 쓰레기 언덕, 2006년

3장 반전의 박물관
- 벨베데레의 아폴로를 보여주는 나폴레옹, 1797년, 미국 워싱턴DC, 의회도서관
- 나폴레옹의 명령으로 프랑스로 옮겨지는 산마르코 성당의 청동말, 1797년
- 샤를 페르시에·피에르 퐁텐, 카루젤 개선문, 1809년, 프랑스 파리
- 파올로 베로네세, 가나에서의 혼인 잔치, 1562년, 프랑스 파리, 루브르 박물관
- 피에트로 안토니오 마티니, 1787년 루브르에서 열린 살롱전, 1787년, 프랑스 파리, 프랑스 국립도서관
- 아폴로 갤러리 내부와 입구, 프랑스 파리, 루브르 박물관
- 스티븐 슬로터, 한스 슬론의 초상, 1736년, 영국 런던, 국립초상화박물관
- 조지 샤프, 몬터규 하우스 내 구 영국박물관 전경, 1845년, 영국 런던, 영국박물관
- 피에트로 파브리스, 케네스 매켄지의 나폴리 저택에서 열린 콘서트, 1771년, 영국 에딘버러, 스코틀랜드 국립갤러리
- 조슈아 레이놀즈, 소사이어티 오브 딜레탕티, 1777~78년, 영국 런던, 소사이어티 오브 딜레탕티
- 조지 냅튼, 바우치어 레이의 초상, 1744년, 미국 로스앤젤레스, J. 폴 게티 미

술관
- 윌리엄 체임버스, 찰스 타운리 저택의 조각 컬렉션, 1794년, 영국 런던, 영국
박물관
- 엘긴 백작의 초상, 1886년, 영국 런던, 영국박물관
- 아치볼드 아처, 초기 영국박물관의 엘긴 마블 전시실, 1819년, 영국 런던, 영
국박물관
- 로버트 스머크, 영국박물관, 1857년, 영국 런던
- 리처드 웨스트마콧, 영국박물관 페디먼트에 묘사된 '문명의 태동', 1857년,
영국 런던, 영국박물관
- 카를 프리드리히 싱켈, 알테스 박물관, 1830년, 독일 베를린
- 폴 몰 100번지에 있던 최초의 내셔널 갤러리 건물, 1825년경, 영국 런던, 런던
메트로폴리탄 아카이브
- 프레데릭 맥켄지, 앵거스틴 저택 시절의 내셔널 갤러리, 1824~34년, 영국 런
던, 빅토리아 앨버트 박물관
- 윌리엄 윌킨스, 내셔널 갤러리, 1838년, 영국 런던
- 조셉 팩스턴, 영국 만국박람회 본관 '수정궁', 1851년, 영국 런던
- 빅토리아 앨버트 박물관, 1852년, 영국 런던
- 제임스 렌윅 주니어, 스미스소니언 박물관, 1855년, 미국 워싱턴DC
- 마티스가 구입했던 콩고 빌리 부족의 조각, 19세기경
- 앙리 마티스, 푸른 누드, 1907년, 미국 볼티모어, 볼티모어 미술관
- 아프리카 가면, 연도 미상, 미국 워싱턴DC, 스미스소니언 박물관
- 파블로 피카소, 여인의 머리, 1907년, 미국 뉴욕, 메트로폴리탄 박물관
- 영국박물관의 도서관 열람실, 1924년 촬영, 영국 런던, 영국박물관
- 노먼 포스터, 그레이트 코트, 2000년, 영국 런던, 영국박물관
- 이오 밍 페이, 루브르 피라미드, 1989년, 프랑스 파리, 루브르 박물관
- ABK 건축사무소, 내셔널 갤러리 신관 설계안, 1982년
- 로버트 벤투리·데니스 스콧 브라운, 세인즈버리 윙, 1991년, 영국 런던, 내셔
널 갤러리
- 이왕가박물관 본관 전경, 1911년 촬영, 대한민국 서울, 서울역사박물관

• 핑크 플로이드 전시, 2017년 5~10월, 빅토리아 앨버트 박물관

4장 미술과 팬데믹

• 파울 퓌르스트, 17세기 로마의 흑사병 의사 슈나벨, 1656년경
• 피에라 두 틸트, 흑사병의 희생자를 묻는 투르네 시민, 1350년경, 벨기에 브뤼셀, 벨기에 왕립도서관
• 『데카메론』의 삽화, 1492년, 이탈리아 베네치아
• 산드로 보티첼리, 나스타조 델리 오네스티 이야기 중 첫번째 그림, 1483년, 에스파냐 마드리드, 프라도 미술관
• 산드로 보티첼리, 나스타조 델리 오네스티 이야기 중 두번째 그림, 1483년, 에스파냐 마드리드, 프라도 미술관
• 윌리엄 헌트, 이사벨라와 바질 화분, 1868년, 영국 뉴캐슬, 랭 미술관
• 안드레아 만테냐, 성 세바스티아누스, 1475~1500년, 프랑스 파리, 루브르 박물관
• 조스 리페랭스, 흑사병의 희생자를 위해 탄원하는 성 세바스티아누스, 1497~99년, 미국 볼티모어, 월터스 미술관
• 스트로치 예배당, 1335년, 이탈리아 피렌체, 산타마리아노벨라 성당
• 오르카냐, 스트로치 제대화, 1354~57년, 이탈리아 피렌체, 산타마리아노벨라 성당
• 조토 디본도네, 오니산티의 마에스타, 1300~1305년, 이탈리아 피렌체, 우피치 미술관
• 프라 필리포 리피, 성모의 대관식, 1441~47년, 이탈리아 피렌체, 우피치 미술관
• 미하엘 볼게무트, 『뉘른베르크 연대기』 중 죽음의 무도, 1493년
• 베르나르도 다디, 성모자상, 1347년, 이탈리아 피렌체, 오르산미켈레 성당
• 『곡물 상인의 책』 중 오르산미켈레에서 빈민에게 곡식을 나눠주는 장면을 묘사한 삽화, 1340년대, 이탈리아 피렌체, 라우렌치아나 도서관
• 도나텔로, 성 게오르기우스, 1416년, 이탈리아 피렌체, 바르젤로 미술관
• 도나텔로, 성 마르코, 1411~13년, 이탈리아 피렌체, 오르산미켈레 성당

- 로렌초 기베르티, 세례자 요한, 1412~16년, 이탈리아 피렌체, 오르산미켈레 성당
- 미켈란젤로 부오나로티, 다비드, 1501~1504년, 이탈리아 피렌체, 아카데미아 미술관
- 마티아스 그뤼네발트, 이젠하임 제대화, 1512~16년, 프랑스 콜마르, 운터린덴 미술관
- 도나텔로, 막달라 마리아, 1455년, 이탈리아 베니스, 두오모오페라 박물관
- 도나텔로, 세례자 요한, 1438년, 이탈리아 피렌체, 산타마리아 글로리오사데 이프라리 성당
- 에곤 실레, 가족, 1918년, 오스트리아 빈, 벨베데레 미술관
- 에곤 실레, 죽어가는 에디트, 1918년, 개인 소장
- 에드바르 뭉크, 병든 아이, 1885~86년, 노르웨이 오슬로, 오슬로 국립미술관
- 에드바르 뭉크, 절규, 1893년, 노르웨이 오슬로, 오슬로 국립미술관
- 에드바르 뭉크, 스페인독감 투병 중의 자화상. 1919년, 미국 뉴욕, 메트로폴리 난 빅물관
- 에드바르 뭉크, 스페인독감 직후의 자화상, 1919년, 노르웨이 오슬로, 뭉크 미술관

에필로그
- 미켈란젤로 부오나로티, 시스티나 예배당 천장화, 1508~12년, 바티칸, 시스티나 예배당
- 미켈란젤로 부오나로티, 최후의 심판, 1536~41년, 바티칸, 시스티나 예배당